Beautiful Experience

tone42
東西縱橫記藝——名畫真的很有事！

作者｜Junie Wang
第二編輯室
總編輯｜林怡君
責任編輯｜J.C. Chen
美術設計｜簡廷昇

出版者｜大塊文化出版股份有限公司
105022 台北市南京東路四段 25 號 11 樓
www.locuspublishing.com
服務專線｜0800-006-689
電話｜（02）8712-3898
傳真｜（02）8712-3897
郵撥帳號｜1895-5675 戶名｜大塊文化出版股份有限公司

法律顧問｜董安丹律師、顧慕堯律師
總經銷｜大和書報圖書股份有限公司
地址｜新北市新莊區五工五路 2 號
電話｜（02）8990-2588

初版一刷｜2022 年 11 月
定價｜新台幣 750 元
ISBN｜978-626-7206-27-0
Printed in Taiwan

東西縱橫記藝

名畫真的 很有事

THE NARRATIVE OF ART

UNVEILING STORIES BEHIND 21 MASTERPIECE PAINTINGS

PREFACE
序

　　人生往往因為許多機緣而步上意料之外的旅途。這些年來總是被問到哪時候出書？現在《東西縱橫記藝──名畫真的很有事！》終於來了！

　　從 2015 年舉辦第一場結合電影、品酒與藝術欣賞的講座《午夜巴黎》，2017 年為打里摺建築藝術撰寫《東西縱橫記藝》專欄，至 2018 年設立《東西縱橫記藝》粉絲專頁，2020 年踏進錄音室，在竹科廣播 IC 之音主持節目《美學風格相對論》，期間也歷經多場講座：「名畫裡的酒飲」、「名畫裡的甜點」、「名畫裡的盛宴」等等，緩緩走來，時光流轉度過 7 個年頭。感慨歲月如此不留情，殺豬殺得讓人措手不及的同時，才發現原來已經累積這麼多記憶。若是時間倒轉 10 年，當時肯定怎麼樣也想不到後來竟然有機會參與這些好玩的歷程。

　　這些年來，《東西縱橫記藝》寫成文章 500 多篇，若是加上《美學風格相對論》節目播出兩年間約 100 多篇貼文分享，大概會有接近 700 篇文章；內容有長有短，題目有大有小，涵蓋範圍不出「藝術、時尚、美食與佳釀間的風格探索」，若真要說，其實完全體現了龐雜的個人興趣。始終覺得美感可以擴及生活中更多面向，不應侷限於如山高的藝術史資訊，或只是照本宣科依循陳述。就像許多藝術品，即使名氣不夠響亮，背後卻常蘊藏著許多意想不到的驚喜。這些藝術人事、歷史過往、文化風貌、閱讀所得，或者飲食品酒等，都是諸般美好滋味，也期盼能做到如同微型人肉版博物館般，帶來豐富多元又新鮮好玩的故事。無論名氣或熱度，秉持初衷，只分享個人所感，因為若是不夠有趣，很難投入感情認真體會，既不能激發靈感，也無法找到有趣的角度切入敘述，就寫作的角度來說，

這點始終非常殘酷。

「東西縱橫」的命名正好說明本人有多麼任性。

　　東西，並非只是指涉地理意義；縱橫，也不僅參照時間前後脈絡，而是希望能「東西縱橫」在浩瀚廣大的藝術文化範疇之內自由來去，跨越區域與年代，博雅並序、古今交織而不受限。簡單來說，就是隨心所欲、愜意自在地認識並感受藝術文化。打從一開始就如此寬待自己真是不好意思，但這確切是一直以來的探索與學習方法。

　　《東西縱橫記藝——名畫真的很有事！》從《東西縱橫記藝》發表過的文章中，選取 21 篇經過再次修訂之後出版，集結藝術史上的各種安逸沉靜與歡騰喧囂。你會藉此認識美得過火引來殺身之禍《維納斯梳妝》（*The Toilet of Venus*），與醜得足以創造第一名回頭率《醜陋的公爵夫人》（*The Ugly Duchess*）；這兩位剛好是英國國家美術館內美與醜的極端，然而何謂美醜？或許並非那麼專斷。

　　愛情向來是畫家取材與詩人吟詠的重要主題，《崔斯坦與伊索德》（*Triston and Isode*）的淒美結局，就連殺人如麻大魔王希特勒和薄情寡義華格納都為之黯然銷魂，但也有《暴風雨》（*The Storm*）那般美得令人悸動的年少之愛。要是《瑪儂·巴萊蒂》（*Manon Balletti*）早點遇見《邱比特小販》（*The Cupid Seller*），應該就不會被歐洲大情聖卡薩諾瓦給耽誤了青春，辜負了心意吧？只可惜《奧菲莉亞》（*Ophelia*）即使買回一

隻邱比特，或者被吉普賽《算命師》（*The Fortune-Teller*）唬攏幾下，大概也無法挽回宮鬥悲劇的悽慘下場。你看看千古懸案〈誰殺了王子？〉（P.190）就知道帝王之家多無情，縱是血親恩亦斷。

都說藝術家浪漫多情，雷諾瓦與雷諾瓦太太艾琳（Aline Charigot）的親密關係卻維持長達接近 40 年，然而，看似專情的雷諾瓦，其實有段時間曾經劈腿女模蘇珊·瓦拉東（Suzanne Valadon）。蒙馬特蘇珊姐不甩雷諾瓦的輕蔑，成功打造繪畫事業，成為著名女畫家，算是對前男友雷諾瓦的最有力反擊。

繪畫技術從中世紀發展到文藝復興時期，宗教敘述逐漸被寫實記事所取代，北方文藝復興大師杜勒忠於自然的高超技法，讓他自戀得理直氣壯捨我其誰，而維梅爾更是把日常小事昇華成靜謐卻光燦的神聖時刻，再到秀拉以科學分析色彩，梵谷運用有力筆觸刻劃鳶尾花時，又是另一種面貌了。大家都知道克林姆愛女人也愛畫女人，但他畫起小女孩更是不含糊，畢竟是金主的女兒，肯定得用心畫。

金主也是推動藝術史前進的一大助力，無論是法王法蘭索瓦一世、法王路易十五的首席情婦龐巴杜夫人、「文藝復興第一夫人」伊莎貝拉·德埃斯特，或是雷諾瓦背後的小氣金主，都曾經在藝術家的創作過程中扮演過衣食父母或是奪命連環扣的重要角色。

儘管藝術創作難免受到天分限制，但審美敏感度卻能透過學習而逐

漸養成，所以《東西縱橫記藝》摒棄編年史模式，在古典藝術與現代藝術之間舒展跳躍，或許無法如專書大作那樣提供系統性的藝術史知識，但期待能藉由這些千絲萬縷牽扯交錯的人與事，結合輕鬆易讀的文字，引起興趣，讓你克服對藝術史的恐懼，並且誘發主動親近的因子，使藝術真正走進生活，澆灌心中那株美的種子無畏萌芽，進而內化形成獨特的美感經驗。要不然你說，所謂藝術品，再如何崇高偉大，要是少了個人專有感受，只能流於形式，對吧？

謝謝大塊文化無畏出版業凜凜寒冬而印製發行、編輯團隊前前後後費心費力，促成此書完美面貌，也要感謝親友團一路相伴、粉絲頁上的朋友們溫暖支持，還要用力致謝打里摺建築藝術副總施尚廷始終鼓勵與協助，極力促成此書出版，也才有專欄的起始與共同主持《美學風格相對論》的機會，並一起入圍第57屆「廣播金鐘獎」藝術文化節目「最佳主持人獎」。

總之，只想無拘無束記述能夠觸動你的藝文人事，如此而已。

Junie Wang
2022 年，初秋

CONTENTS
目次

Part 1

你有看過這樣的畫嗎？
現在讓你看看

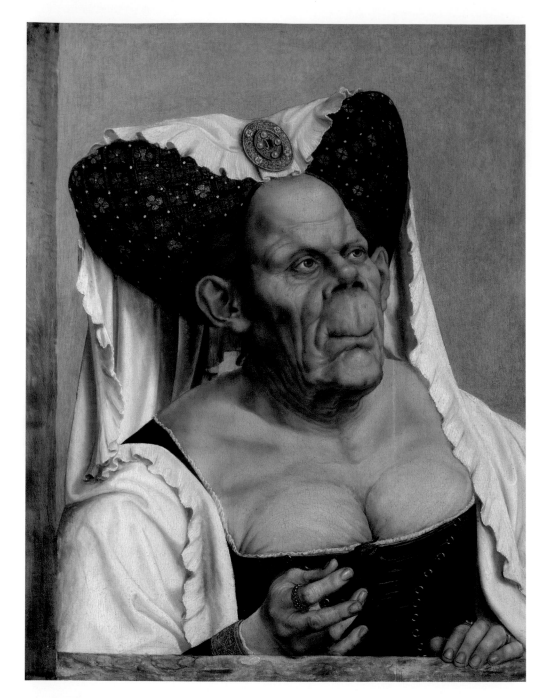

昆丁・馬西斯 Quinten Massys
醜陋的公爵夫人
The Ugly Duchess
又名《老女人》（An Old Woman）
約 1513 年，油彩、橡木板，62.4×45.5 cm
英國國家美術館

英國國家美術館回頭率最高
──《醜陋的公爵夫人》

這位公爵夫人大概是英國國家美術館（The National Gallery, London）展品中回頭率最高的人物，也是西方藝術史上美醜論辯的經典案例。無論是她老人家被創造出來的文藝復興時期，或是 500 年後的現代，威力至今仍無人可擋。

有一種美叫做永恆之美，所引發的心理愉悅效果足以跨越時空；有一種醜叫做怎麼看都醜，同樣不受文化或年代影響，也可能造成反感。只是美醜之別真如此涇渭分明、斬釘截鐵？若是以姿色論，這位得尊稱她為「史瑞克大媽」的公爵夫人，肯定無法稱得上是精緻秀麗的女神人物，但說到描繪技法上的細膩講究，她，絕對是件美麗的作品。

先來仔細欣賞她的模樣好了。

公爵夫人的相貌特徵

你看她老人家鼻子非常短，鼻孔寬大又朝天，人中特別長，幾乎占掉整張臉的 1/4；下巴和脖子寬大得不可思議，牙齒看起來差不多掉光了。除了深邃壯觀的魚尾紋、眼袋之外，還有好幾條駭人的法令紋，看起來非常需要來點玻尿酸和膠原蛋白。然後臉頰那顆痣或疣還探出幾根（長）毛迎風飄逸；布滿皺褶的脖子就卡在雄壯威武的厚實肩膀上，更顯得碩大無比。往下一看，就連女人性感特徵之一的鎖骨也如此粗壯。高聳突起的額頭和眉骨，再加上一對興高采烈地

▲這痣或疣上頭還有幾根（長）毛迎風飄逸……

忙著跟人打招呼的招風耳……

　　你說，如此奇特容貌，怎麼能不多看史瑞克大媽一眼？

　　雖然容貌讓人印象太深刻，但她穿著卻是相當講究，並非尋常村婦或市場吆喝的「阿珠媽」，而是精緻優雅的貴族裝扮；儘管從繪製時間的16世紀初期看來，這類服裝樣式已經過時許久，像是上個世紀的品味。話雖如此，人家還是很努力地擠出可觀的乳溝，即使上頭也爬滿皺紋，只是不知道著裝過程中得動用多少女僕與胸衣搏命奮戰？

　　在史瑞克大媽雄偉的胸部前方，她有隻手放在大理石護欄上，另一手則拿著紅玫瑰花苞。這朵玫瑰花苞正呼應13世紀起流傳甚廣的法國愛情寓言詩集《玫瑰傳奇》（*Le Roman de la Rose*），其中的意涵是「玫瑰不僅代表愛情，也隱含挑逗的性暗示」。而露很大的前胸說明大媽如何拙劣又刻意地用肉體賣弄性感，儘管驚嚇的成分可能比情慾來得多。

　　不僅如此，既然是貴族裝扮，頭飾當然也要講究。公爵夫人的頭髮被高高挽起梳成髮髻，塞進心型帽兩邊角狀帽套裡，帽子中間有枚碩大黃金別針固定著荷葉滾邊白色頭巾，照理說披垂而

昆丁‧馬西斯 Quinten Massys
老男人
An Old Man
約 1513 年，油彩、橡木板，64.1 × 45 cm
私人收藏

下的頭巾應該充滿仙氣如夢似幻，只是一放在史
瑞克大媽頭上就很難說了。這類頭巾常見於 15
世紀早期尼德蘭地區（Netherlands）的肖像畫，
所以大媽頭上的款式真的已經過時了。但是光看
黃金別針上面精心雕琢許多玫瑰圖樣，再以珍珠
鑲成四朵玫瑰，中間還有一顆大方鑽，就知道人
家財力多雄厚。

然而，造型特殊的頭飾沒有那麼簡單。那
兩個角其實暗喻惡魔之角。種種賣弄風騷的裝扮
與肢體動作，表明財大氣粗的公爵夫人被諷刺為
慾望的化身。還有啊，她手上各戴著幾枚造型精
緻、如今看來依舊時髦的金戒指，只是她關節壯

碩，指甲縫竟然還有黑黑的汙垢！我的天兒啊！

通常肖像畫有如現代美顏軟體，就是要極盡
所能自欺欺人、美肌到最高點，好讓時人豔羨、
後人傾慕，怎麼會有肖像畫能夠「醜」成這樣？
究竟是公爵夫人放棄自我？或是畫家不想活了？

事實上這幅《醜陋的公爵夫人》，又名《老
女人》是一幅諷刺肖像畫，由北方文藝復興畫家
昆丁‧馬西斯（Quinten Massys, c.1465-1530）
大約於 1513 年所作。《醜陋的公爵夫人》並非
單獨一人，她屬於一組對畫（pendant）的其中
之一，另外一幅是《老男人》。老男人的毛皮滾
邊大袍和黑色帽子和夫人一樣，都是 15 世紀初

的勃根地時尚，昂貴卻過時，兩者對照之下頗為荒謬。不過老男人容貌卻正常得很，既沒有賣弄風騷，長相也就是正常的有錢路人大叔而已，除了鼻子大了點外。他的手上也戴著金戒指，指甲卻乾淨多了。

怎麼男女雙方差別待遇如此明顯？馬西斯是故意來亂的嗎？古人的厭女傳統真是要不得……

馬西斯與諷刺隱喻

出生於比利時魯汶（Louvain）的鐵匠之家，馬西斯的習藝之路至今依舊未明，有些學者認為他是自學成才。1491 年，大約是馬西斯 26 歲時，加入安特衛普（Antwerp）的畫家公會「聖路加公會」（Guild of Saint Luke），從此在安特衛普定居。他的兩個孩子也追隨父親腳步，加入聖路加公會，成為著名畫家。馬西斯在安特衛普期間相當活躍，以新式技法表現創作不少肖像畫、宗教畫和隱含警世寓意的諷刺畫，可說是法蘭德斯畫派祖師爺之一。

這組《老女人》與《老男人》對畫即為其傳世作品。當然這組對畫中，老女人的形象比起她的另一半深刻、張揚多了。兩位老人家之所以被畫成這模樣，根據專家推測，可能是畫家想要嘲諷那些明明又老又醜，穿著和舉止卻自認年輕，被虛榮心淹沒而不肯面對現實的人。

在階級分明，受限於宗教、道德與封建制度束縛下的古代，或許「裝年輕」確實不得人心，但換成開放自由的現代，想要得體優雅或是誇張刻意，只要自己心臟夠強大，有誰會管那麼多？不過馬西斯似乎很樂於擔任畫界的道德糾察隊，才會創作出這類道德主題畫作。

至於公爵夫人會被刻意醜化到這種地步，多少呼應了馬西斯同時代的尼德蘭神學家兼人文主義者伊拉斯莫斯（Erasmus, 1466-1536）的拉丁文諷刺作品《愚人頌》（*In Praise of Folly*，1509 年撰寫，1511 年出版）。伊拉斯莫斯在《愚人頌》裡提到：「老女人……看起來如同屍體……她們四處尋覓……慾望火熱……渴望伴侶……花大錢僱來年輕男子……」，又說她們仍舊賣弄風騷、無法從鏡子之前移開，毫不猶豫展示令人厭惡的下垂胸部……從時間點看來，《醜陋的公爵

夫人》完成時間約為《愚人頌》出版兩年後，因此很可能受到影響？

無論是馬西斯的畫作或伊拉斯莫斯的著述，都以尖酸刻薄的方式狠狠地嘲弄了女人。不過，自以為是、裝模作樣的老頭又會好到哪裡去？

從病理學看公爵夫人

由於公爵夫人的模樣在眾多古典唯美肖像畫中太過引人注目，關於她的討論自然不少。

後世有研究認為她那非比尋常的臉部骨架和輪廓，是罹患了「佩吉特式病」或稱「柏哲德氏症」（Paget's Disease）的關係。此病症分成兩種，影響之處分別為骨頭和乳房部位，因為1877年由詹姆斯‧佩吉特爵士（James Paget, 1814-1899）觀察得知而命名。

「骨頭佩吉特式病」是一種畸形性骨炎，亦即骨骼畸形發炎，造成疼痛、變形、神經系統和心臟問題，骨頭雖愈來愈粗大，卻因密度降低容易脆裂，顱骨就是常見的發病部位。細觀公爵夫

人面貌特徵，寬大的額頭、眼窩、顴骨和下巴，甚至包含手部、彎曲的鎖骨，都符合佩吉特式病症。可見在1877年被佩吉特爵士發現之前，這種疾病早就存在許久，至少16世紀便已經出現。

若以這個角度看來，公爵夫人瞬間從史瑞克大媽變身成為罕見疾病受難者，飽受病痛折磨卻苦無良方緩解或治療。如此一來，諷刺嘲弄頓時消去，憐憫之情油然而生。

老男人與老女人的身分之謎

問題來了，畫中人到底是誰？

依據一幅約作於1400年，如今已經佚失的肖像畫判斷，老男人的穿著和容貌特徵類似勃根地公爵（Duke of Burgundy）菲利普二世（Philip the Bold, Philippe II l'Hardi, 1342-1404）。若是依照菲利浦二世其他肖像畫來看，那大鼻子和帽子確實有點似曾相識。

至於老女人的頭飾、別針和襯衣的滾邊裝飾，和菲利普二世的媳婦，下一任勃根地公爵夫

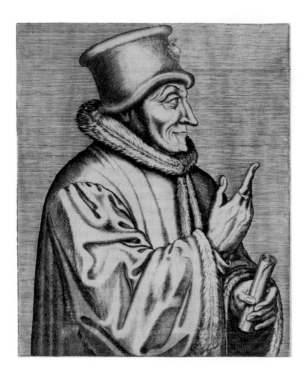

▲菲利普二世肖像，出自《傑出希臘人、拉丁人、異教徒真實肖像與生平》（*Les vrais pourtraits et vies des hommes illustres grecz, latins et payens*, 1584）

© Internet Archive Book Images

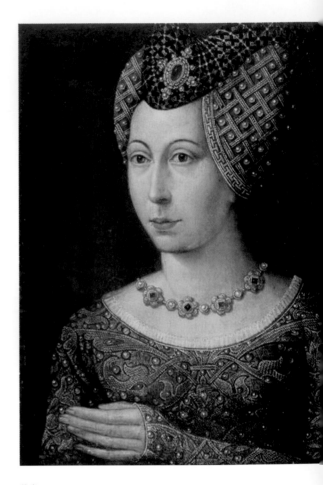

佚名

巴伐利亞的瑪格麗特

Margaret of Bavaria

16 世紀，油彩、畫布，41×30cm

伯爵夫人濟貧院（Hospice Comtesse）

▲從這幅肖像畫看來，人家巴伐利亞的瑪格麗特明明長得端莊秀麗，如果真是她被畫成史瑞克大媽，那也太冤了……

人巴伐利亞的瑪格麗特（Margaret of Bavaria, 1363-1423）兩幅肖像畫也很類似。另外，老女人的蕾絲胸衣和另一位百多年後的勃根地公爵夫人——約克的瑪格麗特（Margaret of York, 1446-1503）款式相像，不過人家的胸衣可沒綁那麼緊，領口也沒開那麼低，並未刻意製造豐胸效果。

然而這些蛛絲馬跡只能算是可疑線索，若要拿來認定身分，證據仍是薄弱，真相無法定論。

另外，還有人認為老女人是卡林西亞女公爵（Duchess of Carinthia）兼提羅爾女伯爵瑪格麗特（Margaret, Countess of Tyrol, 1318-1369），她又被稱為「袋嘴瑪格麗特」（Margarete Maultasch）。

「Maultasch」的字義為「如口袋的嘴」（pocket mouth）。不管口袋有多大，用這字眼來形容女生，多半不太妙。果真，「Maultasch」就是妓女的方言用法，另外也有邪惡女子之意。

堂堂一位身世顯赫的貴族女子被如此惡毒攻擊，想也知道是來自於權力鬥爭結果。而她的故事說來也和許多中世紀貴族女子一樣，充滿太多無奈。

「袋嘴瑪格麗特」年方 12 歲便接受政治婚姻安排，嫁給來自盧森堡王朝，比她小 4 歲的約翰·亨利（John Henry, 1322-1375）。1330 年，卡林西亞公爵去世，瑪格莉特繼承父親爵位，不過卡林西亞卻被迫成為哈布斯堡公爵阿爾貝二世（Albert II of Austria, 1298-1358）的領地。此後外有哈布斯堡王朝與盧森堡王國權勢壓迫，內因夫妻感情不睦，為了保衛自己的領土和權勢，瑪格麗特只好尋求他國勢力支持，1342 年轉頭嫁給巴伐利亞公爵路易五世（Louis V, Duke of Bavaria, 1315-1361）。

在那個年代，結婚離婚都必須經過教會同義，何況還是事關眾多算計的貴族婚姻，瑪格麗特與巴伐利亞王國私下聯姻同時激怒了三方勢力：羅馬教會、盧森堡與哈布斯堡王朝。也是因

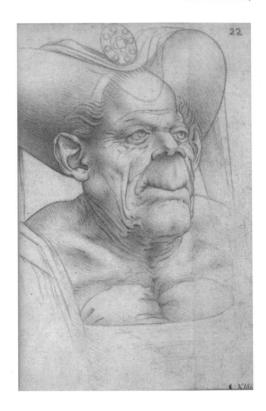

▶複製達文西追隨者所作，存於紐約公共圖書館的素描版本。或許反映出達文西約 1490 年所作，但已佚失的原作。意思是說，馬西斯先把草圖寄給達文西，達文西跟著畫了之後，他的追隨者再模仿達文西，完成了此作。

不過從 1490 年馬西斯將公爵夫人草圖寄給達文西，再到 1513 年完成肖像畫，中間差距 23 年。若真是委託案件，委託人，也就是公爵夫人又有錢有勢，拖拉這麼久，馬西斯在江湖上還要混嗎？

為如此，針對瑪格麗特的各種惡意批判傾巢而出，例如「Maultasch」就是用來暗示她在性方面的墮落，另外用來詆毀她的字眼還有美杜莎、提羅爾的狼等等。當時擁有權力的女性生活在眾多勢力虎視眈眈的環境中，很容易遭受許多流言蜚語，而關於性生活的誹謗更是難對付，同時也是摧毀她們最普遍也最有力的武器。只要放出風聲，形成街談巷議，再派幾個被豢養的家臣撰文詆毀、帶動風向，把她們拉下位之後，她們的領土和權勢便會落入有心人手裡。這種招數雖然手段低級但是成本還真低廉，也容易見效。

從時人描述中，可見到對瑪格麗特美麗容貌的讚美，只是缺乏可信的肖像畫傳世，世人終究難以得知其容貌。有一說是因為她下巴變形異常寬大，使得「Maultasch」的綽號順理成章，也有一說是被敵人惡意冠上「Maultasch」之後，久而久之，大家真的以為她就是這副畸形模樣。不過若真要判定《醜陋的公爵夫人》就是瑪格麗特似乎也沒那麼絕對，因為瑪格麗特出生的年代

比起畫作繪製時間足足早了 195 年，和馬西斯在畫中設定的 15 世紀初期還差了一大段。

馬西斯的哀怨

《醜陋的公爵夫人》當事人的實際身分至今未明，就連形象原創者也曾經被誤認為是別人，把馬西斯晾到一邊去。原來過去很長一段時間，公爵夫人的模樣被認為是馬西斯複製達文西

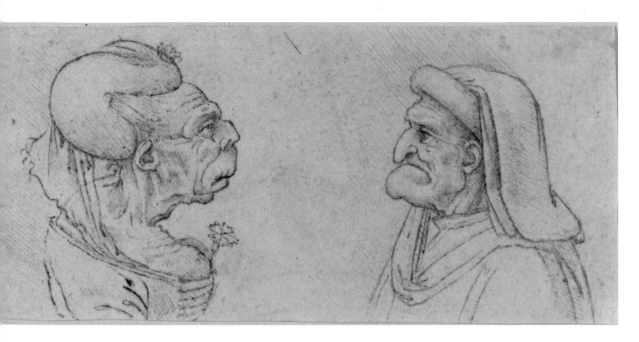

梅爾齊 Francesco Melzi after Leonardo da Vinci
一對怪異頭像
Two Grotesque Heads
約 1510 年，墨水、紙，4.5×9. cm
國家藝廊
©National Gallery of Art

▲達文西曾做過許多「怪異頭像」（grotesque heads）的研究，對於長相奇特的人相當著迷。而達文西的追隨者也跟著他畫下不少「怪異頭像」。
此為達文西愛徒梅爾齊模仿達文西所畫的一對怪異頭像。

（Leonardo da Vinci, 1453-1519）的創意而來，這場誤會直到近代才釐清。

多才多藝的達文西向來對許多事物充滿研究熱誠，這樣一位不世出的天才並未把自己限制在文藝復興時期追求均衡對稱的理想美感範疇裡，他曾對長相怪異者進行許多研究，創作一系列「怪異頭像」（grotesque heads）素描作品，追隨者也跟著模仿。達文西追隨者的仿

作中便有兩件素描乍看之下與《醜陋的公爵夫人》非常類似，分別藏於紐約公共圖書館（New York Public Library）和英國溫莎堡皇家圖書館（Royal Library, Windsor Castle）。可能因為達文西的名氣相對比馬西斯大上許多，導致一開始許多人都以為《醜陋的公爵夫人》其實是馬西斯模仿達文西 1490 年所作，卻不幸遺失的作品。

事實上馬西斯雖然對達文西的怪異頭像很感

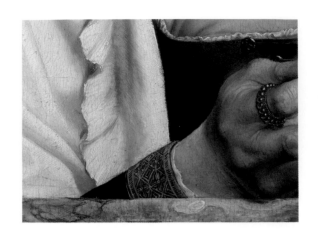

興趣，不僅和達文西彼此交換怪異頭像的素描，多少也曾模仿過其中幾件，但並沒有強力證據支持達文西曾親眼見過史瑞克大媽而畫下她的頭像。若細看達文西追隨者的作品，會發現相較於馬西斯的公爵夫人，達文西追隨者省略了許多細節，還有一些錯誤：她的左眼不完整、頭飾結構有誤、頭飾上的別針根本是懸在半空中，並未固定在頭飾上。比較有可能的情況反而是馬西斯將《醜陋的公爵夫人》的素描草稿寄送給達文西，再由達文西的學生改變人物比例、簡化型態之後複製，然後不甚用功的學生還把古老、特殊的勃根地服裝給畫錯了，那個飄在半空中的別針就是一個例子。

人家其實很用心

透過紅外線分析後，顯示畫作底層有多次修改痕跡，更能確認《醜陋的公爵夫人》是原作而非複製品，因為如果是複製品的話，依樣照著畫就好，何必改來改去？

從現代科學分析同時得知馬西斯對於臉部描繪最為仔細，至於衣服和其他部位則較為隨興。

比方眼睛就畫了兩次，第二次稍微往右上方移動，另外下巴、脖子和右耳都變小了。若是依照原來尺寸呈現，效果可能更驚人。而且雙手姿勢也不同。再從技法來看，也能找到馬西斯的獨家手法。

畫面上許多部位顯露馬西斯採用疊加顏料的「濕畫法」（wet-in-wet）畫好底色，再拿乾燥畫筆在濕潤顏料上拖曳或羽化，形成陰影線（hatched line），以創造色調之間的柔和過渡效果。這應該算是馬西斯的獨家方式。

公爵夫人右耳旁的髮絲和右手袖口的精緻刺繡都是採用「刮痕法」（sgraffito）繪製而成，也就是在濕顏料上刮出圖樣以顯露底層顏料。以袖口來說，就是在赭紅底色上塗上棕橘色顏料，趁著乾燥前，刮出刺繡的樣式，創造出袖口鑲有金色刺繡的豪華感。至於她斑駁老態的膚色則是

在粉紅底色上，運用拍打、滴灑等方式施加細小的紅、白色點，形成恍若存在心跳與體溫的血肉之軀。再看頭飾上那枚珠光寶氣的別針也可以找到許多筆觸，由棕、橘、粉紅和鉛黃構築而成。大媽胸前繃很緊的暗紅色胸衣則是在混合了黑色、白色、紅色後的深灰底色上方，畫了一層紅色顏料，再以濕畫法添加幾筆白色顏料營造反光表現和布料質感。

惡魔角頭飾更好玩，仔細觀察的話，就會發現兩個角上的裝飾其實不太一樣。右邊的角使用刮痕法，在黑色底色上刮掉後來添加的紅色、白色、藍色顏料，露出底色，形成線條和圖樣。左邊的角剛好相反，黑色顏料是最後才畫上。之所以會有做法上的差異，可能是過程中由不同的助手執行，或者僅僅只是馬西斯嘗試使用不同方式創造效果。

了解馬西斯為公爵夫人下了多少心思，如何精心打造重磅呈現之後，你還會覺得她很醜嗎？

可惜的是，儘管《醜陋的公爵夫人》，從1947 年進入英國國家美術館之後，早已享受明

星光環許久，她的另一半卻在紐約成為私人藏品，兩位老人家只能分隔兩地異地相思。上一回聚首是 2008 年國家美術館舉辦「文藝復興的面容」（Renaissance Faces: Van Eyck to Titian）特展時，當時館方特地向紐約藏家借來《老男人》聯袂展出，算是他們數百年來難得相聚，下次再有此盛況又不知道是哪時候了。

《老男人》另外尚有一幅馬西斯所製作的複製品，它其實算是經過修飾整理後的草圖，現存於巴黎雅克馬特安德烈博物館（Musée Jacquemart-André）。老夫婦肖像原版都是畫在橡木版上，不過巴黎的《老男人》草圖卻畫在紙上，並寫著「QUINTINUS METSYS PINGEBAT 1513」，即「昆汀‧馬西斯繪於1513 年」之意。據專家推測，可能是有某位買家對《老男人》草圖感到興趣想要購買，馬西斯經過加工之後再出售，因此才會特地註明。

創作原因

最後你可能還是好奇，馬西斯究竟為何要創作這組對畫？

▲英國插畫家約翰・坦尼爾（John Tenniel, 1820-1914）參考馬西斯手筆為《愛麗絲夢遊仙境》所塑造的公爵夫人。
©British Library

按照當時畫家多半接受委託才製作的風氣推論，有人認為畫中人確實存在，並且具有權勢和財富，才會支付畫家酬勞製作這一組肖像畫，否則有誰會把這麼一位長相奇特的老太太畫像買回家收藏？這是一種說法，但若是畫家出於研究和實驗性質，因為見到她如此特殊的面貌而特意記錄，並賦予諷刺內涵也不無可能。

史瑞克大媽回眸一笑就雞飛狗跳的特殊魅力，當然影響了後世的創作者。例如《愛麗絲夢遊仙境》（*Alice's Adventures in Wonderland*）的公爵夫人模樣，就是英國插畫家約翰・坦尼爾（John Tenniel, 1820-1914）參考馬西斯手筆所塑造。還有啊，宮崎駿作品《神隱少女》裡的湯婆婆和錢婆婆是否也與史瑞克大媽頗為神似？

在看遍眾多畫家將內建的美肌功能開到最強大，而創作出來的精緻唯美古典肖像畫之後，不難發現西方歷史中，即使每個時代各有時尚潮流，或者社會標準、政治情況不一，對於美的定義，多半不出理想比例、均衡美感等特質。比如「聖母像」正是女性理想美的最高等級代表，尤其拉斐爾筆下的聖母更是優雅從容，數百年後的

今天看來，照樣會折服於她的清麗柔美，而心生嚮往，感受其慈愛胸懷。然而在女性角色飽受壓抑，甚至厭女、仇女的古代，至少從中世紀到17世紀巴洛克時期，女性相貌美醜不僅是個人形象表現，同時涉及道德和宗教意涵。

藉由馬西斯與達文西的「怪異頭像」交流，可知他們對醜陋的興趣和對美麗的厭惡一樣多，這些有別於傳統美感的作品，或許可以提供另一種角度看待美和審視肖像畫的功能。而公爵夫人的怪異模樣和講究服飾所表現出的對照荒謬效應，正是馬西斯試圖諷刺老年人過度迷戀青春肉體的可笑，並且引發外表與內涵何者為重的思辨。但若再從病理學或藝術欣賞的角度觀察，感受又不同了。

關於這幅驚天地泣鬼神的肖像畫，還存在不少謎團，我們老百姓還是翹腳啃雞排，繼續看下去，等著專家挖出更多資訊好了。

然而若是撥開重重迷霧，細細探究馬西斯如何鋪陳與精心營造的話，其實人家公爵夫人也是有點可愛的，你覺得呢？

拉‧圖爾 Georges de La Tour
算命師
The Fortune-Teller
1630 年代，油彩、畫布，101.9×123.5 cm
大都會藝術博物館
©The Metropolitan Museum of Art

偷拐唬騙眾生相
——騙局

　　人生困惑，前途茫茫時怎麼辦？遠從數千年前開始，無論是古埃及、巴比倫或殷商之時，人類便運用各種方法試圖得知未來發展。然而時至今日，時光機這種玩意依舊尚未問世，為了求個安心，各種號稱可以預知未來的方式競相出籠，例如各種古老文化中會有所謂先知的預言，另者占卜、算命都是方法之一，至於相信與否，就看個人而定了。

　　若論世上所有民族，吉普賽人的形象似乎最常與占卜有所聯結。這支四處流浪的族群起源自印度，善於音樂歌舞與占卜，從西元 10 世紀開始便向外遷徙，數百年後抵達歐洲。他們居無定所也不事耕種漁獵，生活在城鎮周圍，藉由簡單事務如馴獸、表演、補鐵、占卜、賣藥維持生活，或者乾脆行乞餬口。吉普賽人雖自稱「羅姆人」（Roma 或 Romani），但因為一開始被歐洲人誤以為來自埃及（Egypt），故而被稱為「吉普賽人」（Gypsy 或 Gypsies）。他們行蹤不定，無法發展出具備規模的經濟體和文化強權，無論自古至今都是被歧視或被迫害的對象。天下承

平、豐衣足食時，吉普賽人或許還能和老百姓相安無事；一旦迫於動亂或疫病，難免成為眾人發洩不滿情緒的眾矢之的，無論他們是否真為災禍根源。

　　而藝術作品裡的吉普賽女子通常美麗善良，如《鐘樓怪人》的愛絲梅拉達（Esmeralda），或是性感熾烈如卡門（Carmen），但一遇到占卜師老太太就不是這麼一回事了。在許多文學、音樂、繪畫或戲劇作品中，吉普賽老太太會為人卜算命運順便唬人，基本上和童話故事裡巫婆熬煮冒泡泡蟾蜍湯那樣形象鮮明。法國畫家拉・圖爾（Georges de La Tour, 1593-1652）的作品《算命師》，就非常貼切地傳達出當時吉普賽人在老百姓心目中的形象。

色字頭上一把刀

　　《算命師》畫面裡，衣著講究的年輕男子被一位吉普賽老太太和其他三位妙齡女子包圍，每個人眼神都朝向不同方向。很明顯就是各使眼

色，各懷鬼胎嘛！已經缺了上排牙齒的老太太面容乾扁枯皺，正喋喋不休地說著她的觀察手相結果，可能是叫年輕人要小心踩到老鼠會有血光之災，或是投資理財須小心謹慎，以防破財之類的……正當年輕人認真聽講，心中暗自竊喜被三位美女包圍，神魂顛倒暈頭轉向時，右邊女子已經對著他身上的黃金墜鍊下手，而左邊女子則輕巧地進攻他褲子口袋裡的錢包。

老太太果然「鐵口直斷」，這下子還真的破財了。

細看畫中眾人的有趣表情，以及由不同色彩和紋理所組成的服飾細節，就知道畫家多麼認真呈現人物角色與各種物件的質感。例如年輕人的領口裝飾、皮革背心、絲綢罩衫、腰帶、黃金墜鍊；老太太飽經風霜的深刻紋路、毛料披肩和白色頭巾；右側女子脖子上的黑色珠鍊和胸前金銀蕾絲；左後方女子烏亮黑髮繞結成束和網紗領巾；以及最左邊女子衣袖繡紋與耳環、項鍊等首飾。另外注意看右側女子所擁有的陶瓷美肌，是不是讓所有女生羨慕得不得了？

在拉‧圖爾的精緻畫筆之下，就連人設應該是狡猾醜陋的吉普賽老太太都沒那麼猥瑣可怖，反而相當有喜感。從光線分散跳躍在人物衣著布料上的效果可以得知，這個吉普賽人要詐偷竊的場景發生在大白天，拉‧圖爾巧妙地使用白色顏料點綴出明亮光線的反射作用。

《算命師》本來可能畫的是打牌場景，無論是算命或牌局，所要傳達的意思都很清晰明瞭。大概就是年輕人涉世未深，容易被美色誘惑而受騙。簡單一句話：「色字頭上一把刀」。用來提醒世人面對誘惑時要把持住，否則失身事小，失財事大？！

以「詐騙」為題也能掀起流行？

藉由寫實的現世生活場景和逼真細節闡述道理，取代文藝復興時期古典理論，這類內含說教性質的風俗畫起自巴洛克藝術始祖卡拉瓦喬（Michelangelo Merisi da Caravaggio, 1571-1610）。

例如他早於 1594 年便畫下以算命師為主角

的第一幅作品《祝好運》（*Good Luck*，義大利文：*Buona ventura*）和另一幅《紙牌作弊者》。

詐騙題材在卡拉瓦喬的追隨者中相當受歡迎，也是當時流行的劇目種類，就像好萊塢某個時期總會特別盛產某種類型的電影一樣，《算命師》反映出一般民眾對於吉普賽人的大致觀感。若是以這個角度來看，《算命師》所描繪者有可能是戲劇表演場景，而非真實情況。另一個佐證是，年輕人雖是穿著華服、氣質優雅，但是他的左手指甲卻是藏汙納垢，這種對比安排，是不是也說明他們正穿著戲服，進行表演呢？畢竟表演也是吉普賽人的強項。

而這只是解讀之二，專家還有別的推測。

都說女人愛算命，不像現代女性或許志在事業；尤其古代女子，心中疑問多半關乎愛情，因此提到算命或占卜，通常也會聯結到愛情。這麼推論的話，《算命師》可能就勾勒出某種愛情故事的氣氛了。從衣著和樣貌看來，周圍女子似乎來自不同背景，若真如此，他們的扒竊行為便不是‧種合作模式，而是分頭進行各自為政。這麼一來，三位風情各異的女子也代表男子將來在感情路上可能遭遇的不同風險，誰叫財富與地位向來能夠吸引許多女人。

以上種種，說法不一，或許有新的資料出現之後，又會有新的解讀。誰叫拉‧圖爾雖然在他的年代名利雙收、成就斐然，死後卻馬上沉入歷史深淵，一直到上個世紀才又浮出水面，被尊為17世紀最偉大的法國繪畫大師之一。

大都會博物館被耍了嗎？

事實上，《算命師》畫作本身遭遇也充滿戲劇性，甚至曾經被認為是假畫。原因是它被發現的過程太離奇，在20世紀中期之前幾乎沒有人看過，是以被許多人懷疑根本是來自19世紀某人的手筆。

《算命師》如何憑空出世？簡單摘要1981年8月《伯靈頓雜誌》（Pierre Rosenberg, The Fortune Teller by Georges de la Tour, *The Burlington Magazine*, Vol. 123, No. 941, Aug., 1981）報導：

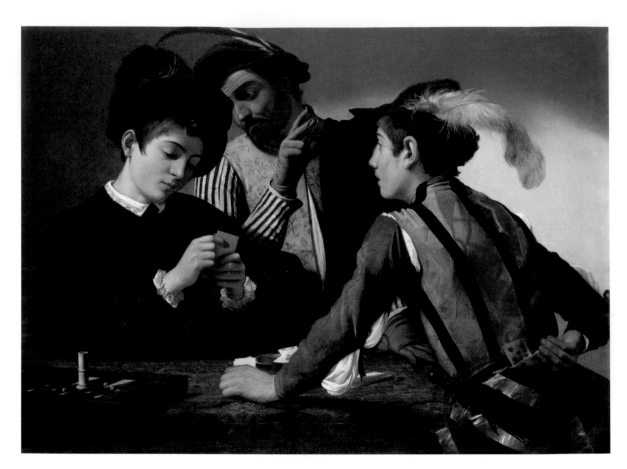

卡拉瓦喬 Michelangelo Merisi da Caravaggio
紙牌作弊者
The Cardsharps
約 1594 年，油彩、畫布，94.2×130.9cm
金貝爾美術館

▲《紙牌作弊者》畫面裡有 3 個人物正在玩當時流行的紙牌遊戲「primero」，也就是現代撲克牌的前身。左邊那位面色紅潤，看起來就知道被養得很好的年輕人正專心看牌，很明顯，他是即將被宰的肥羊少爺。而「老千雙人組」則由畫面中間的騙子大叔和右邊的小騙子所組成。從各自動作和衣著便可判斷出角色特質，以及這場詐賭案即將如何發展。

卡拉瓦喬精準描繪羅馬街頭屢見不鮮的詐賭情節，藉由寫實的現世生活場景和逼真細節闡述道理，取代文藝復興時期古典理論，這類內含說教性質的風俗畫便起自巴洛克藝術始祖卡拉瓦喬。

拉·圖爾相似於卡拉瓦喬，也是從風俗畫走向宗教畫，以風俗畫來說，卡拉瓦喬的場景明暗對比效果通常更為明顯，而拉·圖爾著墨在人物的服裝細節，整體光線效果也比較明亮。

「在二戰結束之前,《算命師》一直被視為無名之作而置放在法國一處古老城堡中,直到戰爭結束,才被認為是拉‧圖爾之作。本來畫作主人想要將它賣給羅浮宮,結果畫商喬治‧懷爾德斯坦(Georges Wildenstein, 1892-1963)出價高於羅浮宮,在 1949 年以 750 萬法郎的價格得手此畫,到了 1960 年再由大都會藝術博物館收購。」

照這麼看來,你覺得《算命師》是真是假?

在大都會藝術博物館購入畫作之前兩年,許多學者已經質疑《算命師》的真實性,不過像是這種等級的博物館在收購大師作品時,自然會透過詳細鑑定過程證明畫作真假,免得讓自己白花冤枉錢還不小心成了國際笑柄。另外眾所周知,拉‧圖爾要到 20 世紀才又重獲地位,在此之前,例如 19 世紀時,仿製他的畫作並無實際效益。你看畫裡那麼多細節,要是畫家名氣不夠響亮,努力雕琢老半天,最後賣不了好價錢,到底是為誰辛苦為誰忙?

推論之外,還需要科學證據,也是由《伯靈頓雜誌》所記錄。在熱分析顏料之後,發現《算命師》其中黃色和藍色成分組成確實屬於 17 世紀前期,而非 19 世紀。透過目測、顯微鏡和 X 光檢查,並沒有發現修改痕跡。檢測結果都與拉‧圖爾那兩幅也是 1630 年代的玩牌老千作品相同。

種種結論總算還了《算命師》一個清白,大都會博物館也鬆了口氣。

與卡拉瓦喬的牽絆

類似卡拉瓦喬,拉‧圖爾採用通俗題材和個人風格繪製風俗畫,亦曾以耍詐的女算命師或賭場老千為主題進行創作,很大程度上似乎可以歸功於卡拉瓦喬的影響。若以拉‧圖爾版本來看,整體畫面明暗對比效果不如卡拉瓦喬那麼強烈,光線效果也比較明亮。事實上,拉‧圖爾有「燭光畫家」之稱,像是《算命師》這類風俗畫為他早期創作,後來他便專心從事明暗對比明顯,畫面樸素又虔誠的夜景宗教畫,表現出強大的內省力量和宗教靈性,反映了家鄉洛林地區(Lorraine)天主教徒的忠實信仰。

話雖如此，拉‧圖爾究竟受到卡拉瓦喬的影響有多少？他是否曾經在 1610 年代，前往當時歐洲藝術重鎮與卡拉瓦喬主義發源地羅馬？或是荷蘭的卡拉瓦喬主義中心烏特勒支（Utrecht）？甚至巴黎拜訪學藝，因而受到卡拉瓦喬主義浸染？這些目前都還沒有定論。

何況洛林那時藝術發展興盛，一來 1609 年洛林首都南錫（Nancy）的主教座堂便已展示卡拉瓦喬晚年之作《聖母領報》（*Annunciation*, c.1068）；二來早先追尋過卡拉瓦喬明暗主義的洛琳同鄉，如雅各‧貝倫傑（Jacques Bellange, 1575-1616）、讓‧勒克萊爾（Jean Leclerc, 1587-1633）等人也都鑽研夜景畫。即使拉‧圖爾不遠行，照樣可以藉由這些作品吸收卡拉瓦喬主義。但是從另一角度來看，拉‧圖爾這件《算命師》右上角標明他居住的城鎮呂內維爾（Lunéville），或許表示他是獨立於卡拉瓦喬而自行發展。

所以還是沒有結論。沒辦法，有關拉‧圖爾和他的畫作，問號一向很多。

約莫 30 年的創作生涯中，拉‧圖爾共留下 40 幅作品，有些真偽仍待驗證，其中僅有兩幅標註創作時間。如今要細分拉‧圖爾的畫作年代，或許可利用主題作為界定。若是寫實風俗畫取向的白日場景，推估為 1630 年代之前，例如《樂師的爭吵》是寓意和風格更為強烈的作品，《算命師》則被認為是 1630 年代初期或中期。《算命師》的創作時間推估為 1630 年左右，從 17 世紀初期完成後到 20 世紀中期浮出水面，這中間我們仍舊不清楚它經歷過那些遭遇。如同拉‧圖爾相對隱晦的個人生平，他的作品多半難以得知確切創作時間，更讓人對這位繪畫大師感到好奇。

謎成一團的人生

拉‧圖爾於 1593 年出生於洛林公國的塞勒河畔維克（Vic-sur-Seille）小鎮，那裡位於如今法國東北部，距離公國首都南錫不遠，是虔誠的天主教區。他的父親和祖父都是麵包師，小拉‧圖爾或許從 12 歲便已經成為學徒，但究竟是如何開始？拜了哪位藝術家為師？目前並沒有任何文獻資料記載。1617 年，拉‧圖爾約 24 歲那年

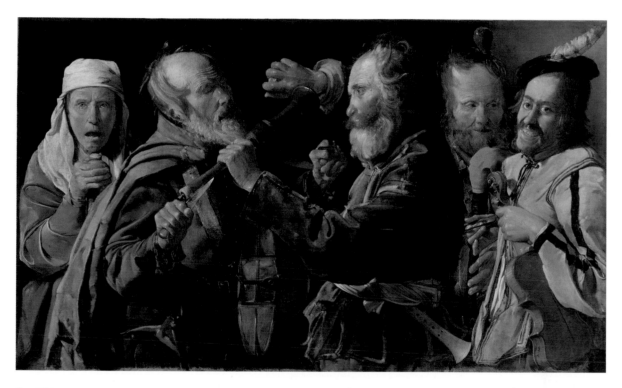

拉·圖爾 Georges de La Tour
樂師的爭吵
The Musicians' Brawl
1625-30 年，油彩、畫布，86.4×141 cm
保羅·蓋堤博物館
©The J. Paul Getty Museum

▲ 比《算命師》更早期的風俗畫中，拉·圖爾用樂師之間的爭吵揶揄老人的愚昧。兩個老人拿著樂器攻擊彼此，中間那位的右手甚至還握著檸檬，用力朝對方擠壓出檸檬汁，狠狠攻擊打算讓他看不見，這招夠狠！右邊兩位樂師很明顯正在看熱鬧，左邊老太太大概叫他們別打了，只是勸架力道實在很薄弱，根本起不了作用。

畫中人物塞滿密布空間，呈現強烈的臨場感，人物表情、皮膚紋路和服裝、器具的質感都流露拉·圖爾的精緻畫風。原來老人吵起架來也這麼有破壞力！

娶了一位富家女，3 年後，搬到妻子家鄉呂內維爾開設工作室，收受學徒。此時的他已經做好準備，事業即將起飛。《算命師》右上方文字內含「Lunéville」表示他當時很可能就是在此地創作這幅畫。

拉·圖爾的家鄉洛林公國從 10 世紀中成立，直到 1766 年被併吞進法國國土之前，一直都是獨立公國，與神聖羅馬帝國、法國，以及義大利文藝復興城邦如佛羅倫斯和曼圖瓦（Mantova）之間因密切往來和聯姻關係，加上經濟富庶，孕育出精緻優雅藝文興盛的宮廷文化。像拉·圖爾這般才情，在欣欣向榮的洛林宮廷裡當然會受到重視。當時拉·圖爾的粉絲眾多，不僅洛林公爵亨利二世（Lenrain duc de Lorraine, 1608-1624）數度委託他製作畫作，就連三十年戰爭（1618-1648）期間，依舊受到法國宮廷青睞。

他曾在 1638 ～ 1639 年前往巴黎為當權的紅衣主教黎塞留（Richelieu, 1585-1642）作畫，並獲得「國王的畫家」頭銜，同時又為國王路易十三畫出《聖塞巴斯蒂安的夜景》（*Night Scene with Saint Sebastian*），據說當場獲得路易十三

大力讚賞，命人把房間內所有畫作都取下牆面，只掛上這幅聖塞巴斯蒂安。你看拉·圖爾面子有多大！在法國人於 1641 ～ 1648 年間接管洛林期間，雖則原來的金主洛林公爵不幸失勢，拉·圖爾照樣很吃得開，幫法國派來的洛林總督德拉費特·塞納克特侯爵（marquis de La Ferté-Sénecterre, 1599-1681）畫出 6 幅畫作。

只不過拉·圖爾的年代，人們還必須面對另一個殘酷的生存問題，也就是俗稱「黑死病」的瘟疫。

由於疫病連年肆虐，後來再加上戰火侵擾，拉·圖爾儘管事業有所成就，人生下半場仍是過得非常不平靜。他後期轉向強調明暗的宗教畫之後，創作主題除了「抹大拉的瑪利亞」（Mary Magdalene），就是以聖塞巴斯蒂安系列作品數量較多。這或許也與 14 世紀黑死病開始蔓延之後，聖塞巴斯蒂安被人們視為「瘟疫主保」有關。身處疫病橫行，面對戰亂不斷，就連許多作品也許都毀於戰火之中，如此殘酷環境之下，可能使得拉·圖爾無法再以詼諧戲謔的手法進行風俗畫，而是轉向古典安定感的聖人冥想畫，加上

市場需求，進而創作出一系列的抹大拉和聖塞巴
斯蒂安作品。那暗夜裡的熒熒燭光，是否也暗喻
他對生命所持有的一絲希望？

　　1652 年初，拉・圖爾在妻子去世兩週後跟
著撒手人寰，死亡原因大概也是感染了猖獗多時
的疫病。此後得再過 300 年，人們才會想起這位
偉大的畫家與圍繞著他的許多困惑。

　　從精緻優雅、不失幽默的風俗畫，再到幽靜
肅穆的宗教畫，拉・圖爾的畫風呈現了歷史環境
和他自身的心境轉變。話說回來，無論各種算命
方式或相信與否，人生種種不過如朝雲夕霧、夢
幻泡影，信與不信，在浩瀚時空之中皆如點點浪
花般轉瞬即逝。

　　心靈充實富足，努力過好每一天，或許才是
首要，你覺得呢？

美麗招來殺身之禍
──背殺女神

維納斯（Venus）是羅馬神話裡代表愛情、慾望、美麗、性、繁衍和勝利的女神，她的美使世間女子無比豔羨，也讓凡間男子嚮往愛戀。因為掌管愛與美，又被視為天上人間理想美的典範，因此畫家在描繪維納斯時，多以裸體呈現，同時多少帶點情慾色彩，有意無意勾起觀者，尤其是異性戀男性觀者的慾望心念。畢竟古時候藝術品收藏家或鑑賞家幾乎皆為男性，藉女神之名，行欣賞之實，才能讓此地無銀三百兩之舉顯得名正言順又風雅。

這幅西班牙藝術大師維拉斯貴茲（Diego Rodríguez de Silvay Velázquez, 1599-1660）所作《維納斯梳妝》，又名《鏡前的維納斯》或《洛克比維納斯》，是他唯一傳世裸體畫，或許也是整個英國國家美術館，甚至全英國，最令男性流連耽溺的女體。

維納斯的殺身之禍

由於過於引人遐思、太受歡迎，維拉斯貴茲的維納斯甚至曾引來「殺身之禍」。

1914 年 3 月 10 日，女權運動者瑪麗‧理查森（Mary Richardson, 1882-1961）扮成一名看似再普通不過的美術館訪客，大搖大擺、堂而皇之地進入英國國家美術館，然而她懷中卻暗藏了一把切肉刀。就在電光火石、猝不及防的那瞬間，瑪麗‧理查森趁著警衛不注意，閃電出手，狠狠地在《維納斯梳妝》身上劃下好幾刀。發生這等駭人大事，肇事者瑪麗‧理查森當然隨即被逮捕，雖然比起她數度縱火的「事蹟」，破壞畫作根本沒什麼，只是維納斯就無辜了，她無與倫比的美背頓時多出了一道又一道看來張揚猙獰、怵目驚心的傷口。

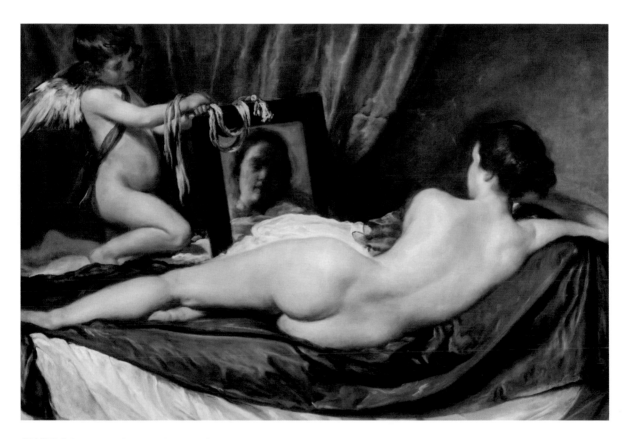

維拉斯貴茲 Diego Rodríguez de Silvay Velázquez
維納斯梳妝
The Toilet of Venus
又名《鏡前的維納斯》或《洛克比維納斯》（The Rokeby Venus）
1647-51 年，油彩、畫布，122.5×177cm
英國國家美術館

　　瑪麗·理查森之所以這麼做，主要是為了抗議英國政府逮捕「婦女社會和政治聯盟」（Women's Social and Political Union，簡稱 WSPU）的領導人物艾米琳·潘克赫斯特（Emmeline Pankhurst, 1858-1928）。由於當時爭取女性投票權頻頻受挫、備受壓抑，逼得這些女權主義者不得不採取更多激烈手段，藉以表達主張獲得重視，這種情況之下，便難免出現與公權力衝突對立的情況。

　　「事成」之後，瑪麗·理查森在聲明中提及：

　　「我試圖破壞神話史上最美麗的女人畫像，以抗議政府摧毀現代歷史上最美麗人物的潘克赫斯特夫人。正義如同色彩和輪廓，也是美的元素之一。」（I have tried to destroy the picture of the most beautiful woman in mythological history as a protest against the Government for destroying Mrs Pankhurst, who is the most beautiful character in modern history. Justice is an element of beauty as much as colour and outline on canvas.）

　　英國國家美術館於事發前 8 年，也就是 1906 年才花費 45,000 英鎊高價買下《維納斯梳妝》。這件維拉斯貴茲的大作，因為畫作背景、藝術價值以及那勾魂攝魄的美而轟動一時，8 年後新聞熱度仍舊持續。要發起抗議引起討論，對著維納斯下手肯定能得到關注，達成目的。只能說，這些極力爭取基本權利卻總被忽視的女權主義者，真是找對「人」了。另一方面，大概是受不了眾多男人待在美術館裡一整天，就只對著裸體維納斯流口水的饞樣，瑪麗·理查森破壞得更加豪邁解氣。

　　雖然維納斯慘遭毒手說來很無辜，而凶手也有不得已的苦衷，但是藝術史上維納斯主題之作不知凡幾，光是國家美術館內以維納斯為名的畫作至少就有 10 件，相關題材作品數量更遠勝於此，為何偏偏是《維納斯梳妝》成為攻擊標靶？

　　唉～誰叫維拉斯貴茲的維納斯遊走天上與凡間，美得血肉俱在靈慾皆存，出塵脫俗又黯然銷魂呢？（攤手）

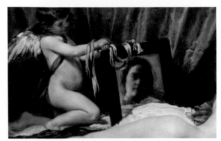

細看《維納斯梳妝》

《維納斯梳妝》畫面裡，女神背對我們，慵懶愜意地橫躺著，她白皙柔嫩的肌膚在身下奢華豐美、隱約泛出光澤的綢緞襯托之下，更顯得冰肌玉膚、可口至極。綢緞的深灰色調原本應該是紫色，隨著歲月而褪成如今模樣，可以想像當年畫作剛完成時，在原本彩度映襯下，視覺效果會有多儷人。

一眼望向《維納斯梳妝》，通常視線都會不自覺落在畫面中央，被維納斯曼妙起伏的腰臀曲線所吸引。尤其誘人的臀部和腰線上方皆以淺米色提亮，更顯得她骨肉勻稱穠纖合度，既非過度豐腴流於俗豔，亦非瘦骨嶙峋、弱不勝衣。肩頸線條更是溫婉柔美，隨興挽起的髮髻下方有幾綹碎髮，越過圓潤耳垂，隱約可見維納斯頰上泛著紅暈。背影如此無敵，更讓人想好奇女神的真面目！（鄉民吶喊：跪求女神正面照～）

有維納斯的地方，通常也會出現肥美的小愛神邱比特，男孩可愛的翅膀和圓滾滾的肚子表明了身分。邱比特原本是最古老的神祇之一，演變到後來，卻莫名其妙成為維納斯的兒子，從此也就成了維納斯出場的標準配備。此時他正為母親扶著一面鏡子，手腕和鏡框上頭交纏粉紅緞帶。緞帶暗示眼罩，用來暗指邱比特蒙上雙眼，因愛情盲目或情感過於激烈無法直視……另一種涵義，則是綑綁住愛人以情牽彼此的束縛。

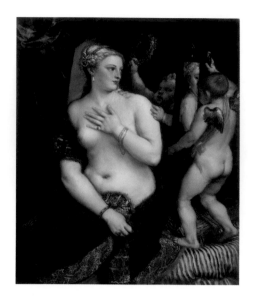

提香 Titian
照鏡的維納斯
Venus with a Mirror
1555 年，油彩、畫布，124.5×105.5cm
國家藝廊
©National Gallery of Art

　　維拉斯貴茲為維納斯的身體染上如珍珠般盈潤的色調，肌膚質感光滑細膩，找不到一絲筆觸，與色彩飽和垂墜皺褶的布幔和床單兩相映照，形成了紋理上的對比。而維拉斯貴茲刻意塑造的反差效果不僅如此，相較維納斯身體的精心經營，其他細節則相對鬆散自由，例如邱比特腳下的布料只用厚重顏料迅速刷過，如果近一點看緞帶的話，會發現它們不過是拿畫筆輕拍而成。

　　16 世紀威尼斯畫家如吉奧喬尼（Giorgio Giorgione, 1477- 1510）和提香（Titian, 1490-1576）都熱愛描繪裸體維納斯。而表現維納斯的兩種傳統情境，其一是在床上坐直梳妝，望向鏡中的自己；其二則是斜躺於風景背景中。維拉斯貴茲便擷取前輩精華，再成就這位斜躺於床上觀鏡顧影的維納斯。通常安排此類主題都要有奢華的珠寶和錦緞襯托維納斯的華美貴氣，但是維拉斯貴茲的維納斯反而素面朝天，清水出芙蓉。真正是超然物外，不沾人間脂粉氣啊！

　　但是既然有鏡子，總可以從鏡子裡知道維納斯有多美了吧？

　　其實不然。

　　維拉斯貴茲特意將鏡中影像模糊帶過，身體的細膩和鏡影的粗略，兩者差異顯而易見。另外就連描寫邱比特，尤其是他的臉孔和左腳也顯得較為潦草，都是為了要讓我們把注意力集中在維納斯身上。真要追究鏡中人的模樣，還會發現

那面容略顯鬆垮老態，看來和維納斯緊緻柔軟、全然青春的肉體並不相符。或許畫家也是藉此提醒：青春再顯，美貌再盛，終有凋零時。

珍貴難得西班牙裸體畫

若是了解《維納斯梳妝》的創作背景，就會更珍惜她的可貴。

17世紀的西班牙正好處於宗教裁判所（Spanish Inquisition）勢力巔峰期，不同於約略同時期另一個舊教國度──法國因國王路易十四（Louis XIV, 1638-1715）有計畫推動奢侈品消費，享樂風氣日盛；西班牙宮廷始終嚴謹保守，恪遵各種宗教法規。西班牙1478年設立宗教裁判所之後，有形的規矩和無形的禁制更是族繁不及備載。想當然耳，教會嚴禁公開露骨的感官表現，裸體畫隨之被視為禁忌，何況是情慾特質明顯的裸體維納斯。在宗教裁判所嚴格監視下，尋常（沒靠山）的畫家還真不敢隨便畫裸體。

只是規定向來最適用於毫無反擊能力的老百姓身上，教會即使規範行為，依舊無法根除人性和慾望。無論西班牙國王或宮廷一票權貴，照樣熱愛且收藏提香和魯本斯（Peter Paul Rubens, 1577-1640）的神話題材裸體畫。像是提香就為西班牙國王腓力二世（Felipe II, 1527-1598，或譯菲利浦二世）在1551～1662年間發展出神話系列「詩集」（Poesies）共6件作品，主要描繪古羅馬詩人奧維德（Ovid, 43 B.C.-17 A.D）

所著《變形記》（*Metamorphoseon libri*）故事場景，就是希望以繪畫形式呈現出詩意的情節場景。由於國王授予提香高度創作自由，其中裸體表現可精采了。

幸好還有神話故事當成藉口，畫家們才能光明正大畫裸體。

《維納斯梳妝》美得不可方物，使人心蕩神馳、無法自己，只是關於這幅畫的創作過程仍舊存在不少謎團，就連確切創作時間和地點至今都無法完全肯定。

未解之謎

雖然據說《維納斯梳妝》的創作來源，是維拉斯貴茲在為了幫頂頭大老闆——西班牙國王腓力四世（Felipe IV, 1605-1665，或譯菲利浦四世）採購藝術品，第二次前往義大利時，因為接觸眾多古典藝術，受到義大利大師手筆影響而作，若真如此，畫中模特兒或許就是位義大利美人？然而維拉斯貴茲究竟是停留於義大利時開工，或者剛從義大利返回西班牙，趁著印象還新

鮮即時動筆？但這麼一來，畫中人可能又變成西班牙女孩了。

維拉斯貴茲前後兩趟義大利之旅，第一次是1629年～1631年，第二次是1649年～1651年，主要目的都是為了幫腓力四世收購藝術品納入皇家收藏，並了解當地藝術發展情況；理所當然，兩回旅程都是由國王資助所完成。眾所皆知，腓力四世雖然治國能力不太行，卻擁有高雅的藝術品味，他老人家對於維拉斯貴茲的寵愛也成全了這一位西班牙繪畫大師不世出的藝術成就，以及西班牙藝術的「黃金時代」（Siglo de Oro）。

頭一回前往義大利採購兼遊學，維拉斯貴茲自然會好好吸收義大利文藝復興時期藝術發展成果的精華；等到再度來到義大利，事隔20年，往昔的西班牙宮廷畫家已經不可同日而語。雖然如同每位偉大的藝術家終其一生都是不間斷地精進學習，義大利豐富的藝術寶藏自然會使得維拉斯貴茲有所浸染，但這回維拉斯貴茲卻以他的神乎其技驚豔了整個羅馬和義大利。例如那件逼真程度超乎想像嚇壞眾人的《教皇英諾森十世肖像》（*Pope Innocent X*, c.1650），因為把教皇描

繪得有血有肉恍若真人，或許可說是照相術出現之前最驚人的奇蹟之作，使得這件作品成為肖像畫範本，義大利每位畫家都競相複製模仿。這一回出手，維拉斯貴茲以他卓越技藝反轉了地位，從一位學習者進階成為示範者。

可能也是這時候，維拉斯貴茲接收了羅馬一位西班牙貴族藏家埃利希侯爵（Marques de Eliche）的委託，製作《維納斯梳妝》。精力過人的維拉斯貴茲待在義大利時不但要四處參觀藝術品、完成國王交代的採購任務，還要忙著畫畫以討好教皇，與義大利畫壇交流切磋……即便如此，他還是有辦法在那兒又發展出一段婚外情，並讓女方產下一名私生子，因此導致行程延誤，推遲回到西班牙的時間。對此，腓力四世當然很不開心，不過看起來並未消減對維拉斯貴茲的專寵。那麼，畫中的維納斯是否有可能是維拉斯貴茲的情婦？

得也權貴，失也權貴

關於《維納斯梳妝》的創作時間，另外還有一個可能：在這趟旅程之前，維拉斯貴茲已經畫下了維納斯。但是，這麼銷魂的裸體畫明目張膽地觸犯了宗教裁判所禁令，《維納斯梳妝》何以求得保全，不至於被教會破壞焚毀？

就是因為特權啊～

《維納斯梳妝》完成後沒多久被賣給國王腓力四世的寵臣——第七世卡爾皮奧侯爵（Gaspar de Haro, 7th Marqués del Carpio y de Heliche, 1629-1687）。仗著與國王交情深厚，侯爵得以明目張膽完全沒在怕地收藏眾多藝術品，包含裸體畫。侯爵的女兒卡塔琳娜·門德斯·德哈羅（Catalina Méndez de Haro）嫁給第十世艾爾巴公爵（Duke of Alba）後，《維納斯梳妝》便一直由艾爾巴家族收藏。

直到 19 世紀，以愚昧無能著稱的西班牙國王卡洛斯四世（Carlos IV, 1748-1819）命令第 13 世艾爾巴女公爵（13th Duchess of Alba, 1762-1802）將畫作和其他收藏賣給無恥佞臣兼當朝首相曼努埃爾·戈多伊（Manuel Godoy, 1767-1851），《維納斯梳妝》才無奈易主。

說到這位戈多伊，那是古今公認無論人品或才能皆無一可取，但誰叫人家有能耐從王后瑪麗亞‧路易莎（Maria Luisa of Parma, 1751-1819）的御床一路爬到首相大位上，而且戈多伊還比王后年輕個 16 歲，嘖嘖。國王昏庸加上臣子無才又無德，只能說西班牙國勢之衰頹已無力可回天。

不過戈多伊的藝術收藏品味倒是值得一說。

將《維納斯梳妝》強取豪奪到手之後，戈多伊把它懸掛在專用的密室，裡頭同時展示西班牙浪漫主義畫家哥雅（Francisco Goya, 1746-1828）非常著名的兩幅畫作：《裸體的瑪哈》和《穿衣的瑪哈》；瑪哈（maja）在西班牙文中意指「漂亮姑娘」，《裸體的瑪哈》受到強烈攻擊後，哥雅才畫下了《穿衣的瑪哈》。而無論有沒有穿上衣服，瑪哈都被愛看熱鬧愛八卦的鄉民傳說是艾爾巴女公爵本人，不過模特兒其實是 1797 年之後榮登戈多伊情婦大位的佩提塔‧圖多（Pepita Tudó）。話雖如此，女公爵實際上也和哥雅曖昧個沒完沒了。

1808 年由於法國入侵，國王卡洛斯四世被迫讓位給兒子斐迪南七世（Fernando VII, 1784-1833），新國王下令已經和王后逃亡至法國的戈多伊不准回國，並沒收其財產。這兩幅畫作也名列戈多伊的財產清單上，只不過瑪哈在清冊紀錄中被描述成吉普賽人，由於太驚世駭俗，兩幅瑪哈在 1813 ～ 1836 年間被始終管很寬的宗教裁判所封存，直到 1901 年才轉由普拉多博物館（Museo del Pardo）珍藏。

你看，兩位大師的精采傑作就這麼在戈多伊家相聚了。想必當年戈多伊翹腳在家欣賞這幾件名作時，肯定是小人得志洋洋得意的嘴臉吧。

莫名來到英國

拿破崙戰爭之後，《維納斯梳妝》莫名現身於英國達勒姆郡（County Durham）鄉間的洛克比莊園（Rokeby Park）中，在此度過幾乎一個世紀，因此才有了《洛克比維納斯》（The Rokeby Venus）之稱。1906 年再由英國國家美術館購入，從此讓全英國的男人魂牽夢縈、傾心（垂涎）不已。

哥雅 Francisco Goya
裸體的瑪哈
The Nude Maja
1795-1800 年，油彩、畫布，98×191cm
普拉多博物館

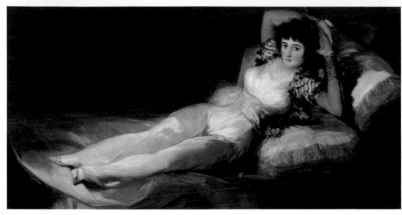

哥雅 Francisco Goya
穿衣的瑪哈
The Clothed Maja
1800-1807 年，油彩、畫布，95×190 cm
普拉多博物館

　　不同於維拉斯貴茲再過幾年所繪製的另一幅傳世大作《侍女》（Las Meninas）那複雜構圖和光影對比效果，《維納斯梳妝》則展現維拉斯貴茲描寫人體的成就。細膩唯美，難以比擬，相較提香或魯本斯筆下情慾特質較為直接露骨的維納斯，更顯得她雖嫵媚誘惑，卻如此清純又無辜，更加具有現代感。

　　難怪光憑背影便足以顛倒眾生，要說她是史上最強「背殺女神」也不為過。

　　幸虧遭遇大難之後，英國國家美術館盡了最大努力修復《維納斯梳妝》，以致於如今幾乎看不出女神曾經傷痕累累的慘況，成功還她一身絕世美體。

　　但還是很想對瑪麗‧理查森說：「非常感謝您老人家勇敢無畏為女性權益發聲，啊不過下次可以找別人下手嗎？」（喂）

約瑟夫‧馬力‧維昂 Joseph Marie Vien
邱比特小販
The Cupid Seller（法文：La marchande d'amours）
1763 年，油彩、畫布，117×140 cm
楓丹白露宮

什麼都賣什麼都不奇怪
──有誰要買邱比特？

你沒看錯，左方女子手裡拎住的就是小愛神邱比特。她揪著邱比特的翅膀，正在向右側藍袍女子強力推銷，說的話不外乎是強調買下愛神後，可以獲得完美愛情或者讓心上人對她鍾情一生，視線再也不會飄向其他野女人之類的鬼話。除了手上那一隻，小販籃子裡還有兩個小傢伙。看到這裡，你可能也覺得納悶，邱比特不是有翅膀嗎？怎麼不會自己落跑，還乖乖等著被賣掉？

不過你也知道，看到邱比特便已經有了神話故事的意味，我們老百姓何必太認真和希臘羅馬眾神計較呢？

其實這幅《邱比特小販》可說是 18 世紀法國新古典主義（Neoclassicism）起始代表作之一，既然稱為「新古典」，對於古希臘羅馬自有孺慕之情。邱比特是愛神維納斯（Venus）和戰神馬爾斯（Mars）婚外情的結晶，作為愛與慾望之神，邱比特的金箭可以煽動愛情。因此，購買邱比特可以讓女人煽動男人的愛，至少有部分傻女孩應該會這麼認為。

類似這般販售邱比特的情節早在古羅馬文學中有所描述。在這些古典詩作中，擄獲愛情和購買愛人感情的主題一直都很受歡迎。著有《變形記》的羅馬詩人奧維德（Ovid）在他另一著作《愛的藝術》（*The Arts of Love*，拉丁文：*Ars amatoria*）中，早已教導男女雙方如何處理情愛問題，加強自身魅力好吸引心儀對象，以及享受其中感官歡愉，而且還因為太露骨，從古至今被刪減或查禁多次。由此可知，古希臘羅馬人在基督教禁慾觀念出現之前，對於人性慾望的追求與嚮往，其實光看神話裡的諸神有多縱慾歡樂又任性就知道了。

新古典藝術這麼來

法國新古典主義盛行於 1789 年大革命之

後，以拿破崙御用畫家大衛（Jacques-Louis David, 1748-1825）為代表，但真要追溯起來，新古典早已在數十年前萌芽。如果時間再往前推，文藝復興時期眾多藝術家和建築師等人聯手創建偉大全面的人文成就，而拉斐爾（Raphael, 1483-1520）被視為古典繪畫的終極代表；直到 17 世紀之後，即使宏偉動感的巴洛克和精緻享樂的洛可可藝術引領一時，仍舊有像法國古典主義畫家普桑（Nicolas Poussin, 1594-1665）那般，始終堅持簡單諧藝術形式之人。儘管普桑來不及看到古典藝術揚眉吐氣，然而那一天終將在大約 100 年後來到。

　　1730 ～ 40 年代時，曾於西元 79 年毀於維蘇威火山噴發的龐貝（Pompeii）和赫庫蘭尼姆（Herculaneum）古城遺址陸續出土，此番重大考古發現率先在義大利吹起一陣崇古風潮，從德國、英國一路延燒到法國和西班牙，讓歐洲各國藝術家紛紛走訪義大利實際觀察學習。古典遺跡當然不會只存在於義大利南端，其他像是雅典、敘利亞的帕邁拉（Palmyra）、黎巴嫩的巴勒貝克（Baalbek）都是古老文化的寶藏。這四處開花的考古結果，引來各路人馬群集研究，以及有

閒錢遠赴希臘羅馬旅遊，親眼見證遺跡的知識分子，或者純粹是去打卡（？）湊熱鬧的有錢人。再加上這些遺址的第一手資料，例如詳細的文字描述，神廟、雕刻、劇場和陵墓等圖稿，甚至壁畫的複製品，和眾多史料報導……在種種推波助瀾下，徹底開拓老百姓對歷史淵源的認識和追求，也激發他們對古典文化的嚮往與熱情。

　　販售邱比特的情節就是因為出現在龐貝古城出土的壁畫上，而被求古若渴的 18 世紀當代藝術家作為創作題材。

　　《邱比特小販》創作於 1763 年，在這之前，法國原來還沉浸在洛可可藝術（Rococo）縱慾官能性的審美表現中，但隨著國家財政赤字愈來愈驚人，法王路易十五又輸掉七年戰爭（1756-1763），賠掉一大堆海外殖民地，導致國力大大衰退，人民賦稅沉重，搞得大家對於洛可可藝術這個由路易十五「首席情婦」龐巴杜夫人（Madame de Pompadour）一手拉抬，可說是只求享樂的貴婦品味相當反感（關於龐巴杜夫人，可參見 P.212）。

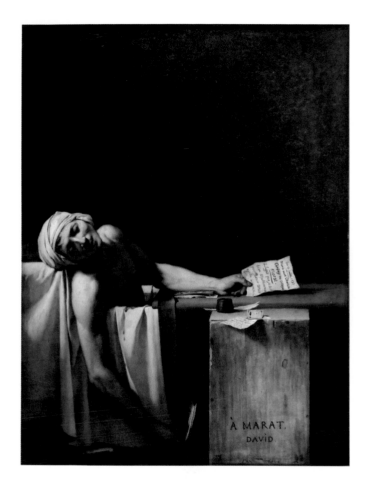

大衛 Jacques-Louis David
馬拉之死
The Death of Marat
1793 年，油彩、畫布，165×128 cm
比利時皇家美術博物館

◀大衛的新古典藝術代表作之一。
馬拉為大革命領導者之一，1793 年遇刺身
亡。馬拉患有皮膚病需時時以藥浴治療。刺
殺者趁他邊入浴邊工作時，假意來訪而刺殺
成功。命案發生後兩小時，大衛趕往現場畫
下這幅作品。身為大革命擁護者，大衛美化
了馬拉的外表和行為，即使馬拉曾下令處決
許多人，大衛仍以精簡構圖和精采光影，將
馬拉描繪成一位殉道英雄。

　　除了新興考古學帶來刺激，啟蒙主義思想家狄德羅（Denis Diderot, 1713-1784）、盧梭（Jean-Jacques Rousseau, 1712-1778）等人強調道德意識和理性自由，藝術應該具備教育責任，人民能夠透過學習和遵循自然法則掌控命運，這些觀念都形成新古典主義的思想基礎。因此新古典主義也象徵溫和理性的思考，並且更著重於科學探究。另外大革命支持者推翻波旁王朝，創立共和政府，自認流淌著古希臘羅馬自由共和的血液，因此在繪畫主題的選擇上自然偏愛英雄事蹟與羅馬榮光，以呼應自己的革命理念。

　　新古典主義的繪畫表現特點則在於形式清晰、色彩冷靜（這樣才夠理性），情感要含蓄（千萬不能太激動）；還有雖然運用透視法求得真實感，卻不強調空間深度，也不像巴洛克那樣著力

於採用對角線構圖創造即時動態那般晃啊晃或是一秒暴衝的效果，而是追求畫面的永恆感和古典主題。

另一方面，若是描繪當代主題，新古典主義也會將它理想化和經典化，例如最擅長傳達史詩英雄題材的畫家大衛作品《馬拉之死》，表現出 1793 年 7 月馬拉遇刺事件，將馬拉塑造成一位思想清晰、為革命和國家犧牲的偉大革命者，同時暗合羅馬共和的精神。

正因有著如此時代背景因素，新古典主義的出世，剛好契合法國從路易十六、大革命階段直到拿破崙下台之前，社會政治情勢不安，亟需跳脫洛可可藝術那種不知民間疾苦、貴族宴遊玩樂小情小愛的膚淺習性；從 18 世紀末期到 19 世紀初期，這個階段的統治者們，更需要藝術發揮政治功能，加強統治合法性，因此新古典主義當然得格局更加恢弘，不只具備敘事功能，還要為政治服務。

邱比特小販

再回頭看待價而沽的邱比特。

18 世紀中葉龐貝廢墟重見天日，當時一同被埋在火山熔岩下，位於龐貝南方沿海城市斯塔比亞（Stabiae）的豪華別墅迪阿里安娜（Villa di Arianna）跟著一起出土，別墅牆上許多精美壁畫也跟著重見天日，《邱比特小販》（*The Cupid Seller*, 1-50 A.D.）即是其中之一。這幅壁畫描繪一位年長婦女從籠子裡舉起一隻邱比特，並將它提供給買家。當時由於文物保存觀念還不夠完善，這些被掩埋一千多年後終於出土的壁畫有許多被迅速被割取下來，成為私人收藏，其中撿到寶貝的藏家包含法國波旁王室。

由於情節有趣別緻，《邱比特小販》迅速攫取歐洲各地人士注意並廣受喜愛，衍生出許多複製和改編作品。其中最早和最有影響力的改編作品就是由法國畫家約瑟夫・馬力・維昂（Joseph Marie Vien, 1716-1809）於 1763 年完成的《邱比特小販》（P.046）。

畫中人物穿著古羅馬長袍，而非當時流行的繁複精細洛可可式服裝，因為考究人物服飾造型，也是新古典要素之一，並非畫家自己畫開心就可以。後方背景也不像是洛可可那般複雜，畫家效法古代藝術，簡化細節，利用垂直和水平線條形成穩定感，但整體氛圍看來較類似當時新古典沙龍，而非古羅馬別墅。桌上和後方柱上器物外型則仿自龐貝遺址出土文物。雖然是情愛題材，而且通常這種兜售商品的現場應該會和電視購物台一樣聒噪熱鬧，但人物動作卻相當含蓄收斂；畫家刻意降低人物動感，讓她們如同古代雕像般那般沉靜，除了籃子裡的邱比特望向藍袍少女兩腿之間還是流露出很曖昧的情色意味。

就說新古典一定要理性冷靜啊！

新古典主義繪畫的祖師爺之一：
約瑟夫・馬力・維昂

維昂是最早吸收古典藝術的畫家之一，並在主題（如《邱比特小販》）與圖像中使用經典裝飾和形式，將之反映出來。這般擷取古典並採合當代的手法，讓古羅馬故事更現代化，好符合 1760 年代巴黎人的優雅品味，於是維昂的《邱比特小販》不只向原作致敬，也順勢開啟了法國新古典藝術之路。

《邱比特小販》完成後由出資者布里薩克公爵（duc de Brissac）送給情人杜巴利夫人（Jeanne Bécu, Comtesse du Barry, 1743-1793）；這位夫人既是維昂的主要贊助者，也是前法國國王路易十五最後一任首席情婦。這幅畫作一直由杜巴利夫人珍藏，直到法國大革命爆發後，她隨著其他王室成員魂喪斷頭台。因為太受歡迎，維昂的《邱比特小販》版畫版本得利於印刷之便廣為流傳，讓販售邱比特的圖像被印製在許多商品上，例如各式居家用品。

維昂為新古典主義在法國奠定基礎並獲得了相當大的成功。他的工作室規模可觀，其中新古典主義靈魂人物大衛就是他最傑出的學生。維昂不僅作品受到廣泛喜愛，連俄羅斯皇后和丹麥國王都想招募他為其效力，即使波旁王朝垮台，拿破崙還是對他尊敬有加，冊封他為伯爵和參議

大衛 Jacques-Louis David
扮成舞蹈女神的吉瑪爾德小姐
Mademoiselle Guimard as Terpsichore
1773-75 年，油彩、畫布，196×121cm
私人收藏

◀吉爾瑪德是當時巴黎知名的芭蕾舞者。大
衛一開始在洛可可大師布雪門下時，也曾畫
出如此甜美粉嫩的作品，很難想像吧？

員。話說回來，新古典擁護者和激進革命派大衛
其實在拜師維昂門下之前，最初是在洛可可大
師布雪（François Boucher, 1703-1770）的畫室
學藝，但就連布雪自己也知道洛可可大勢已去，
於是把大衛轉送到好朋友維昂門下。1775 年維
昂被任命為「羅馬法國學院」（Académie de
France à Rome）院長時，大衛也跟著老師到義

大利去研究大師作品。

所以最愛在畫裡強調英雄主義和教育
訓示的大衛，也曾經有過洛可可甜美時期！

其實就連維昂本人 1740 年從家鄉法國南部
蒙彼利埃（Montpellier）移居到巴黎時，繪畫事

亨利・福塞利 Henry Fuseli
邱比特小販
The Cupid Seller
1775-76 年，版畫
黑色、紅色粉筆、紙，30×49 cm
耶魯大學英國藝術中心
©Yale Center for British Art, Paul Mellon Fun

▲瑞士畫家亨利・福塞利用另一種近乎粗暴的方式重新
詮釋《邱比特小販》，原來對愛情的期待不見了，只有
幽暗與不確定。沒辦法，人家失戀了心情不好（攤手）。

業也曾得到布雪支持；然後維昂 1743 年贏得羅馬大獎，有機會前往羅馬學習，親自見識古典文物，使得他在 1750 年代便放棄甜美的洛可可風格，轉而投入新古典世界，筆觸更加流暢清晰，用色也愈來愈偏向冷色調。處於時代的交替浪潮，原來維昂和大衛師徒倆都是從洛可可轉向新古典，這麼一路走過來的。

繼續販賣邱比特

除了維昂，當然還有其他藝術家想要畫畫販賣邱比特。

瑞士畫家亨利・福塞利（Henry Fuseli, 1741-1825）也重新嘗試同一主題，但福塞利採用獨特手法詮釋，大大不同於他自己的傳統學院派風格。福塞利在 1775 年曾拜訪那布勒斯（Naples），也可能看過《邱比特小販》壁畫，當時的他據說還遇上了一些感情上的鳥事，大大打壞心情，或許也因此影響表現方式。

不同於維昂精心創造出優雅精練的畫面，福塞利傳達的是騷動近乎暴力的情況。蹲在地上的枯槁老婦披著斗篷，一手粗暴地抓起繾曲的邱比特伸向純潔少女，邱比特看起來似乎被抓得很痛，連另一條腿都抬起來了。少女多半是受到驚嚇，讓她身體還向後傾。這畫面和童話故事中，滿臉肉瘤的巫婆對著老百姓硬要推銷藥物一樣令人不舒服。福塞利藉由尖銳線條和明暗對比增強畫面不安，並省略少女同伴和背景，只呈現主題人物：小販與少女。他想表達愛情並非如此歡愉美好，而是幽暗可怖，並且結果如此不確定，甚至可能讓你感到心痛。看來福塞利受到相當大的打擊……相較於原作，這幅作品注入畫家個人心念，因而有了更不同的轉化效果。

愛情一直是藝術和文學創作相當重要的題材，無論古典、文藝復興、巴洛克、洛可可、新古典直到現代藝術都是如此，但現實生活中的愛情往往又比故事來得糾葛許多，誰叫人性太複雜，世界太紛擾。下一章我們可以再更近一步討論這個主題。

要是買個邱比特便可從此與意中人天荒地老，你要買嗎？（舉起邱比特）

Part 2

關於感情問題，
我一律建議分手

愛到卡慘死
——戀上大情聖

風花雪月肖像畫

法國畫家納堤耶（Jean-Marc Nattier, 1685-1766）所繪製的《瑪儂·巴萊蒂》肖像可說是法國 18 世紀肖像畫典型代表之作。

不同於有些肖像畫強調主角個性或特質，納提耶則是善於結合希臘羅馬神話人物形象和特徵用以呈現畫中人物，如此一來，既能保留原本模樣，又可增添美化作用，尤其是向來自命不凡的貴族，若是在肖像畫中突然華麗轉身成為狩獵女神黛安娜或是智慧女神雅典娜，那更是讓人樂開懷。納提耶仰賴這一貫套路，進而創作出廣受歡迎的宮廷仕女畫。他是法王路易十五時期具有領導地位的肖像畫家，尤其以女性肖像聞名，因為曾是國王專屬官方畫家，也是學院教授，納提耶更為公主們留下不少美麗身影（P.058）。

《瑪儂·巴萊蒂》雖然沒有神話人物加持，然而本作不但完美展現納提耶精湛技藝，其中所蘊含的風花雪月，也反映出 18 世紀法國的社會狀態與一段不尋常的感情糾葛。

《瑪儂·巴萊蒂》畫中主角——瑪儂·巴萊蒂（Manon Balletti, 1740-1776）並非出身名門，而是義大利喜劇（Comédie Italienne）演員之女。她的家人，包含父母、姨媽、兄長斯特凡諾（Stefano Balletti, 1724-1789）也都是演員或芭蕾舞者，但小瑪儂並未與家人一樣走上演藝之路，她頂多只能稱得上是玩票性質的演員和音樂家。雖然資歷看來平凡無奇，但她卻因為一段刻骨銘心初戀受到眾人矚目，甚至名留後世。

演員的女兒談個戀愛能轟動整個巴黎，說來說去，都是因為純純（蠢蠢？）的愛。

納堤耶為瑪儂繪製肖像畫時，她才 17 歲，正是純真韶華展顏綻放時。畫裡的瑪儂有著翦水雙瞳、紅潤蘋果肌和櫻桃小嘴，完全符合洛可可時代美女標準；仔細看，她的下巴還有顆誘人小

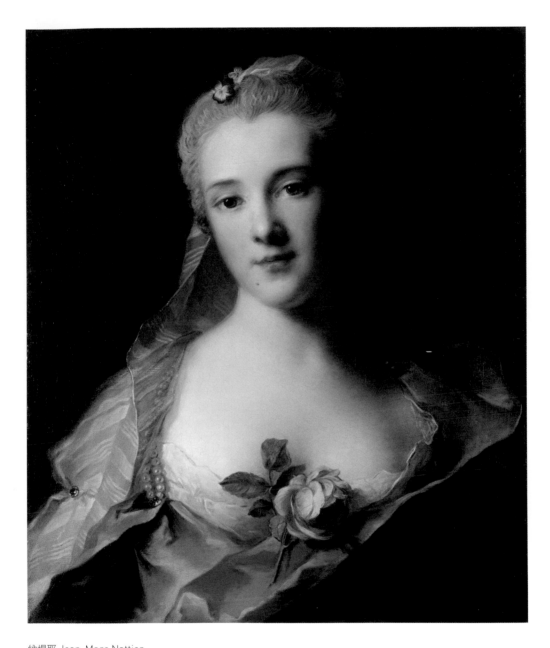

納堤耶 Jean-Marc Nattier
瑪儂・巴萊蒂
Manon Balletti
1757 年，油彩、畫布，54×47.5cm
英國國家美術館

納堤耶 Jean-Marc Nattier
阿德萊德公主肖像
Portrait de Marie-Adélaïde de France
1750 年，油彩、畫布，57 × 47 cm
康納克‧傑伊博物館
©Paris Musées / Musée Cognacq-Jay, le goût du XVIIIe

◀納堤耶為路易十五的女兒們繪製了許多肖像畫，這是其中之一，畫中人是國王的第四女──阿德萊德公主。路易十五的 8 個女兒中有 6 位活到成年，但只有大公主帕爾馬公爵夫人路易絲－伊莉莎白（Marie Louise Élisabeth of France，1727-1759）出嫁，其他人都留在凡爾賽宮，最小的女兒路易絲－瑪麗公主（Louise-Marie of France，1737-1787）甚至後來成為聖丹尼修道院（Carmelite convent）院長。公主們維持單身有很大一部分原因是，當時法國財政已經岌岌可危，國王父親無力支付大筆嫁妝；話雖如此，他老人家照樣情婦成群，日子過得可開心了。

痣，都為她的青春無邪染上一抹性感意味。她的秀髮上簪戴了兩朵三色堇，這樣的時尚風潮是由國王路易十五的首席情婦，也是洛可可文化第一推手龐巴杜夫人（Madame de Pompadour, 1721-1764）所帶起，三色堇的花語為「愛人的思慕與掛念」。至於瑪儂胸前那朵粉色玫瑰可聯結至愛情，不過也可以暗喻瑪儂母親閨名「Rosa」。

三色堇加上玫瑰，以及 17 歲如花朵般綻放的美好年華，很明顯，這幅肖像畫不只是單純肖像畫，多半暗藏著洛可可年代不能少的風花雪月。事實上，《瑪儂‧巴萊蒂》一畫還真的蘊含一段愛情故事，而且還是灑狗血又讓人很想翻桌的那種。

這幅肖像畫的委託人很可能就是瑪儂當時的情人卡薩諾瓦（Giacomo Casanova, 1725-1798）。卡薩諾瓦認為，納堤耶是少數能夠忠實呈現人物面貌，同時又能增添不多不少恰恰好細緻美感的超完美肖像畫家，是以交由他留下小情人的動人倩影似乎很合理。話說納蒂耶也有許多其他女性肖像與《瑪儂‧巴萊蒂》肖像構圖極為相似。畢竟是靠肖像畫混飯吃，委託量又不少，與其耗費精神不斷尋求新穎構圖，重複使用類似安排才能快速地產出肖像畫當然更有效益。雖然有點混，但也很實際。

乍看之下這對年紀相差 15 歲的戀人似乎頗為甜蜜，不過當純情少女戀上情場浪子，尤其又是歐洲著名大情聖時，就不是那麼回事了。

所遇非人之歐洲大情聖

卡薩諾瓦來自義大利水都威尼斯，父母都是小牌演員，儘管家世不甚高明，然而藉著過人機智、多方才藝，又因緣際會得到貴人相助，偏偏讓他取得資本與管道進入上流社會。卡薩諾瓦從少年時期便在歐洲四處旅行，其中當然也包含惹出麻煩得落跑的時候。浪跡江湖的豐富閱歷，加上高大俊俏的外型更是讓他在女人堆，尤其是貴婦群裡，縱橫馳騁、無往不利。

不只如此，卡薩諾瓦尚有一項撩妹絕招。據說他小時候因為常跟著祖母觀看魔術表演，引發了對魔術的興趣，曾經潛心研究魔術好一陣子。顯然少年時期的努力沒有白費，玩玩魔術耍弄花招的娛樂效果，日後成為卡薩諾瓦博得眾多女子歡心的祕密武器。雖說他也曾因為在公共場合表演魔術，被認為妨害風化而遭捕入獄。這位義大利情聖一生就在歐洲各國晃蕩，結識眾多權貴，扮演不同角色中度過，只是常在某地為了女子爭

風吃醋惹上麻煩，落得黯然離去的下場。

不務正業如卡薩諾瓦，他在各領域或專業多半只是蜻蜓點水般客串，他的斜槓人生曾經跨足醫生、軍官、小提琴手、畫家、外交官、商人、律師、政客、數學家、神職人員、作家、劇作家、美食家、賭徒、皮條客等等，還寫下 20 多部作品，包括戲劇、散文和許多信件。其中最著名者應該是晚年所著回憶錄《我的一生》（*Histoire de ma vie*），書中牽涉眾多當代敏感大人物，以及他與上百位女子的風流韻事。話說回來，許多不足為外人道的隱密私事，即使他自吹自擂，旁人也難以判斷真實程度，而被牽連到的當事人或關係人礙於顏面更不會刻意出面澄清，免得愈描愈黑引發更多聯想和耳語，所以真的是隨便他怎麼寫都行。

舌燦蓮花若「卡大情聖」，自然擅長夾雜文雅與情色隱喻的追求話術，不全然只是老百姓甜言蜜語那般膚淺簡單。他追求女子有個固定模

式，一是發現誘人目標，如果人家還有個暴躁或愛吃醋的另一半更好；二為扮演「療傷系男友」角色，並協助女方解決問題，讓人家逐漸產生信任和依賴；三是時機終於成熟勾引上手，然後該發生的事情統統發生了……最後，已經玩過失去新鮮感，開始感到無聊，解套方法就是趕快幫女方找到新對象，再懊惱地宣稱自己條件不夠好而順理成章光榮退場。你看是不是很高招？卡大情聖壞壞，我們千萬不要亂學。

光是這一套，就讓他在歐洲各國打滾多年，混出了名氣、人脈與財富，即使後來賠光光。儘管只是一名花名遠播的冒險者，由於名號太響亮，還是有君主出於好奇而接見他，比如俄羅斯女皇葉卡捷琳娜大帝（Catherine the Great, 1762-1796）。這麼一來，又為他的聲名和閱歷再添上幾筆，然後又可以更用力招搖撞騙去。如此荒誕喧騰的生活在卡薩諾瓦高明的社交手腕和人際網絡經營下，還真讓他在 1760 年，年僅 35 歲時被教宗克雷芒 13 世（Clemens PP. XIII, 1693-1769）封為騎士，接著在 1761 年又代表葡萄牙出使國際和會。說到這裡，還是要佩服一下人家混吃混喝混女人的能耐。

純情瑪儂苦情初戀

至於瑪儂與卡大情聖的相識，說來也是因緣際會。

卡薩諾瓦與瑪儂家大哥斯特凡諾交情甚篤，就在瑪儂 10 歲那年，卡薩諾瓦跟著遠赴義大利求學的斯特凡諾回到巴黎家中，那年他 25 歲，首度來到巴黎。小瑪儂一眼便愛上這位黑髮倜儻的帥氣大哥哥。此後兩年，俊美青年卡薩諾瓦雖和巴萊蒂一家維持密切往來，10 歲小女孩卻從沒引起過他的注意，反而是成熟美豔風姿綽約的巴萊蒂太太，亦即瑪儂的母親，讓他很感興趣。兩年後，卡薩諾瓦離開巴黎返回威尼斯，瑪儂也被送進修道院接受正式教育，兩人生命中的首度相遇並未激起任何漣漪，便宣告終結。

瑪儂的父母雖是演員，但不希望女兒也走上舞台從事這門社會地位不高的行業。他們讓瑪儂像貴族或資產階級女子那樣進入修道院接受正規教育，培養她閱讀、寫作、音樂、歌唱、舞蹈等眾多能力，擁有涵養和才藝，為她在婚姻市場上取得較多有利條件，也為家人贏得更多社會資

源。從修道院結業後回到家中，瑪儂仍然繼續學習吉他和大鍵琴，並由作曲家兼大鍵琴演奏家克萊門特（Charles François Clément, 1720-1789）授課。此時少女瑪儂已經逐漸出落得亭亭玉立，讓音樂老師也動了心，在她 14 歲那年向她求婚，並獲得巴萊蒂夫婦認同。對巴萊蒂一家來說，讓女兒找到殷實可靠的夫家，不僅確保女兒的安穩未來，對於自家社會地位與聲望也有絕對助益，也才不枉費把女兒送進修道院裡好好讀書學才藝啊！

直到目前為止，卡大情聖似乎沒機會在小瑪儂的人生裡卡位。可是命運最愛開人玩笑了，卡薩諾瓦在祖國威尼斯獲罪被捕入獄 15 個月後，竟然被他給逃獄成功，於 1757 年初一路逃亡到巴黎。異鄉人如他，來到巴黎自然只能投靠舊識巴萊蒂家，意圖重新振作、東山再起。巴萊蒂一家面對兒子的老朋友，依舊給予熱情款待與最大善意，但這回不同的是，當年粉雕玉琢、稚氣未脫的女娃兒如今已經是巧笑嫣然的小女人。根據大情聖自己在回憶錄《我的一生》中說法，小瑪儂甚至比巴萊蒂太太更加有魅力。是說，青春的肉體哪個不迷人？請恕我翻個白眼先……

女孩原就芳心暗許，而浪子終於眼裡有了她，這下子不得了，天雷勾動了地火，火勢迅速燎原無法收拾，兩人便濃情密意地展開一場熱戀。說是熱戀，其實也沒那麼大肆張揚。礙於與巴萊蒂家情誼深厚，需要為自己留條後路的卡大情聖不好太過明目張膽，何況人家瑪儂早已有婚約在身。再者，即便懷裡抱著青春貌美的芳齡少女，生性浪蕩的卡大情聖依舊沉迷於軟玉旖旎、溫香滿懷的美色誘惑。就卡薩諾瓦而言，即使他也愛著瑪儂，但瑪儂不過是他愛的女人其中之一罷了。

然而，對於瑪儂來說，卡薩諾瓦是絕對唯一，為了從小仰望傾慕的浪子哥哥，她甚至與真心愛戀她的音樂家未婚夫解除婚約。克萊門特多無辜！年輕純情的瑪儂就此將所有愛意與心力投注於這段祕密關係，努力尋求嫁給卡薩諾瓦的方法，如此一來，反而讓男方覺得壓力過大。你知道的，渣男德行不分古今東西，當瑪儂仍有婚約在身時，偶爾調情不需負責，反而是有益身心的生活娛樂；一旦論及婚嫁要牽涉到終生大事時，就成為不可承受之重。何況，卡薩諾瓦向來偏愛已婚貴婦，一來不用承擔婚姻大任；二來貴太太

安東・拉斐爾・門斯 Anton Raphael Mengs
卡薩諾瓦肖像畫
Portrait of Giacomo Casanova
約 1760 年，油彩、畫布
私人收藏

◀故事都進展到此了，你一定很想瞧瞧卡大情
聖究竟啥模樣……帥嗎帥嗎？

們風韻嬌媚，知情識趣，玩得開、放得下；最重要的是，她們的豐沛人脈正好可提供眾多資源，讓卡大情聖繼續混四方又往上爬。相較之下，瑪儂除了初初綻放的嬌嫩容顏與專注深情，似乎沒太多強項好留戀。

看到這裡，大家不要太激動，故事還沒結束，如果想丟筆的話請先忍耐一下。

祕戀後沒多久，卡薩諾瓦便覺得瑪儂一心依賴和濃情萬縷帶來太多壓力，加上她太年輕又缺乏戀愛經驗，卡大情聖迅速投向其他女子懷抱，還不只與一人周旋。即使 1758 年 9 月，瑪儂母親因病去世前，兩人關係終於公開，卡薩諾瓦也說了會娶瑪儂為妻，然而種種承諾都只是隨口敷

衍。幾天後，卡薩諾瓦便離開巴黎到阿姆斯特丹去了。接下來的日子，瑪儂依舊情深義重，卡大情聖照樣到處獵豔。

由於母親去世，失去最有力的靠山，這段期間瑪儂回到曾經受教育的修道院，她的婚姻仍被視為是家庭重要資源，所以必須接受一次又一次的「相親」安排，當然她也一次又一次地拒絕對方求婚。她已經把自己視為卡薩諾瓦的妻子，而對方也不斷來信給予保證，只是未曾打算要兌現。同時她還必須承受與聲名狼藉的花心蘿蔔牽扯在一起的輿論壓力，這對未婚女子的名節聲譽肯定有不良影響。更甚者，卡薩諾瓦在 1759 年開設一家紡織工廠，雇用了約莫 20 位年紀在 18 ～ 25 歲之間的女孩，然後很快和這些女孩糾

纏攪和在一起，金屋藏起好多嬌，為她們支付房租和生活費。只是他並非家財萬貫、數錢數到手軟的富家子，要豢養這麼多情婦根本超乎能力所及，再者七年戰爭期間，市場大受影響，讓卡大情聖當年 8 月便因欠債累累進了監獄。結果還是靠瑪儂變賣掉一對鑽石耳環才把他給解救出來。

你說這時候是不是很想用力搖晃傻女孩瑪儂的肩膀，希望她快點清醒？

卡薩諾瓦承蒙「未婚妻」瑪儂搭救出獄後又動身前往荷蘭，並向她保證年底便返回，結果當然再度食言，直到隔年 2 月，他都還待在荷蘭。沒多久後，他收到了一個來自巴黎的包裹，包裹寄件人就是瑪儂，裡頭是卡薩諾瓦曾經寫給瑪儂的所有信件，都被瑪儂給寄了回來，同時女方也要求男方將之前所收到的信件全數燒毀。因為瑪儂即將嫁做人婦，以此徹底抹去兩人之間所有形式上的來往，這是一個訣別包裹分手信。經過長達三年的折磨與等待，女孩終於決定斬斷渣男，告別痛苦初戀，嫁作他人婦。觀眾請掌聲鼓勵～

1760 年 7 月 29 日，瑪儂嫁給頗負聲望的宮廷建築師布隆代爾（François-Jacques Blondel, 1705-1774）。

布隆代爾是當代傑出建築師，自行創辦建築學院多年，並享有極高聲譽，1762 年還被任命為皇家建築學院建築學教授。比起四處走跳，感情與身家都飄泊不定的卡大情聖，稱得上是事業成功的典範，嫁給他當然比較有保障；儘管布隆代爾已經 55 歲，而瑪儂只有 20 歲，而且又是個鰥夫。但就地位、影響力和收入而言，是非常理想的丈夫人選，可保證安穩美好的未來。

瑪儂婚後幸福嗎？看起來似乎是。

雖說夫妻兩人無論在年紀或社經背景上都有段差距，但日子應該過得平順而安逸。他們的第一個兒子在 1761 年出生後隔天便夭折，次子讓（Jean-Baptiste Blonde）則於 1764 年誕生，後來繼承父業，也成為著名建築師。布隆代爾夫妻於 1767 年受到國王路易十五邀請，搬走羅浮宮旁一間公寓裡，著作等身的布隆代爾在那兒繼續撰寫建築專業文章，直到 1774 年於眾多學生、自身著作和建築模型的包圍下溘然長逝。

布隆代爾去世時，瑪儂才 34 歲，她帶著 10 歲幼子搬出羅浮宮公寓，住在一間小房子裡，物質享受相較過去簡單許多，不過與藝術家、建築師、演員頻繁往來，讓生活和心靈相形豐富。丈夫逝去兩年後，瑪儂也因肺病撒手人寰。雖則與布隆代爾的夫妻情分只維繫了 14 年，不知她臨終時若想起一路走來，歷經苦苦守候椎心刺骨的初戀與丈夫的溫情慰藉，這周折人生又是如何百般滋味？

卡薩諾瓦後來在回憶錄裡寫道，他相信自己當年那些浪蕩行為是造成瑪儂年紀輕輕便香消玉殞的原因。不過也因為向來情場得意卻被情竇初開小女孩給瞬間甩掉，讓他始終耿耿於懷，相當氣憤，即使另一方面他也說了自己總有一天可以跟瑪儂安定下來。最好是。

浪子終有老去時

至於花心蘿蔔＋情場浪子＋放蕩渣渣最終下場如何？

都說美人最怕遲暮，如卡大情聖這般得「靠臉吃飯」、憑藉機智和社交魅力招搖走江湖的美男子而言，縱慾過度、年老色衰之後，自然也失去最重要的資本與自信。再者法國遭逢大革命之巨變，威尼斯共和國又逐漸衰落，過去屬於他的舞台全然崩解，使得他年過 60 歲後只能躲在神聖羅馬帝國波西米亞的達克斯城堡（Dux）擔任城堡圖書館管理員，並撰寫回憶錄，依賴書中那些或真或假、或自豪或吹噓的情節作為潦倒晚年之寄託。

由於獵豔名單太精采，牽涉範圍廣泛又重大，回憶錄中女子姓名有些得採用假名或縮寫掩飾身分，另外部分則使用真實姓名，瑪儂即是其中之一。看來卡薩諾瓦並未履行瑪儂的要求燒毀所有信件，以致直到如今，瑪儂從 1757 至 1759 年那些約莫 200 封情真意切的信件尚留存 41 封，讓後人得以窺知這個曾經一心奉獻、奮不顧身追逐愛情的法國少女，當年愛得多麼飛蛾撲火、全心全意。

如果問起事主本人，他可能會說，其實我也

不是故意這麼渣渣。

　　瑪儂或許是卡大情聖那族繁不及備載的花名冊中，少數執著認真者，與他向來糾纏的已婚太太很不同。可能是天性花心，難捨嬌美少女殷殷熱情，但又不想安定，加上與少女家人關係密切，分手變得很複雜又難解，使得少不經事的瑪儂誤以為心上人願意就此步入婚姻，才有了這段苦戀。但其實這種狀態下，即便結婚，大情聖肯定外遇不斷……幸虧瑪儂後來覓得了自己的姻緣，即使人生相對短暫，也算嘗過了幸福的滋味。

　　縱使時光流轉兩百餘年，往事未曾如煙，透過《瑪儂‧巴萊蒂》肖像與餘存信件，我們得以知曉18世紀純情女子與歐洲大情聖的情愛糾葛，而且其中某些情節直到如今仍繼續上演。

　　問世間情是何物？宋朝才女李清照都說了：「梧桐更兼細雨，到黃昏、點點滴滴。這次第，怎一個愁字了得！」是她經歷國破家亡、喪夫之痛與二婚騙局後的深切憂緒。陸游也曾感慨：「東風惡，歡情薄。一懷愁緒，幾年離索。錯、錯、錯」，錯失舊愛，無緣再聚，更讓他抑鬱黯然無法自己。

　　只是何必非得生死相許？覓得良緣本屬不易，萬一不幸陷入孽緣，千萬盡速放手，正如瑪儂若未即時醒悟，人生應該是一再悲劇。若能有幸遇上真心，必得好好珍惜，要不然也不是每個人都像卡大情聖那般，有著精采一生可以寫上12卷回憶錄，好自我滿足聊表安慰啊～

人生如畫

——凋零玫瑰《奧菲莉亞》

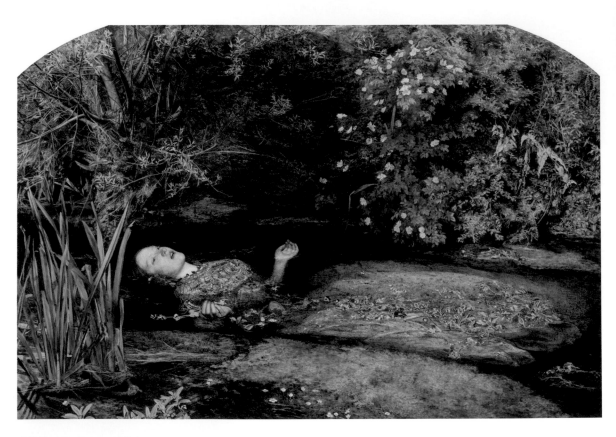

米萊 Sir John Everett Millais
奧菲莉亞
Ophelia
1851-52 年，油彩、畫布，72.6×111.8cm
泰特美術館

熱血作家莎士比亞

《哈姆雷特》（*Hamlet*, 1603），又稱《王子復仇記》，是英國文豪莎士比亞（William Shakespeare, 1564-1616）篇幅最長的戲劇作品，也是莎翁四大悲劇之首，可說是文藝復興時期的英國文學代表，影響力自然非比一般。《哈姆雷特》在莎士比亞的年代便已多次搬上舞台，受歡迎的程度以今日看來，或者如上世紀末金庸流刀光劍影叱吒縱橫那般差可擬。

莎士比亞於 1599 ～ 1602 年間撰寫《哈姆雷特》時，正逢英國女王伊莉莎白一世（Elizabeth I, 1533-1603）統治末期，等到出版時，新任國王詹姆斯一世（James I, 1566-1625）已經繼任王位，原來伊莉莎白年代的寬容開明風氣不再，轉向君主集權高度專制。據說當時就連舞台上演出宮廷諷刺劇碼，颱風尾掃到君主本人，女王大人依舊可以在觀眾席開懷大笑，但換成詹姆斯一世就不是這麼回事了。

新國王初上任時便面臨倫敦嚴重的瘟疫蔓延，莎士比亞也持有股份的環球劇場（Globe Theatre）在 1603 年雖因此不得已被迫關閉，待到 1610 年劇場才恢復正常演出，然而創作、演出自由與宮廷風氣已經大不如前。換句話說，即使沒有瘟疫橫行，環球劇場繼續經營，往日風光已經不復返，再也無法暢所欲言、隨心所欲。

偏偏英國在經過女王大人 40 多年統治之後，無論文化、經濟或軍事都蓬勃發展，開創出英國史上第一個黃金時代和繁盛昌隆的文藝復興盛世。要創造繁榮經濟，自然不可能只依賴貴族維持莊園規模便可成事，伊莉莎白的年代，資產階級與王權聯手，合力促成經濟發展，貴族光環日漸黯淡。然而詹姆斯一世上任之後，權力又回歸國王與貴族，如此一來自然形成封建階層對抗資產階級與老百姓的局面。《哈姆雷特》就是在這種環境中誕生。

故事背景設定於八世紀的丹麥宮廷，《哈姆雷特》劇中主角哈姆雷特王子代表新興資產階級人文主義一派；而謀殺哈姆雷特父親（即丹麥前國王）之後，火速篡位又亂倫迎娶前王后葛楚（Gertrude）的叔叔克勞迪（Claudius），則象徵封建貴族暗黑勢力。這部正義與邪惡搏鬥的悲

劇作品，並非只是灑狗血的宮廷劇，實為莎士比亞以人文關懷深刻反映社會現況的精心之作。

整部《哈姆雷特》的女性角色只有兩位，包含哈姆雷特的母親葛楚王后，和克勞迪御前佞臣波洛涅斯（Polonius）的女兒奧菲莉亞（Ophelia）。

美則美矣

依照莎士比亞個人習慣和眾多戲劇編寫不成文的套路，女主角通常要具備絕世美貌與純真善良，奧菲莉亞就是如此，因此順理成章與男主角哈姆雷特王子相戀。偏偏奧菲莉亞除了貌美心慈，似乎便無其他長處，一來過於軟弱以致無法反抗父兄威權陷於矛盾，二者智慧不足則無法洞悉哈姆雷特心中悲苦，而且還和其他人一樣，誤會王子已經神智不清又瘋狂。哈姆雷特與奧菲莉亞的感情從一開始就是無解糾葛，雙方立場牴觸對立，雖是互有好感卻又不得已各藏心機。於是就在哈姆雷特誤殺她老爸波洛涅斯之後，奧菲莉亞陷入崩潰，穿著盛裝墜入河中香消玉殞。

事實上，奧菲莉亞溺斃殞命的情節並未在戲劇中演出，而是藉由第四幕第七場的對白，由葛楚王后告知奧菲莉亞兄長雷爾提（Laertes）其死訊時所透露。根據王后描述，奧菲莉亞因為父親被殺，打擊過大傷心欲絕來到河邊，她拿了柳樹條和花草做成花冠，想要把它掛在柳樹枝幹上，卻一個不小心失足跌入河中。隨著寬大衣裙在水面上散開，讓她藉由布料的浮力得以暫時漂浮於水面上，此時她還斷斷續續吟唱著古老歌謠，似乎沒有意識到危險。但是吸水後愈形沉重的布料最終將奧菲莉亞拖進水底深處。奧菲莉亞從此告別人世。

這段情節所形容的畫面想來驚心動魄又淒美哀愁，成為畫家創作絕佳素材，尤其在偏愛從莎士比亞戲劇取材的維多利亞時代，更造就了「前拉斐爾派」（Pre-Raphaelite Brotherhood）畫家米萊（John Everett Millais, 1829-1896）的傳世之作《奧菲莉亞》。

古典優雅前拉斐爾派

米萊和亨特（William Holman Hunt, 1827-

亨特 William Holman Hunt
死亡陰影
The Shadow of Death
1973-74 年，油彩、木板，104.5×82cm
芝加哥藝術學院
©Art Institute of Chicago

◀亨特以聖經故事為題的畫作。

1910）、羅塞蒂（Dante Gabriel Rossetti, 1828-1882）三人於 1848 年就讀「皇家藝術學院」（Royal Academy of Arts）期間，因理念相同結為好友，共同創立「前拉斐爾派」，當時三人之中年紀最大的亨特不過 21 歲。他們嚮往文藝復興全盛期更早前，14 ～ 15 世紀的義大利藝術風格，主張回到拉斐爾之前講究細節的優美畫風，而非學院派公式下僵化的成品，因此自稱「前拉斐爾派」。三人小組活躍時間不過短短五年，但是對於英國藝術發展，與後來的裝飾藝術和室內設計，以及象徵主義都具有長遠影響。

這三個抗衡藝術學院固有風格的年輕人熱愛從中世紀和聖經取材，其中米萊和亨特擅長運用明亮色彩，創造出純淨精細如攝影般寫實的畫面；至於羅塞蒂對於精確複製自然事物興趣不大，而更著重營造神祕氛圍。儘管此時法國畫壇正轉向由庫爾貝（Gustave Courbet, 1819-1877）領軍的寫實主義，印象主義風潮還要再過幾年才會出現，然而英國藝術的改革之火已經由

這幾位小夥子一把點燃，帶來截然不同的視覺新鮮感。

除了宗教題材，強調情感和象徵性的文學內容也是前拉斐爾小子們熱衷的主題，奧菲莉亞強烈的悲傷、瘋狂情緒和悲劇性的死亡場景，正適合拿來大展身手。

貴公子跑內跑外多操勞

米萊繪製《奧菲莉亞》那年才 22 歲，在藝術創作上的早慧與天分在這幅作品顯露無遺。《奧菲莉亞》更成為前拉斐爾派和維多利亞藝術的代表作之一，如今也是泰特美術館（Tate Britain）最受歡迎的藏品。

為了好好描繪奧菲莉亞不幸殞落的情節，米萊煞費苦心，大費周章地像後人拍攝電影要分棚內、棚外一樣，分別在室外與室內取景。基於前拉斐爾派倡導「直接真實描繪自然，且著眼細節」的理念，米萊首先開拔到倫敦西南方薩里郡（Surry）埃維爾 (Ewell) 的霍格斯米爾河（Hogsmill River）畔描繪《奧菲莉亞》背景。

接著再回到倫敦高爾街（Gower Street）工作室畫下主角奧菲莉亞。

像米萊這樣跑到野外直接畫風景，在當時是個不太尋常的舉動。

因為在此之前，一般認為畫中的人物比風景來得重要。即使要畫風景，多數畫家都是先在野外畫下素描，再回到畫室完成作品，如此一來，光是色彩就會有落差。然而前拉斐爾派不這麼想，他們認為風景對於人物也具有重要意義。於是米萊二話不說，一開始就先從背景著手，徹頭徹尾蹲在河邊精描細寫他的風景。對比之下，一輩子追逐自然的印象派大師莫內（Claude Monet, 1840-1926）還要再過好幾年，才會在恩師歐仁‧布丹（Eugène Louis Boudin, 1824-1898）的引導下，走進自然作畫。

由於河邊時常狂風大作，使得米萊必須搭建一個草棚，免得畫布連著畫架一起被風吹走，調色盤跟著飛到半空去。米萊從 1851 年 7 月開始從事背景製作，為了深入觀察河畔生態，他有 5 個月的時間都耗在河邊，不僅要忍受被碩大肥美

◀米萊特地買了一件布滿銀線繡樣的
女裝讓模特兒穿上，看他描繪的服裝
細節多麼精美絕倫。

的蚊蟲輪番攻擊，還要冒著被地方官員控告侵入田野追捕入獄的危險，就這樣提心吊膽地堅持到12月，總算完成諸多植物細節描寫。由於作畫時間一路從夏天捱到冬天，也因為從自然直接取景，米萊在畫中所呈現的植物也顯示了繁茂盛開與枯萎凋零的季節面貌，同時讓花季不同的植物並陳一處。

很難想像米萊這般才氣縱橫、養尊處優的貴公子，屈居荒郊野外，邊畫畫邊打蚊子還跑給警察追的狼狽模樣，不過也證明了他的創作意志有多麼堅毅執著。

真要比較起來，米萊不但後來才開始琢磨奧菲莉亞本人，連花費描寫她的工作時程都比景物來得短。因此，若要用心欣賞《奧菲莉亞》，可千萬不能錯過這些被認為是有史以來最準確的自然研究成果之一，也是比多數植物圖鑑還要精細逼真的花草紀實。

另者以年代來看，攝影技術雖是發明於1839年，比米萊畫奧菲莉亞的時間早了12年，但當時仍需要較長曝光時間讓影像成形，稍有晃動便會導致效果模糊。而河岸天候如此不定，時時刻刻風吹草動，要清楚拍攝水岸植物確實有難處。米萊的畫筆便可完全克服這項問題，成果也比攝影作品來得詳盡，進而完美傳達經過他精心布局之後的自然世界。再過些年，攝影技術便會影響到畫家原本追求的精確寫實，激發出其他新穎的表現方法，現代藝術從此逐步開展。以這個角度來說，米萊無畏於攝影技術帶來的威脅，在詳盡傳神之外，也宣示了畫家超越攝影師的情感特質與想像力。畢竟攝影師可以捕捉人漂浮在水中的模樣，卻無法讓花季不同的植物同時綻放，或者隨心所欲安排自然生物的分布與構圖。

1851年12月，在濃厚節慶氣氛中，米萊帶著他辛苦多時的成果回到倫敦，開始在畫布上施展他驚人的能耐，待到背景畫面告一段落，這下

子該換奧菲莉亞出場了。透過另一位畫家朋友德維雷爾（Walter Deverell, 1827-1854）介紹，她找來年方 19 歲的女帽店員工伊莉莎白・希達爾（Elizabeth Siddall, 1829-1862）作為《奧菲莉亞》模特兒。

不小心受涼的奧菲莉亞

為了精確表現出中世紀貴族少女盛裝溺斃的模樣，米萊在 1852 年 3 月特地花費 4 英鎊（約莫等於如今的 120 英鎊）買下一件布滿精美銀線繡樣的古代女裝，好符合《哈姆雷特》的年代。既是要精準呈現劇中場景，米萊乾脆讓希達爾泡在浴缸裡供他作畫，這麼一泡，就足足泡了 4 個月。若是算算時間，大概是從隆冬之際泡到春寒之時。這個模特兒工作可真不容易。

畢竟繪製時節氣候仍是寒冷，原本米萊很貼心地在浴缸下方放了一盞油燈保持水溫，讓希達爾可以安心泡澡順便打盹（？），誰知道就是有那麼一次，燈火不小心熄滅，水溫隨著冷空氣逐漸下降，愈形冰冷。一心埋頭作畫的米萊壓根沒發現油燈已滅，而希達爾簡直敬業得不可思議，凍壞了也沒吭半聲。希達爾自然就此病倒，這一

病並不輕，前前後後請了私人醫生來到家中進行數十趟治療才算痊癒，算一算光是醫療帳單就有 50 張。希達爾的父親當然要把帳算在「肇事者」米萊頭上，他威脅米萊，要是不支付希達爾的醫藥費，就要提起訴訟。於情於理，米萊只能照辦；幸虧他是個富家貴公子。

花草細節太驚人

《奧菲莉亞》畫中，原本被奧菲莉亞編織成花冠的花葉已經散落在水面上，她微微張嘴，似乎正如泣如訴地吟唱那些古老歌謠，蒼白美麗的臉孔增添故事的淒楚唯美，牽動我們的惻隱之心。何況正妹死去總讓人惋惜。

這些植物依據莎翁原著描述，各有其涵義：

罌粟花象徵死亡；雛菊代表純潔與無辜；三色菫可視為徒勞的愛情；奧菲莉亞頸項上那一串紫羅蘭則意味忠誠、貞操與年少之死；柳樹、蕁麻和雛菊同時也與被拋棄的愛、痛苦和純真有關；玫瑰則來自奧菲莉亞兄長稱她為「五月的玫瑰」（rose of May）之故。五月的玫瑰正是嬌美盛容時，如同奧菲莉亞的天生麗質，可惜此刻

▲左上方柳枝上棲息的知更鳥，或許意指奧菲莉亞在《哈姆雷特》第四幕中所哼唱的歌詞。

▶畫面裡有些景物部分被泡在水裡，包含奧菲莉亞。左下方蘆草的倒影，和奧菲莉亞突出水面的雙手，剛好讓我們分辨出河面上下景物之差別。

◀右側河岸樹叢裡，隱約浮現一個骷顱頭，看來怵目驚心，正是暗喻奧菲莉亞的不幸命運。

的她如同飄零河中的玫瑰，已逐流隨波而去。

每一個細節如此精采細膩，米萊那 5 個月在河邊風吹雨淋日曬蟲咬，沒白蹲了。也幸好他當時年輕力壯很耐操，既可以蹲得久，萬一被警察追趕時也跑得比較快。

畫面裡有些景物部分被泡在水裡，包含奧菲莉亞。注意看左下方蘆草的倒影，和奧菲莉亞突出水面的雙手，剛好讓我們分辨出透亮河面上下景物之差別。再看右側河岸樹叢裡，隱約浮現一個骷顱頭，正是暗喻奧菲莉亞的不幸命運。左上方柳枝上棲息的知更鳥，或許意指奧菲莉亞在《哈姆雷特》第四幕中所哼唱的歌詞「For bonny sweet Robin is all my joy（親愛的羅賓是我所有的歡欣）」。

根據後人分析，米萊製作《奧菲莉亞》的過程中，構圖並沒有經過太多修改，可見他在下筆之前已經思量許久，胸有成竹。這麼精采的一

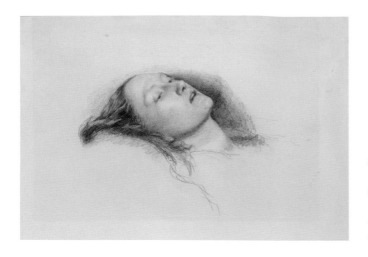

米萊 Sir John Everett Millais
《奧菲莉亞》素描
Ophelia – Head Study
1852 年
伯明罕博物館和美術館
©Birmingham Museums Trust

幅作品，很意外地草圖數量並不多，唯一作於 1852 年的油畫草圖也已佚失不可得。

《奧菲莉亞》的絕美精妙，有部分也要感謝時代進步與科學發達。

在自然光之下所觀察到的自然植物，色彩豐富的程度肯定更甚於畫家在畫室中憑藉印象製作的「加工植物」。正好米萊所處的 19 世紀得利於工業革命和經濟發達，各項事物快速進展，也開發出許多運用天然或化學原料製作的顏料，加上便於攜帶，也可立即使用的膠管包裝，讓畫家的野外求生……欸，是寫生工作能進行得更加順利。這也難怪文藝復興時期的畫家很難好好寫生啊，等到礦石磨好調配成顏料，還要分裝好大包小包一肩扛起背到郊外，簡直太費事了。

有了多彩多姿的現代顏料可供差遣，米萊又將畫布塗上兩層白色底漆，並且盡量不混色，只上一層顏料，都是為了讓色彩看起來更加乾淨明亮，這也和古典畫派暗色調底漆所營造的深沉氛圍很不同，再者在化學顏料出現之前，畫家能使用的色彩更是相當有限。依照泰特美術館研究，米萊很可能是先決定當天要畫多少面積，才據此塗上白色底層，然後就認真地把那一個區域畫完，其他部分就擺著，等待之後繼續依照同樣模式進行。

凋零的五月玫瑰

挨寒受凍、任勞任怨為米萊擔任模特兒完成大作的希達爾，也有自己的故事。

雖說未曾正式受過教育，但沒有影響到希達爾自身才華，她後來既寫詩也畫畫。天賦美貌讓她一開始便成為前拉斐爾派的寵兒，為米萊泡在浴缸裡的同時，希達爾已經與前拉斐爾成員之一的羅塞蒂陷入熱戀，同時跟著他學畫。待到數年後，希達爾甚至得到前拉斐爾派大金主，也是當時英國最權威的藝評家羅斯金（John Ruskin,

羅塞蒂 Dante Gabriel Rossetti
碧兒翠絲
Beata Beatrix
1871-1872 年，油彩、畫布，87.5×69.3cm
芝加哥藝術學院
©Art Institute of Chicago

◀羅賽蒂在失去妻子的傷痛下所創作的作品。羅賽蒂
將但丁與碧雅翠絲（Beatrice）無法相守的故事投射
到自己身上，以此紀念亡妻。

1819-1900）資助，並且曾與前拉斐爾派共同展出。這對一個素人兼女性畫家來說，應該是莫大的肯定了吧。

那些年，希達爾和羅塞蒂共同畫畫和寫詩，可說是英國藝壇的金童玉女，創造了精采成就。可惜因為出身背景差距過大，在羅塞蒂家人反對的壓力之下，兩人情牽約 10 年後，一直拖到 1860 年才正式結婚。或許是因為缺乏安全感，希達爾陷入嚴重憂鬱，健康情形每況愈下，也讓她愈來愈依賴鴉片。婚後隔年，希達爾生下一名女嬰，出生時卻已經死亡，痛失愛女更讓她哀慟地陷入產後憂鬱，導致鴉片用量更大。1861 年下半年，希達爾再次懷孕，本來應該開心迎接得來不易的小生命，但希達爾卻在隔年 2 月猝死，死因究竟是自殺或意外，至今仍未獲得證實。

希達爾逝去之時，羅塞蒂也跟著崩潰了。他把自己的詩稿都放進希達爾的棺木中一起埋葬以表悼念，也表達自己的痛苦和無所適從。不過 6 年後，羅塞蒂因為視力問題，從繪畫轉向專心於詩歌寫作，為了充實作品數量，在朋友們輪番好說歹說、曉以大義之下，羅塞蒂取得官方許可，花了一筆小錢，找人從希達爾墓中挖出那些手稿，經過消毒之後，才送回羅塞蒂手上。此時重見天日的詩稿上頭，每一頁都已經被蛀蟲啃蝕出好大的洞。雖是如此，羅塞蒂後來還是將舊詩和新詩集結出版，這些詩作之中的情慾特質雖引起極大爭議，但也成為羅塞蒂在繪畫事業之外，個人標誌性的另番成就。

希達爾去世之時，年僅 33 歲，她與莎士比亞筆下的奧菲莉亞，都是在盛世年華幽婉凋零的五月玫瑰。

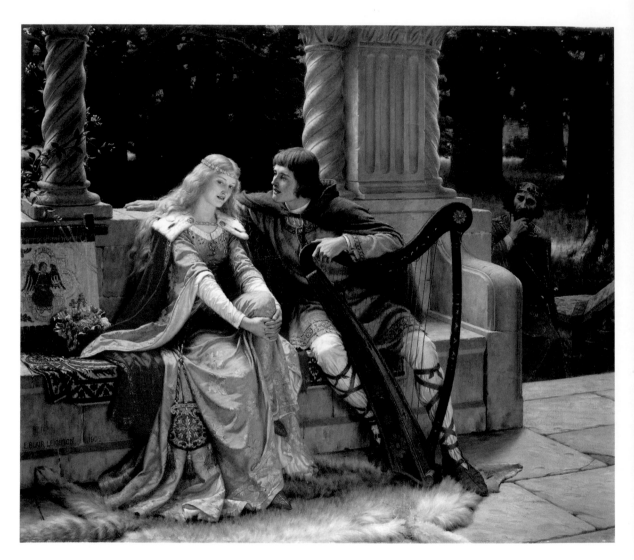

雷頓 Edmund Leighton
崔斯坦與伊索德：終曲
Tristan und Isolde：The End of The Song
1902 年，油彩、畫布，128.5×147.3cm
私人收藏

大人版的羅密歐與茱麗葉
——《崔斯坦與伊索德》

西方文化最著名的愛情故事，除了因莎士比亞劇作名揚至今的《羅密歐與茱麗葉》（*Romeo and Juliet*），或許就屬《崔斯坦與伊索德》（*Tristan und Isolde*）最廣為流傳。

兩者皆為牽涉到世族恩仇貴族男女之間的悲戀，用以滿足老百姓對於愛情故事與上層階級的憧憬與幻想，而《崔斯坦與伊索德》的中世紀背景又早於可能發生在文藝復興時期的《羅密歐與茱麗葉》。對比《羅密歐與茱麗葉》之間純純的愛，《崔斯坦與伊索德》愛慾牽扯複雜糾結，也顯得較為纏綿悱惻，說白了，就是更加「大人版」。

正如《羅密歐與茱麗葉》為莎士比亞改編自阿瑟・布盧克（Arthur Broke, ?-1963）於 1562 年之作《羅密歐與朱麗葉的悲劇歷史》（*The Tragicall History of Romeus and Juliet*），《崔斯坦與伊索德》也是歷經多個世代輾轉流傳最後凝聚而成。《羅密歐與茱麗葉》有莎士比亞助陣，《崔斯坦與伊索德》則因悲歡起伏不知撕扯了多少鄉民的心，自然免不了登上舞台攫取無數傷心淚，然而其中最負盛名者，該是華格納（Richard Wagner, c.1813-1883）因為中世紀德國詩人戈特弗里德・馮・史特拉斯保（Gottfried von Strassburg, c.1170-1210）所作激發靈感而生，在 1865 年首演的同名歌劇。

追尋故事起源

真要追溯崔斯坦來由，可回到中世紀早期。崔斯坦的故事大致上起源自西元 780 年凱爾特（Celt）的民間故事，儘管最初完整詩歌內容已經佚失，但透過後來相關作品加料編寫之後，故事便愈來愈完整，也衍伸出情節有所差異的各種版本。

12 世紀後期，浪漫悲情的崔斯坦傳說被兩位法國詩人：貝魯爾（Beroul）和湯瑪斯（Thomas）發展出詩作傳唱。貝魯爾版本或許依賴口述而來，相較之下較為粗魯無文；而湯瑪斯則偏向較為精緻文雅的宮廷風格，更著重於角色人物情感。可惜的是，兩者都沒有完整保存。至於打動華格納的德國詩人史特拉斯保所創作的《崔斯坦與伊索德》，則是以湯瑪斯的浪漫史作為故事基礎。另外，15 世紀英國作家馬羅里（Thomas Malory, c.1415 -1471）撰寫亞瑟王傳奇集大成之作《亞瑟之死》（*Le Morte d'Arthur*, c.1469）時，有關崔斯坦記述的《散文本崔斯坦》（*the Prose Tristan*, c.1230-1235）和《通俗本法文傳奇》（*Vulgate Cycle or Lancelot-Grail Cycle*, c.1235）等，也都成為他重要參考依據。

只是崔斯坦怎麼會和亞瑟王扯上關係？

說來說去都是因為亞瑟王是大不列顛最重要的傳說王者，崔斯坦又是如此悲情人物，發展到後來，在各路人馬殷殷期盼、加油添醋之下，兩人想劃清界線都很難……

就在《散文本崔斯坦》出現之後，崔斯坦就（莫名其妙）加入亞瑟王的圓桌騎士大隊，另有一說是他與愛人伊索德分離後，為了療癒情傷流浪各地，才成為圓桌騎士一員，並跟著踏上追尋聖杯之旅，同時成為與另一名傳奇圓桌騎士蘭斯洛（Lancelot）並駕齊驅的優秀人物。

順道一提，蘭斯洛與王后桂妮薇兒（Guinevere）之間的不倫戀間接導致亞瑟的王國衰弱，而崔斯坦與伊索德的故事則發生在此之前，或多或少也影響了蘭斯洛的愛情故事發展。

關於崔斯坦的故事版本，吟遊詩和散文之間情節自然有所出入，其中要以吟遊詩較為接近故事原意，尤其是湯瑪斯版本。但無論細節如何更動，《崔斯坦與伊索德》故事就是圍繞著一段三角戀情打轉，主角分別為崔斯坦、崔斯坦的舅舅康瓦爾國王馬克（King Mark of Cornwall），以及愛爾蘭公主，也是馬克的妻子兼康瓦爾王后伊索德身上。這麼一來，崔斯坦和伊索德之間，等於是舅媽與外甥的相戀（更普遍的說法是馬克和崔斯坦為叔姪，崔斯坦和伊索德之間就會變成是嬸嬸和姪子的不倫戀）。

關係如此驚世駭俗，其中當然必有緣故，愈是兩難無奈不得已，觀眾看來愈是揪心皺眉又咬牙，何況在中世紀基督教戒律中求生存，禁忌之戀更能在欲拒還迎、不敢看卻更想看的矛盾心態下引起關注。

禁忌之戀還是要戀

這段禁忌之戀傳唱千年，究竟如何開始？

崔斯坦的原型很可能是蘇格蘭王子楚斯特（Drust）。關於楚斯特王子的故事先是往南傳至威爾斯（Wales），再到康瓦爾（英格蘭西南），然後才越洋抵達布列塔尼。在布列塔尼加料之後，才逐漸形成後來所為人熟知的輪廓。在貝魯爾版本和《散文本崔斯坦》中，崔斯坦的父親里瓦倫（Rivalen，或名菲利克斯〔Felix〕）是虛構的萊恩尼斯（Leonois 或 Lyoness）國王，萊恩尼斯可能位於蘇格蘭或是布列塔尼。

故事之初，就在某回里瓦倫國王前往康瓦爾做客，拜訪馬克國王時，竟然一眼定情，愛上美麗王妹布蘭琪弗洛爾（Blancheflor）。這段期間，愛苗火速滋長，一夜纏綿後，布蘭琪弗洛爾如同許多故事裡的女子那樣非常有效率地懷孕了。由於布列塔尼公爵入侵領地，里瓦倫帶著已經懷孕的布蘭琪弗洛爾回鄉抗敵，卻不幸戰死，悲痛欲絕的布蘭琪弗洛爾產下男嬰，將他命名為崔斯坦，意即「悲傷之子」，然後只留下一枚讓崔斯坦和舅舅馬克國王相認的戒指便去世。一出生就成為孤兒的崔斯坦只能交由里瓦爾的忠實屬下撫養長大。

崔斯坦雖自幼失去雙親，卻受到良好教育，會說七國語言，並接受完整的貴族和領主訓練（某些版本中，崔斯坦由馬克國王撫養成人）。崔斯坦來到康瓦爾之後，以出色的才能獲得馬克國王賞識，等到國王認出崔斯坦是他的外甥，更加封他為爵士。崔斯坦隨即回到父親領地打敗布列塔尼公爵為父報仇。不過因為對馬克國王有如父親般的孺慕之情，所以崔斯坦又回到康瓦爾宮廷。當時的康瓦爾必須向愛爾蘭進貢，此時愛爾蘭王后伊索德的弟弟（或兒子，也就是公主伊索德的弟弟）莫洛爾特（Morholt）再次前來叫囂，要求康瓦爾朝貢。由於莫洛爾特素來以孔武有力聞名，康瓦爾境內無人敢應戰，除了崔斯坦。三

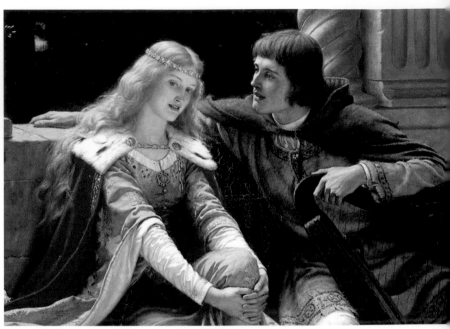

天後，兩人約在一座小島上對決，經過一番硬仗，莫洛爾特受了重傷，崔斯坦雖有傷勢卻不足以致命。莫洛爾特臨死前告訴崔斯坦，因為他的劍上抹了毒藥，除非崔斯坦能獲得女王伊索德（或公主伊索德）的治療，要不然崔斯坦也是死路一條。

眼見莫洛爾特斷氣後，崔斯坦讓人將他的屍首帶回愛爾蘭，傷心萬分的公主伊索德在莫洛爾特傷口發現了崔斯坦佩劍的碎片。這個碎片接下來會成為關鍵證物。

為了挽回一命，崔斯坦化名成為音樂家來到愛爾蘭，以出色的豎琴彈奏技巧贏得愛爾蘭宮廷讚譽，也讓女王伊索德或公主伊索德治癒了他的傷口。無論是哪位伊索德，都在不知情的情況下，拯救了敵人。養傷期間，崔斯坦與公主伊索德度過許多時光，他教導伊索德彈奏豎琴，偶爾聊起外邊的世界，只是不曉得此時愛苗是否已然悄悄滋長……

待到崔斯坦恢復健康，神采奕奕回到康瓦爾時，馬克國王欣喜萬分，一心想立他為王國繼承人，因此有了不婚的打算。偏偏江山利益太誘人，崔斯坦若成為國王，必定危及不少貴族利益，所以馬克國王怎麼可以不結婚？為了除掉崔

▶崔斯坦與愛爾蘭勇猛騎士莫洛爾特決鬥險勝後，化身成一名音樂家來到愛爾蘭宮廷，尋求機會讓伊索德母女為他療傷。畫中伊索德嬌嫩美貌在耀眼金髮襯托下更顯無暇，可惜崔斯坦的髮型呆了點。左側羅馬式柱子上頭纏繞著忍冬（honeysuckle），花語為「愛、幸福和新的機會」，似乎暗喻彼此情愫已然滋長？話雖如此，國王老爸此時正從右方拾級而上，摸著下巴一臉狐疑望向這對年輕人，下一刻可能就會噴火了。他老人家肯定難以接受公主女兒和「平民音樂家」公然調情，更何況是之後的禁忌之戀。

由這個角度看來，這幅英國維多利亞時期著名畫家雷頓（Edmund Leighton, 1852-1922）所描繪的崔斯坦「愛爾蘭宮廷遊記」表露藝術家的社會地位和階級差異，也暗示了音樂美化氣氛的催情效果。

斯坦，貴族們故意獻策馬克國王，讓崔斯坦去為他迎娶愛爾蘭公主伊索德，以聯姻保障兩國和平。用這種方式將崔斯坦推到風口浪尖上面對敵國千軍萬馬，等於殺人於無形，貴族們真是老奸巨猾、處心積慮。然而事關情如父親的舅舅婚姻大事兼國事，崔斯坦無法拒絕，只能再度前往愛爾蘭。本來是個不可能的任務，幸虧這回愛爾蘭國王自己開出條件，只要能剷除島上惡龍，便可贏得公主伊索德。崔斯坦的屠龍任務當然、必須得成功，故事才能繼續演下去。然而別忘了，即使殺了惡龍，崔斯坦僅僅是代表馬克國王前來求娶公主伊索德。

就在某個不經意的時刻，據說是崔斯坦洗澡時（但是一個大男人洗澡，公主來湊啥熱鬧？），公主伊索德發現崔斯坦配件上的缺口，與舅舅（或弟弟，華格納版本則為她的未婚夫）莫洛爾特屍體傷口殘留的碎片一致，此刻她終於知道崔斯坦是兇手的真相。然而此時想殺掉崔斯坦報仇也為時已晚，她只能跟著崔斯坦回到康瓦爾成為王后。

為了讓女兒婚姻幸福，獲得丈夫憐惜寵愛，女王伊索德特地準備「愛情靈藥」，並交給公主貼身女僕布朗溫（Brangwain）保管。當船駛離岸邊那一刻，女王知道她美麗聰慧的小女兒此生

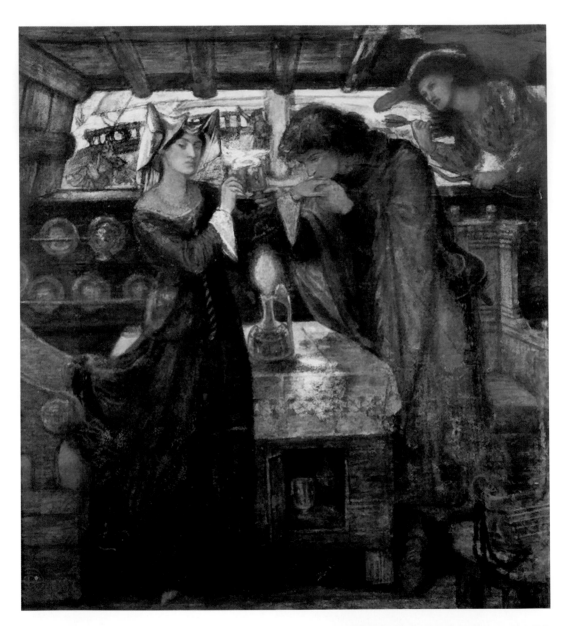

羅塞蒂 Dante Gabriel Rossetti
崔斯坦與伊索德喝下愛情魔藥
Tristram & Isolde drinking the love potion
1867 年，水彩，62.3×59.1 cm
希金斯美術博物館

▲古典素材向來是前拉斐爾派最愛之一，羅塞蒂身為前拉斐爾派創始人之一，則更偏愛中世紀義大利藝術。《崔斯坦與伊索德》故事背景為中世紀，自然也會是羅塞蒂的題材。

如前篇所述，前拉斐爾派另一位元老米萊的傳世名作《奧菲莉亞》畫中女主角，就是羅塞蒂因吞食過量鴉片酊而早逝的妻子希達爾。

不復見，再無返家日。她的慈母心只能寄託在這瓶愛情靈藥裡了。只是人算不如天算，在駛向康瓦爾的航程中，崔斯坦和伊索德陰錯陽差誤飲了愛情靈藥，致使兩人愛上對方，並在船上發生親密關係。某些版本是說，在此之前兩人已經相愛，但若是因為藥效發作這種不可抗拒之因素而不得已有肌膚之親，看來似乎比較無奈又無辜？

只是再如何耳鬢廝磨萬般不捨，旅程終有結束時，何況僅僅是從愛爾蘭到英格蘭西南端一趟航程。一旦踏上康瓦爾國土，這對愛侶註定步入糾葛悔恨不歸路。

馬克國王一見到滿頭金髮、輕靈秀麗、青春嬌美的伊索德，頓時眼前一亮，心思徹底被擄獲。在女僕掩護下，已經失去童貞的伊索德巧妙度過新婚之夜處子檢驗危機，穩穩戴上康瓦爾王后頭冠，從此周旋於俊美愛人崔斯坦和國王丈夫馬克之間。偏是紙包不住火，崔斯坦與伊索德彼此眼中熾烈燃燒的熊熊愛火難以掩飾，康瓦爾宮廷開始有人懷疑王后和國王外甥之間的關係。如此一來，正中奸佞貴族的下懷。

馬克國王身為當事人之一，即使不想知道，也會有人忙著在他耳邊說八卦，使得他開始有意無意以各種方式試探這對戀人。儘管小情侶僥倖幾次識破國王手法，最後還是被國王知道真相。一個是鍾愛的外甥，另一個是心愛的妻子，國王無法下令處決他們，只好將這對小情侶放逐到森林深處。某天，當馬克國王循著線索在森林裡找到熟睡中的崔斯坦和伊索德時，幸虧他倆衣著整齊，崔斯坦手裡還拿著一把劍，可見流亡生活的艱苦不安，瞬間萌發的一念之仁打消了馬克國王的殺意。小情侶醒來後，發現國王曾經來過卻沒有傷害他們，心生愧疚懊悔滿滿，待到愛情魔藥三年效力消逝，伊索德回到馬克國王身邊。此時國王仍深愛曾經背叛他的小妻子，於是伊索德又回復了王后之位。

崔斯坦與伊索德分手後回到布列塔尼，年少英俊武藝高強的他，自然不愁缺乏對象。在旁人有意撮合之下，他娶了另一位伊索德——布列塔尼公主「素手伊索德」（Isolde of the White Hands）。望著素手伊索德，即使崔斯坦嘗試說服自己，妻子如何美貌或者身分何等高貴，但她始終不是陪著他輕狂年少的那位伊索德，兩人之

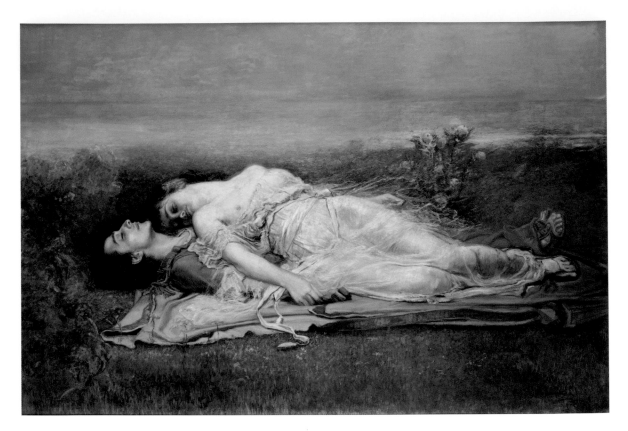

埃古斯基薩 Rogelio de Egusquiza
崔斯坦與伊索德
Tristan und Isolde
1910 年，油彩、畫布，160×240 cm
畢爾巴鄂美術館

▲出生於西班牙，活躍於巴黎，畫家埃古斯基薩（Rogelio de Egusquiza, 1845-1915）以描繪華格納歌劇作品場景而聞名。1880 年 9 月，埃古斯基薩於威尼斯首度與華格納會面，經過一番交談，埃古斯基薩發現華格納的音樂引導他更貼近本華哲學理論。整個 1890 年代，埃古斯基薩都將創作主題投入於華格納的《崔斯坦與伊索德》，製作出許多素描草圖和版畫等。

崔斯坦與伊索德雙雙氣絕身亡是全劇最後一幕畫面，卻是埃古斯基薩《崔斯坦與伊索德》系列畫作第一件完成的作品。埃古斯基薩筆下的崔斯坦與伊索德，身體交疊，隻手相握，在靜謐蒼涼間求得永恆安息，畫面色調輕盈迷濛，哀婉唯美極富感染力，可說是畫家個人生涯顛峰之作，也是《崔斯坦與伊索德》相關主題最淒美的鋪陳。

間也未曾行有夫妻之實（really?!）。

比悲傷還要悲傷的故事

布列塔尼海風吹嘯日復一日未曾平息，時間就在崔斯坦對「舅媽」伊索德的蝕骨思念中流逝，直到後來崔斯坦又因某場打鬥受了嚴重劍傷，他知道，只有遠在康瓦爾的伊索德能夠治癒他。崔斯坦派人前往康瓦爾請來伊索德為他治療，並交代若是伊索德願意前來，船隻便升起白帆，若是希望落空，船隻則掛上黑帆。聽到昔日愛人命在旦夕，伊索德立刻出發前往布列塔尼，儘管許久未見，思念未曾歇停，此刻她的心情緊張萬分，迫不及待，只想快點見到崔斯坦。

隨著傷口毒藥擴散，崔斯坦的生命一點一滴消逝，用來支撐他最後一口氣的信念是情繫一生的愛人即將到來。可惜卻是崔斯坦的妻子首先發現船隻揚起白帆緩緩駛來，多年來獨守空閨積怨日深，聽到宿敵前來更是妒火中燒，於是她故意告訴崔斯坦，船上掛的是黑帆……誤以為愛人已然棄他於不顧，這下徹底瓦解崔斯坦最後的求生意志，他轉過臉面向牆壁，輕輕吐出最後一口氣，在絕望中就此告別人世。

闊別多時，終於重逢，一下船便飛奔而來的伊索德只見到崔斯坦尚有餘溫的屍體。哀慟傷感無法抑制，凡世種種已如昨日，人生再無可依戀，伊索德趴在崔斯坦身上，也追隨崔斯坦而去。受傷最深的馬克國王黯然將外甥和妻子的屍體帶回康瓦爾，再度大發慈悲將兩人相鄰而葬，豈料一夜之間，墳墓上便長出兩棵大樹相互交纏。就連死後都要用這種方式給馬克國王難堪，心力交瘁的老國王情緒衝擊過大，再也無法承受，當下命人砍斷、燒毀樹木，誰知大樹隔天依舊完好如初枝繁葉茂，見證崔斯坦與伊索德至死不渝的深情。在華格納歌劇中，馬克王即使想原諒、成全兩人，卻為時已晚。

無論怎麼說，這都是一段悲情愛戀。而崔斯坦與伊索德的愛情，也在死亡中得到永恆，只是犧牲了他人也傷害了自己。

由於流傳久遠，使得《崔斯坦與伊索德》版本眾多，角色性格也各有不同。例如某些版本中，馬克國王就是個軟弱無能愛吃醋的討厭鬼，

就連臣民都很想翻白眼。而早期版本中，崔斯坦與伊索德被塑造成愛情靈藥受害者，儘管他們對馬克國王如何忠誠有情，卻無法逃脫被靈藥掌控的命運。

《崔斯坦與伊索德》故事架構可塑性極高，也難怪屢次被搬上舞台演出，或成為眾多藝術家創作主題，更被拍成電影，例如 2006 年上映的同名電影《崔斯坦與伊索德》，便是由尚未崩壞之前的詹姆斯·法蘭科（James Franco）飾演崔斯坦，演繹康瓦爾第一騎士的英姿煥發、俊美倜儻，伊索德則由英國女演員索菲亞·邁爾斯（Sophia Myles）詮釋擁有豐厚金髮、清澈碧眼，兼具清純與魅惑的愛爾蘭公主。電影情節當然又有所調整，但無論是哪一個版本，伊索德代表的舊時代女性角色，被動無助更無力為婚姻作主，看在現代人眼裡不免唏噓……然後啊，和崔斯坦有關的三個女人都名為伊索德，看來他這輩子就是得與伊索德魔障糾纏不清。

華格納也來湊熱鬧

19 世紀隨著古老詩歌再發現，崔斯坦的傳說又引起人們興趣，華格納也跟著接觸到有關崔斯坦的詩作和戲劇，而改寫完成他的第一部歌劇，故事中的不倫情節同時反映了華格納自身情感世界。

1949 年 5 月，華格納因為參與革命活動被追捕而從德國逃亡至蘇黎世，往後幾年，蘇黎世會成為避風港，讓他得以繼續從事音樂活動。1853 年，也就是在蘇黎世的一場音樂會裡，華格納認識了馬蒂爾德和她的富商丈夫。自此爾後，無論華格納的創作生涯或是私人生活，都跟著大轉彎。

當時已婚的華格納迷戀上富商金主維森東克（Otto Wesendonck）的妻子——女詩人馬蒂爾德（Mathilde Wesendonck, 1828-1902）。或許就是這種想愛卻無法大方愛的情感，讓華格納在讀到這段中世紀禁忌之戀後，起心動念創作，並於 1859 年完成譜寫《崔斯坦與伊索德》。同住在維森東克豪宅好幾年，華格納與馬蒂爾德兩人之間有太多事不足為外人道。

1858 年 4 月，就在華格納太太明娜（Minna

Planer, 1809-1866）攔截到一封華格納寫給馬蒂爾德的情書之後，兩家人之間狂風巨浪已起，再無回頭路。華格納遠走威尼斯，而受創至深的明娜則遷居德勒斯登療傷，臨走前，她留下一封信給馬蒂爾德，信裡寫著：

「我必須以淌血的心告訴妳，妳成功地將我和我丈夫在結婚將近 22 年後拆散，願這崇高的行為能讓妳內心更平靜更幸福。」（I must tell you with a bleeding heart that you have succeeded in separating my husband from me after nearly twenty-two years of marriage. May this noble deed contribute to your peace of mind, to your happiness.）

從信中用詞之尖刻狠戾，不難想見明娜心情有多悲憤不平，然而已無法修補她與華格納破碎的婚姻關係。直到 1866 年明娜離世時，華格納也沒有前來參加喪禮送她最後一程。

話說，華格納太太最該檢討的人明明應該是她老公，華格納本人啊！金主對他有情有義，華格納卻按耐不住對青春美貌的渴望，覷覦人家另

一半，種種行徑不是很讓人翻白眼嗎？

經此一事，兩家人難免尷尬，不過金主和音樂家卻仍維持合作關係。華格納 1867 年創立拜魯特音樂節（Bayreuth festival）時，維森東克照樣出錢出力，只是數年後華格納提出想再回到他當年借居的維森東克家小屋時，就被拒絕了。想來，贊助歸贊助，疙瘩早已在。

若是真有其人其事，崔斯坦與伊索德應該沒想過他們的愛情會如此影響到藝術史的發展吧？就連大魔王希特勒 17 歲那年在維也納首度聽到華格納創作的《崔斯坦與伊索德》，從此也成為華格納忠實粉絲，甚至在 1945 年納粹兵敗大勢已去時，更是在《崔斯坦與伊索德》的《愛之死》樂聲陪伴中，舉槍自盡歸於塵土，終結了 20 世紀最大的災難。

而且要是知道自己這段痛徹心扉的不倫悲戀竟然以各種形式，越過蒼茫廣袤不列顛，被流布傳唱千百年，這對小情侶是否會覺得縱是身後相守亦足矣？

那些令人嚮往的愛情
——愛情暴風雨

或許你早已看過這幅《暴風雨》，而且還是在台灣。

畫面中有一對少年情侶為了躲避驟然而至的暴風雨，在山林中奔跑，試圖尋覓一處棲身之所。從下方褐色枯葉判斷，時序已經入秋。或許剛剛仍是風和日麗好天氣，然而夏季一旦消逝，氣候愈形多變無情，右上方從層層烏雲露出的閃電似乎帶著不祥意味，可能暗示接下來逼近的風暴更加駭人。

此時已經狂風呼嘯，粗大雨滴簌然直落，兩人只好高舉少女的裙襬權充遮蔽物。芥末色的罩裙與少女的金褐髮色相呼應，上頭閃動的微微亮澤或許來自透過烏雲落下的月光。即使禁不住雨水侵襲，衣物逐漸濕透，強勁風勢仍將裙子吹得老高，看來只要一鬆手，就會如斷線的風箏般飛向遠處。

但是這些都不是重點。

你看少女被包裹在透明衣料裡的曼妙身軀，那專屬於青春年華的柔滑細膩，在雨勢風暴之中顯得純潔無瑕，同時又細緻誘人。不同於少女的驚恐表情，一旁的牧羊少年反而很 man 地面帶微笑，望向少女。他一手還摟著人家的纖纖細腰，既安撫少女傳達親暱之情，同時宣告主權展現男子氣概？光線聚焦於少女身上，透過白色薄紗，映襯出淡淡粉色肌膚。少年則被籠罩於陰影裡，看起來更具分量感，明暗對照之間，無形塑造出牽動人心的戲劇效果。

儘管你可能會想，有誰穿成這樣逛野外？不覺得冷嗎？奔跑還要摟腰，怎麼可能跑得快？但誰說要跑快一點？身邊就是心愛的女神，少男大概希望這麼一直跑下去。還有，這是學院派作品，題材多取自於神話或古典故事，並非真實日常生活，一切以形式美感為最高標準，請不要太執著，謝謝。

這幅極能取悅觀眾的《暴風雨》來自法

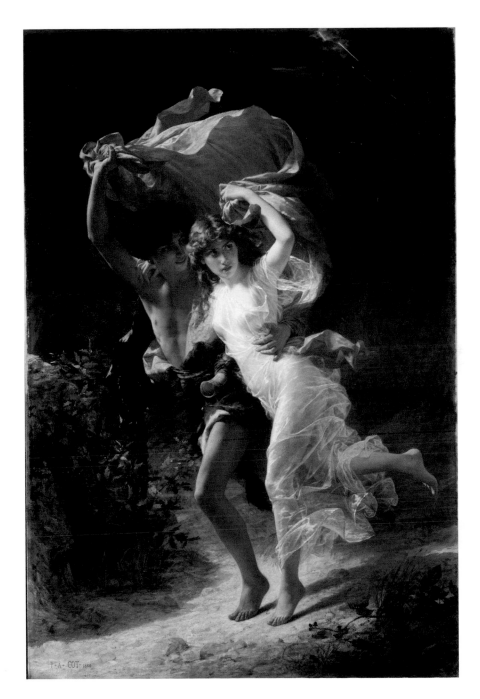

科特 Pierre-Auguste Cot
暴風雨
The Storm
1880 年，油彩、畫布，234.3×156.8cm
大都會藝術博物館
©The Metropolitan Museum of Art

國學院派畫家皮耶・奧古斯特・科特（Pierre Auguste Cot, 1837-1883）之手，是科特試圖再創《春天》當年在沙龍展所形成的愛情旋風之作。《暴風雨》1880 年在沙龍展出時，即使藝評家們不太買單，卻大大受到群眾歡迎，陸續發展出許多複製品。

一向話很多、管很寬的藝評家這回又有什麼意見？

畫中人物扎實的形體和光滑無瑕的肌膚，尤其是少女身上幾乎看不見任何筆觸，原本反映畫家深厚的學院訓練基礎。不過由於她的水煮蛋嬰兒陶瓷肌太過零缺點，反而被嫌棄欠缺表現張力。然後藝評家還說畫家為了討好資產階級品味，只顧經營畫面迎合流行，卻忽略學院藝術所該具備的更遠大藝術目標，因此即便受到歡迎，藝術價值也不過爾爾。

欸，我們老百姓看起來明明賞心悅目得很，這些藝評家到底憑什麼說嘴？

這要從科特的人生故事說起。

年少有成好幸運

遠從南法朗格多克（Languedoc）山城貝達里約（Bédarieux）來到巴黎，科特這位南法小子的藝術事業一開始便貴人不斷。

抵達巴黎之前，科特曾就近在法國西南大城土魯斯（Toulouse）的美術學院（École des Beaux-Arts）接受訓練，打下底子。滿懷理想與抱負前進巴黎後，又因緣際會拜入幾位當時學院派大老門下，例如萊昂・科涅（Léon Cogniet, 1794-1880）、亞歷山大・卡巴內爾（Alexandre Cabanel, 1823-1889）和威廉・阿道夫・布格羅（William-Adolphe Bouguereau, 1825-1905）。其中又以布格羅對科特的創作主題和形式風格影響最為深刻。除了這幾位在畫壇德高望重的前輩給予科特許多資源和協助，科特還受到同樣隸屬學院派的雕刻家杜雷特（Francisque Duret, 1802-1865）贊助，後來甚至娶了杜雷特的女兒為妻。你說贊助到連女兒都送進科特懷裡，杜雷

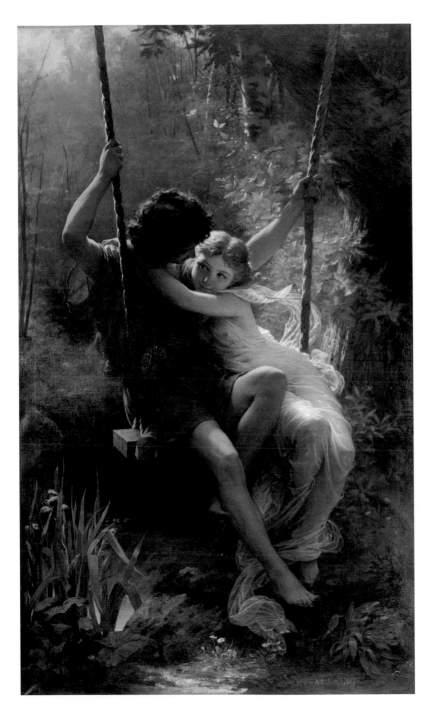

柯特 Pierre-Auguste Cot
春天
Springtime
1873 年，油彩、畫布，213.4×127cm
大都會藝術博物館
©The Metropolitan Museum of Art

◀由於《春天》第一任買主，紐約富商
約翰·沃爾夫將柯特推薦給堂妹紐約名
媛——凱瑟琳·羅瑞拉德·沃爾夫，才有
7 年後《暴風雨》的誕生。

特老先生是否太熱心助人？南法小子是否得天獨厚幸運得很？

能受到諸位大老照顧有加親手調教，科特自有其過人才華。而他的表現也沒讓大人們失望，1860 年代便已於沙龍展成功亮相，1873 年更以《春天》在沙龍展獲得巨大成功。人們對於這幅畫作喜愛的程度，從它隨後被創造出多樣周邊商品：版畫（複製最快速）、瓷器、扇子和掛毯等等，便可得知。

《春天》主角同樣是少年男女，女孩身著透明白紗，衣帶飄飄如夢似幻，兩人腳邊的鳶尾、雛菊和青翠林色都展現春日蓬勃生機。上方飛舞的蝴蝶不僅象徵春日時光，同時使人想起神話故事裡的邱比特與賽姬（Psyche）。「Psyche」在希臘文中有靈魂或蝴蝶之義，來自人死後靈魂脫離肉體，如同蝴蝶破繭而出之寓意。賽姬與邱比特的愛情故事既曲折又有趣，賽姬大概也是少數沒被宙斯給染指的人間正妹。對照畫面裡一起盪著鞦韆，看來可愛又動人的小情侶，似乎更能感受到唐朝詩人李白在《長干行》一詩中所描寫「郎騎竹馬來，繞床弄青梅。同居長干里，兩小

無嫌猜」那般純情蜜意。

為了描寫春暖花開時，和煦宜人的光線，科特都是一大清早便開始工作，並且從法國鄉村中尋來甜美少女充當模特兒，好創造出最完美的效果。科特以嫻熟出色技巧，發揮學院傳統，成功營造氣氛輕鬆又能取悅觀眾的作品，不僅在沙龍展上揚名立萬，同時應該也讓老師們很滿意。此時的學院派正試圖結合創作主張曾經相互對立的新古典主義和浪漫主義特點，遵循嚴謹的繪畫方式和構圖規則，同時強調色彩精美呈現。科特依循恩師教導，主題和風格多是一脈相承自老師們，那些揉合神話故事與風俗題材的畫面特別能創造愉悅氣氛，在沙龍展往往切合觀眾口味。

要不然你說，如此優美可人的畫面看起來不開心嗎？

《春天》裡，雖然看不到男孩低頭望向女孩的眼神，但可以猜得到肯定是愛意滿滿幾乎要將人融化的那種款款深情，否則女孩就不會如此嬌羞無法正視，只能斜著看去，似有若無地流轉眼波挑逗著男孩。何況她的雙手環抱著男孩的頸

項，雖說雙腿非常規矩地交疊；然而，男孩才沒這麼安分，他左腿刻意抬高不就觸碰到女孩大腿了嗎？這樣暗示夠明顯了。薄如蟬翼的透明白色紗袍裹覆女孩初初發育，籠罩在春天溫柔陽光中的嬌嫩軀體，浪漫又唯美，同時呼應了 19 世紀學院派年輕愛情的題材。

看到這裡，《春天》是否也讓你想起初識情愛時，千迴百轉那諸般滋味？

儘管在沙龍展上人氣旺盛，《春天》仍不免因其情色氛圍以及缺乏想像力而遭受批評。不過再多酸言酸語都無損於收藏家的胃口。《春天》當時一在沙龍亮相，就被紐約五金鉅子約翰·沃爾夫（John Wolfe）買下，成為他曼哈頓豪宅中最受到青睞的藝術藏品。由於對《春天》實在太過於滿意，畫作主人便常常在客人來訪時得意獻寶。就在某一次，約翰·沃爾夫的堂妹凱瑟琳·羅瑞拉德·沃爾夫（Catharine Lorillard Wolfe, 1828-1887）來訪時，也被《春天》之美給震撼，約翰·沃爾夫剛好趁此跟凱瑟琳分享他的收藏喜好。因為堂哥強推，凱瑟琳開始收藏科特的老師——卡巴內爾與其他學院派藝術家作品，並且

委託科特為她製作一幅場景類似的畫作，從而有了《暴風雨》的誕生。

再創愛情旋風

若從畫作布局、類似人物安排以及刻意模糊的文獻參考，多少可以看出科特畫《暴風雨》是為了再創《春天》顛峰。從南法山城至繁華巴黎，人生奮鬥到 36 歲，科特的人生因為可說是《春天》名利雙收，好不得意。但是畫家之路還長得很，總不能只靠一幅《春天》走跳一輩子。接到凱瑟琳委託後，科特更加試圖努力再創《春天》當年在沙龍展所形成的愛情旋風。

由小情侶濃鞦韆的親暱畫面進展到在林野中奔跑躲雨的動感激情，科特靈感從何而來？當時已引起藝評家諸多討論。說起《暴風雨》創作靈感啟發，一來自然與《春天》有關。另外根據推測，科特很可能從法國作家聖·皮耶爾（Bernardin de Saint-Pierre, 1737-1814）創作的小說《保羅與維珍妮》（*Paul et Virginie*, 1788）擷取靈感。小說裡就有段描寫男女主角兩人利用女方裙擺在暴雨中奔跑躲雨的情節。還

亞歷山大・卡巴內爾 Alexandre Cabanel
凱瑟琳・羅瑞拉德・沃爾夫肖像
Catharine Lorillard Wolfe
1876 年，油彩、畫布，213.4×127 cm
大都會藝術博物館
©The Metropolitan Museum of Art

◀ 這幅凱瑟琳的肖像畫是由科特的老師，另一位學院派大師亞歷山大・卡巴內爾所繪製。凱瑟琳在堂兄約翰・沃爾夫的推薦之下，開始收藏卡巴內爾和其他歐洲學院派藝術家的作品。為了讓卡巴內爾得以完成肖像畫，此時約 49 歲的她遠赴巴黎當模特兒。

畫中的女主角──凱瑟琳穿著最時髦、設計別緻的緞面晚禮服，或許就是來自巴黎當時的時尚中心「沃斯時裝屋」（The House of Worth）。雖貴為全美最富有的未婚女子，但凱瑟琳行事向來低調謹慎，素有「安靜而謙遜」美譽。這身服裝難得如此耀眼，或許是因為要進行肖像畫之故。凱瑟琳將自己的肖像畫、眾多收藏，加上資金都捐贈給大都會藝術博物館。這筆慷慨的餽贈對於剛成立不久的博物館至關重要，更能有助於館方實踐公眾藝術教育的宗旨。不只是博物館本身，老百姓如我也非常感念。

有些藝評家則認為科特參考古希臘作家朗格斯所著浪漫故事《達芬妮與克洛伊》（*Daphnis and Chloe*）。無論是《保羅與維珍妮》或《達芬妮與克洛伊》，故事背景都是青梅竹馬之間的彼此愛戀。

事實究竟如何，就留待專家考證吧。

實至名歸的紐約頭號名媛

《暴風雨》的委託者，紐約名媛凱瑟琳‧羅瑞拉德‧沃爾夫（Catharine Lorillard Wolfe, 1828-1887）的故事也很值得說一說。

依照紀錄，凱瑟琳是當時全美國最富有的未婚女性，足以稱為「富家女中的富家女」，更值得一提的是，她也是紐約大都會藝術博物館（The Metropolitan Museum of Art）106 位創始人中唯一的女性。由於堅信博物館的公眾教育和展示價值，她在 1887 年將自己所收藏的 140 件畫作捐贈給大都會藝術博物館，並且「順手」再捐出一筆可觀的藏品維護費用，而這批畫作便成為大都會藝術博物館的歐洲繪畫收藏基礎。如此手筆

和遠見，大大超越許多當代和現代女性，教人既欽羨又佩服。何況凱瑟琳的年代正值美國南北戰爭結束之後沒多久，像大都會藝術博物館這麼一座猶如百科全書式的博物館，展品豐富多元，傳遞各地不同文化與傳統，除了最重要的教育功能，還能夠增進公民對國家的歸屬感。

在女性角色受到諸多壓抑的年代，能有這般能耐，當然自有背景淵源。凱瑟琳出生於紐約，父親是商人兼房地產開發商約翰‧大衛‧沃爾夫（John David Wolfe, 1792-1872），曾為美國自然歷史博物館（American Museum of Natural History）主席和創始人。母親多蘿西婭‧安‧羅瑞拉德（Dorotheea Ann Lorillard, 1798-1866）來頭也不小，是著名羅瑞拉德菸草（Lorillard tobacco）公司家族成員，並繼承了家族部分財富。養尊處優、金枝玉葉應該尚不足以形容這位紐約名媛。依照慣例，凱瑟琳的童年會在精心挑選的私人教師陪伴下，歷經無數次歐洲家庭旅行、時尚派對和社交生活中度過。1866年，凱瑟琳的名媛母親去世後，她繼承了母親遺產，並連同父親開始投入慈善事業，協助改善貧困兒童受教機會、成立女子學校，甚至資助古文

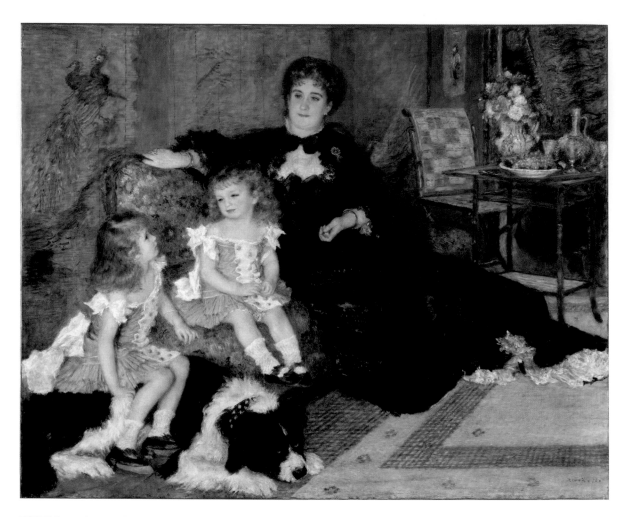

雷諾瓦 Pierre-Auguste Renoir
夏潘提耶夫人與孩子們的肖像
Madame Georges Charpentier and Her Children
1878 年，油彩、畫布，153.7×190.2 cm
大都會藝術博物館
©The Metropolitan Museum of Art

▲《夏潘提耶夫人與孩子們的肖像》可說是雷諾瓦鹹魚翻身象徵作。就是因為得到巴黎出版業大亨夏潘提耶先生賞識和贊助，並且進入了夏潘提耶夫人主持的藝文沙龍，打進了上流社交圈，享有媒體資源，同時又有夏潘提耶夫人推他一把，例如讓這件《夏潘提耶夫人與孩子們的肖像》能夠掛在沙龍展上的顯眼好位置，使得雷諾瓦心酸的窮畫家生涯終於看到了曙光。

肖像畫中，6歲的姊姊坐在大型寵物犬身上撫摸著牠，3歲的弟弟正與姊姊對話。弟弟依照當時風俗蓄髮穿女裝，打扮成女孩模樣，以求能健康長大。雷諾瓦成功傳達夏潘夫人精緻的衣著和孩子們自在的神態，多麼可愛又吸引人。難怪在1879年官方沙龍展獲得大成功。後方日式屏風是當時時髦的玩意，可以看出除了浮世繪影響歐洲畫壇之外，日本文物如何透過萬國博覽會和貿易往來，風靡法國社交圈。

明蘇美城邦尼普布爾（Nippur）考古計畫。

　　凱瑟琳投入到眾多文化教育機構的捐贈中，最為人熟知者除了餽贈給大都會藝術博物館的藝術收藏和維護費用，還有一筆捐款 20 萬美金（等同於現在大約 600 萬美金）。這筆 20 萬美金是美國博物館發展史上第一筆專用於購買藏品的捐款。凱瑟琳的慷慨為館方提供資金購入不少重要藝術收藏，其中包含大都會藝術博物館首件印象派藏品，1917 年以 84,000 法郎購入的雷諾瓦肖像畫作《夏潘提耶夫人與孩子們的肖像》，這不但是雷諾瓦極為傑出的肖像作品，也是他從苦哈哈窮畫家打入名流社交圈的翻身之作。

　　那個美國經濟勢力崛起的 19 世紀後期「鍍金時代」，原本富豪彼此之間的藝術品收購熱潮，靠著凱瑟琳這筆資金挹注，改變了整個生態。因為凱瑟琳，促使其他富豪從自我收藏轉向擴充公共藝術資源，並將收藏項目從古典延伸到現代藝術。從這個角度就可以證明，這個富家女絕不只是個飽食終日，只管外表與貪名戀財的空心名媛。要知道，她 1887 年去世的時候，因驚人藝術藏品聞名，後來還擔任大都會藝術博物館董事

長的另一位富家公子——金融大亨小摩根（J. P. Morgan, 1837-1913）此時才開始以歐洲中世紀手抄本入門，步上收藏之路沒多久。比起凱瑟琳這位前輩，當時的小摩根不過是初生之犢。

　　1872 年，由於父親去世，凱瑟琳繼承了 1,200 萬美金的遺產，約莫現值 2 億 7,000 萬美金，那年她 44 歲。身為教養良好的名門之女，凱瑟琳行事相當低調並終生維持單身，除了贊助藝術、教育機構和教會，眾人對她的私生活所知不多，即使當代人知道她似乎擁有戀情，但多不刻意提及。因此對於她的人生故事，儘管我們好奇得很，也很難找到太多八卦材料。由於投資得法，凱瑟琳 59 歲去世時，包含不動產、藝術收藏、金融商品……眾多資產已經增加到 1,800 萬美金。如此龐大的財富最後由族人繼承，但是她的藝術品味與寬厚善舉卻發揮無可計量的深遠影響力。

　　至少，只要見過《暴風雨》，相信你都會記得它的絕世姿態，這也是凱瑟琳餽贈給大都會藝術博物館的收藏之一。

如今《春天》和《暴風雨》都由大都會藝術博物館珍藏。《暴風雨》是經由凱瑟琳遺產餽贈而成為館藏，另外尚有尺寸較小的版本現存於台南奇美博物館。相較之下，《春天》進入博物館的路途比較曲折。凱瑟琳的堂兄約翰·沃爾夫 1873 年在巴黎沙龍展買下《春天》，懸掛在紐約豪宅炫耀約 9 年後，1882 年以 9,700 美元賣給另一位紐約客——大衛·萊爾（David C. Lyal）。接著《春天》被買賣多次，1980 年從主人那兒借展到大都會藝術博物館，此後畫作雖易主，依舊於博物館展出，直到 2012 年才由博物館買下。

學院派繪畫的殞落

得利於神話、歷史和古典肖像畫的專業成就，讓科特於 1874 年獲得榮譽軍團騎士勳章（Chevalier of the Legion of Honour）。可惜柯特晚年力圖轉型至現代肖像畫製作，成果卻不盡理想，46 歲那年在巴黎死於肝病。

科特藉由《春天》和《暴風雨》開創事業版圖，同時見證學院派繪畫表現形式的巔峰與衰落。他的年代，正是印象主義披荊斬逐漸興起之時，那些精細描繪、光潔平滑肌理和古典場景，接下來將被粗略大膽筆觸以及日常主題所取代。即使科特作品常因徒具古典形式，卻欠缺表現性而被藝評家批得滿頭包，我們照樣不會忘記他曾經創造的學院派榮光。

科特逝去之後數年，他的恩師布格羅為科特的女兒加布莉葉（Gabrielle Cot）畫下一幅肖像畫。那一年，美麗的加布莉葉即將嫁給一位建築師，布格羅非常貼心地以這幅畫作為禮物送給新娘的母親，或許正好作為她女兒出嫁之後的念想。《加布莉葉肖像》（*Gabrielle Cot*, 1890）亦是學院派大師布格羅生平除了家人肖像畫之外，唯一非經由委託所製作的肖像畫。由此可見他與科特之間的師徒情誼。

藝術表現形式反應當代美感與品味，內蘊社會價值觀與眾多複雜因素，難以評論孰優孰劣。

幸虧大老布格羅順風順水地過完了一生，無須面對 20 世紀初期學院藝術被前衛藝術打得無力招架的淒涼局面。科特雖是英年早逝，然而他的絕美「愛情暴風雨」仍在美術館裡繼續攪動你我，未曾停歇。

Part 3

畫家
是這樣煉成的

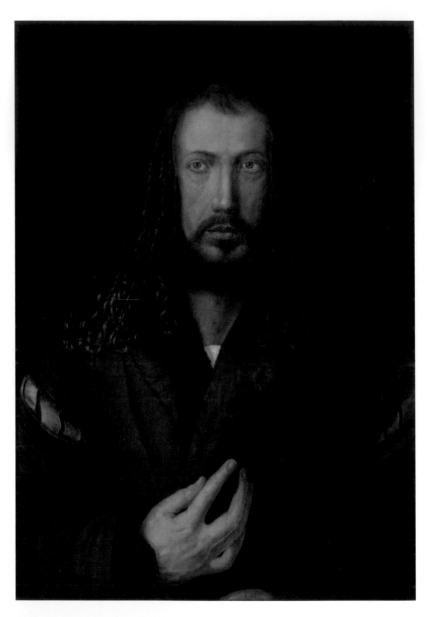

杜勒 Albrecht Dürer
穿著毛皮滾邊外袍的自畫像
Self Portrait with Fur-trimmed Robe
1500 年，油彩、椴木，67.1×48.9cm
杜勒之家
©Bayerische Staatsgemäldesammlungen

北方文藝復興自戀狂
——杜勒

文藝復興之始

14 世紀初，佛羅倫斯畫家兼建築師喬托（Giotto di Bondone, c.1267-1337）在濕壁畫（frescoes）上利用陰影經營畫面深度，進而塑造出遺落了千年的立體感，為文藝復興揭開序幕，也被尊為「歐洲繪畫之父」；這時候透視法還沒有出現，但光是擺脫拜占庭高度公式化的敘事風格，喬托所營造的畫面就已經使得當代人嘖嘖稱奇。15 世紀前期，布魯內涅斯基（Filippo Brunelleschi, 1337-1446）運用哥德式教堂拱型圓頂設計理論，成功打造出「聖母百花大教堂」（Cattedrale di Santa Maria del Fiore）的半球型穹頂。他的技術成就不僅是佛羅倫斯子民的驕傲，屹立不搖至今，同時透過建築原理發展出幾何透視法，提供藝術家在平面上營造立體感的數學準則。

從此，歐洲藝術又跨出了一大步，透視法進而支配歐洲藝壇數百年，直到 19 世紀後期才因浮世繪的到來，以及畫家亟欲改革傳統的浪潮受到挑戰，例如塞尚（Paul Cézanne, 1839-1906）用色彩塑造深度，以及畢卡索（Pablo Picasso, 1881-1973）的立體主義（Cubism）等等，都顛覆了傳統透視法，不過那還是很久以後的事。

文藝復興的藝術形式在義大利一路發展至達文西（Leonardo da Vinci, 1452-1519）、米開朗基羅（Michelangelo, 1475-1564）、拉斐爾（Raphael, 1483-1529）和提香（Titian, c.1488-1576）時，已經登峰造極，完美結合「美」與「和諧」兩種古希臘羅馬藝術最重要的元素，相較於一開始亟欲追尋的古羅馬成就甚至有過之而無不及，已經不僅僅止於復興或再現的等級而已，因而對當代與後世藝術發展皆造成巨大的影響力。

歐洲南端半島上如此豐盛的藝術成果，透過國際之間商業往來、戰事爭端或是文化交流，跨

過阿爾卑斯山顛，傳向北方，陶染至深。比方有「文藝復興君主」之稱的法國國王法蘭索瓦一世（François I, 1494-1547）因為征戰義大利時接觸到文藝復興藝術成就，從而開啟法國王室收藏藝術品淵源，並請來達文西至法國養老，《蒙娜麗莎》跟著留在了法國（這段故事留待 P.201 再細說）。至於更北邊的日耳曼地區，同樣折服於義大利約 200 年來層層延遞的藝術果實，尤其是數學原理透視法和精密比例解剖學，更是被北方藝術家欣然接納。

話雖如此，在接受南方藝術成果潤澤的同時，北方藝術活動並非一直原地踏步不求長進。

北方文藝復興

所謂北方，是以當時的文化中心──義大利為基準，只要過了阿爾卑斯山，一律如此稱之。因此，受到義大利文藝復興影響醞釀而生的「北方文藝復興」便包含法蘭德斯、日耳曼與尼德蘭（Netherlands），概及今日的法國、荷蘭、比利時、德國和英國等地。不同於義大利藝術遵循精準的透視法和解剖學原理，以呈現人體形貌輪廓，北方文藝復興在採用南方來的繪畫準則之前，是以不厭其煩堆疊細節的方式，表現視覺所見的真實面貌。追求自然，從細膩處架構視覺世界的北方文藝復興，先後產出兩位大師級人物──楊‧凡‧艾克（Jan van Eyck, c.1390-1441）與阿爾布雷希特‧杜勒（Albrecht Dürer, 1471-1528）。

要親近北方文藝復興，一定要先認識凡‧艾克這號人物。

凡‧艾克曾經服務於勃根地公爵菲利浦三世（Philip the Good, 1396-1467）宮廷，不過多數時間都在尼德蘭活動。其精描細寫的功力加上微妙豐富的光影表現，啟迪了法蘭德斯畫派。推算起來，凡‧艾克的出生時間比杜勒早了約莫 80年，他對整個西方繪畫最重大的影響在於使用「油」作為顏料粉末調和劑，開啟油彩顏料新時代，也改變整個繪畫藝術發展。油畫的出現，連帶解決義大利時興的蛋彩畫（tempera）因為乾燥速度過快從而限制表現力的缺陷。油彩可以保持濕潤好一段時間的特性，也讓凡‧艾克在描繪時能夠悠哉自在地層層渲染，更細膩精確傳達細

節。從凡‧艾克最著名的傑作《阿諾菲尼夫婦》（*Portrait of Giovanni(?) Arnolfini and his Wife,* 1434）就可看出他的驚人功力與油畫所能提供的技術性優勢。

由許多方面來看，即使未能參與南方的文藝復興盛事，凡‧艾克自己在北方也開拓出至為重要的一番天地，相比義大利未有絲毫遜色。偉大的凡‧艾克逝後 30 年，杜勒出生於現今德國南部紐倫堡（Nürnberg）。杜勒在紐倫堡誕生成長，或許可說是巧合，亦是重要的機緣。

自畫像之父

自中世紀開始，紐倫堡已經擁有豐富多樣的文化以及繁榮興盛的商業活動，並在 15 ～ 16 世紀成為神聖羅馬帝國文藝復興的中心。這樣的城市生態自然滋養了杜勒的卓絕天分，加上從小有大師級金匠父親的耳濡目染，精緻美感與高超工藝，對杜勒來說就存在於生活中，簡直如吃飯喝水一樣自然。

杜勒被認為是日耳曼最偉大的文藝復興大師，也是北方藝術家中最早與義大利藝術直接接觸者，曾於 1494 ～ 1495 年、1505 ～ 1507 年間兩度專程遠赴義大利，親眼見識到許多偉大作品與古典傑作，從而將文藝復興的理論研究和創作手法揉合於作品中。

另外，他曾經締造不少創舉並享有響噹噹的稱號。

例如「自畫像之父」。

杜勒是西方繪畫史上第一位以極度細密寫實方式記錄自己面貌的畫家，從他 13 歲時，憑藉自學使用銀針筆完成的清純美少年自畫像，就可以清楚明白什麼叫做「人比人，氣死人」，天分是勉強不來的。此時的他尚未向經營紐倫堡最大祭壇畫工作室的畫家邁克爾‧沃格穆特（Michael Wolgemut, 1434-1519）拜師成為學徒，意思是說，這麼一件完成度極高的作品純粹是自學而成，是不是很驚人？由這幅「青少年自畫像」更能觀察到杜勒突出的才華與自我意識。在他面前，另一位以自畫像聞名的大老級北方畫家林布蘭（Rembrandt van Rijn, 1606-1669）只能算是

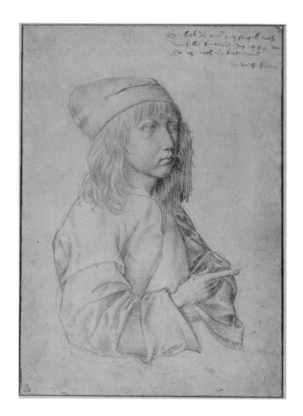

杜勒 Albrecht Dürer
自畫像
Self Portrait
1484 年，銀針筆、紙，27.3×19.5cm
阿爾貝蒂娜博物館
©Albertina, Vienna

◀ 這是西方藝術史上，第一幅畫家詳實描繪自我面貌的作品。此時杜勒年僅 13 歲，尚未正式拜師學藝，你看看人家的技巧已經掌握得如此嫻熟了。

後生晚輩。

　　藝術家把自己的簽名商標化也是從杜勒開始，等同為作品創造品牌 LOGO 與辨識度，再結合他靈活的經營策略，在歐洲各地大量販售作品，使得他的知名度與作品身價水漲船高。尤其是以創新格式、精湛技藝所製作的木版畫和銅版畫更是廣受歡迎，那幅運用轉了好幾手資料所刻劃的《犀牛》在杜勒生前便已經暢銷 5,000 件，成為整個文藝復興時期最具知名度的圖像，如今相關產品大約都有數百萬件了。

　　杜勒也是藝術史上首位以版畫賺進大把財富的藝術家。關於他那具有辨識度和代表性的花押簽名，就連義大利藝術家都只能表示讚嘆，甚至試圖模仿。例如波隆那的馬爾坎托尼奧·雷夢迪（Marcantonio Raimondi, 1480-1534）就是靠著偽造杜勒的版畫作品而賺了一筆，在 1505 年杜勒二度前往義大利時，便把他給一狀告上法院，成為史上第一宗藝術版權訴訟案。

　　再者，相較義大利藝術家筆下的自然風景多半只是作為背景陪襯，不過聊表心意而已，杜勒

杜勒 Albrecht Dürer
犀牛
The Rhinoceros
1515 年，木版畫，21.3×29.5cm
大都會藝術博物館
©The Metropolitan Museum of Art

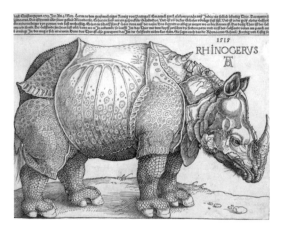

▲《犀牛》畫面右上方標示創作於 1515 年，還有以杜勒名字
縮寫製成的簽名花押「AD」。

杜勒 Albrecht Dürer
野兔
Young Hare，德文：Feldhase
1502 年，水彩、不透明顏料、紙，25.1×22.6cm
阿爾貝蒂娜博物館
©Albertina, Vienna

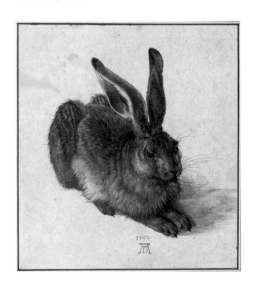

曾經數度翻越阿爾卑斯山，一邊氣喘吁吁攻頂的同時，也一邊欣賞山林美景，並詳細畫下途中所見，可以說是西方藝術史上首位仔細觀察、客觀紀錄自然生態的畫家。像是《野兔》即為超前時代許多的獨立作品，當時動物根本還不能算是繪畫主題，就連達文西偏愛畫馬也只是觀察記錄、隨手素描或準備草稿之用。

多才多藝好驚人

然後，杜勒厲害之處當然不只如此，除了創

作才華，他在晚年也投入研究理論並勤於著述。這時候他又多了一個作家的身分，不是無病呻吟廢話連篇，或是自我感覺良好的自傳云云，而是彙整多年來的科學研究心得，尤其是數學。你看人家又成為一位數學專家了。其中最著名者為關於幾何學的《量度四書》（*Underweysung der Messung mit dem Zirckel und Richtscheyt*），內容討論到透視法則，以及《人體比例四書》（*Vier Bücher von Menschlicher Proportion*）等。

細數杜勒的工作項目，簡直是種類繁多，讓

人瞠目結舌，包含繪畫、木版畫、銅版畫、研究機械裝置、測量方法、建築工法和藝術理論，同時因為名氣響亮、技術精湛，還得應付大量委託案，甚至擔任神聖羅馬帝國皇帝馬克西米連一世（Maximilian I, 1459-1519）和查理五世（Karl V, 1500-1558）的宮廷畫家。尤其馬克西米連皇帝大人堅信「藝術是榮耀權力的絕佳手段」，因此賞給杜勒不少工作。多才多藝的杜勒似乎精力旺盛又擁有三頭六臂，而且不像達文西興趣廣泛又隨心所欲，以致於作品進度總是拖拉到地老天荒，搞得委託人常常氣到跳腳，杜勒總是非常有效率，多數都能如期完成工作，除了晚年因健康欠佳而影響到委託案進度之外。

首創自畫像、簽名花押、細描自然，革新版畫，鑽研科學理論，這般有才又強大，你看看，怎麼能不崇拜杜勒呢？

遠赴義大利遊學

由於杜勒所居住的紐倫堡人文薈萃，盛行人文主義，到處都有印刷廠，是推動新教理念的強大助力，也成為最早正式接受宗教改革的城市之

一。杜勒以他卓越的能力贏得不少傑出神學家和學者的支持。如此才華洋溢，從小便已不凡。

杜勒一步一步走來，是如何成就他的藝術大業的呢？

1486 年，或許知道兒子天賦驚人，只是繼承金匠工藝太可惜，15 歲的杜勒被金匠老爹送進紐倫堡知名畫家邁克爾・沃格穆特的畫室成為學徒；在此學習近 4 年後，他的學徒期滿，1490 年 4 月以職工身分外出遊歷，開拓眼界並尋覓機會，此時他 19 歲。本次旅行所經之地可能包括荷蘭、科隆（Cologne）和奧地利，還有柯爾瑪（Colmar）、巴塞爾（Basel）。不光只是遊歷或在各地尋訪名家努力學習，杜勒還在巴塞爾設計了書本的木刻版畫插圖，然後前往史特拉斯堡（Strasbourg）。再回到紐倫堡時，已經是 1494 年 5 月下旬。

這一趟為期 4 年的「壯遊」，讓杜勒不只增進技藝，他的見識已經大大不同。不過一回來，杜勒還要完成終身大事，大約一個多月後，杜勒便於 7 月 7 日與富商之女艾涅絲・弗雷（Agnes

Frey）結婚。本來以為可以在紐倫堡穩定發展事業，順便享受新婚生活，畢竟新婚嬌妻有「財」有貌多美好，還有岳父大人的廣大人脈可以幫襯，看來未來一片光明，前途值得期待。誰知世事難預料，婚後不過一個月左右，紐倫堡便爆發黑死病，杜勒為了避難，只好又離開紐倫堡南下翻越阿爾卑斯山，直達威尼斯，這一待又是大半年，直到 1495 年春天。

不過此行對於杜勒的創作生涯卻是至關重要。他在威尼斯結識了威尼斯畫派起始人——喬凡尼‧貝里尼（Giovanni Bellini, 1430-1516）。

貝里尼此時已經名滿天下，並且早就採用北方藝術創舉，以油畫代替蛋彩，讓畫作發展出更精采的層次。貝里尼相當欣賞北方來的杜勒小子，不僅多方讚美，甚至還想買下他的作品。喔對了，貝里尼最著名的學生就是承接並發揚威尼斯畫派的提香（Titian, c.1490-1576），不過這時候的提香大概還包著尿布跑給媽媽追。

威尼斯遊歷讓義大利藝術因子，從此植入杜

勒心中。1495 年返回紐倫堡後，杜勒終於可以嶄露身手，正式以畫家和版畫家的身分「掛牌營業」，一如所料，他的作品受到極大歡迎。義大利之旅期間通過阿爾卑斯山時，他也使用水彩畫下山林景色，這麼一來，總算有歐洲畫家認真記錄自然景色了。

平靜充實的日子過了 10 年之後，1505 年夏天，紐倫堡再度出現瘟疫，杜勒只好又南下到威尼斯避難。如今的他身分不同以往，已經是一位成功的藝術家了，同時以版畫聞名全歐洲，像是著名的宗教主題《啟示錄》（*The Apocalypse*, 1498）。第二回義大利之旅，除了威尼斯，他還前往波隆納（Bologna）學習透視法，再往南到佛羅倫斯和羅馬，親眼見識到達文西和拉斐爾的作品。1507 年返回到紐倫堡。

這兩次長時間滯留於義大利，因為接觸到義大利文藝復興藝術的菁英和傑作，以及那些已經高度發展的理論和技法，例如威尼斯畫派的色彩表現和構圖設計，都影響了杜勒。像是他在威尼斯接受德國商人委託所製作的《玫瑰花壇盛宴祭壇畫》，畫面裡豐富明豔的色彩就是源自威尼斯

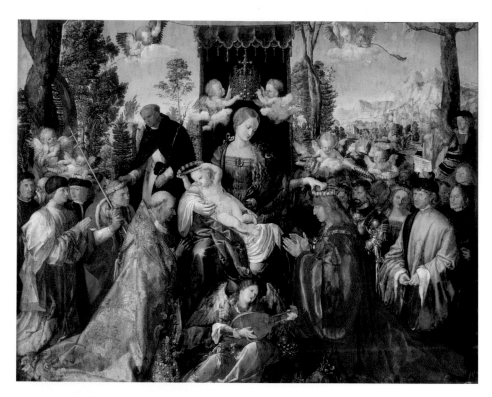

杜勒 Albrecht Dürer
玫瑰花壇盛宴祭壇畫
Feast of the Rose Garlands altarpiece
1506 年，油彩、木板，162×192cm
布拉格國立美術館

畫派。

驚人版畫成就

1507 年回到紐倫堡之後，杜勒終於可以安身立命，在故鄉好好經營事業，之後他陸續創作出許多精采作品。

杜勒的聲名很大一部分來自於形式創新的高品質版畫，例如畫面效果強烈又深刻的《啟示錄》，反應當時人們對於末日來臨的恐懼。他出生的年代約莫是古騰堡活字印刷術發明後 20 多年左右，因為杜勒，版畫製作跨入了革命性新領域。另外還有三件被尊為大師級的版畫傑作：《騎士、死亡與魔鬼》（*Knight, Death, and the Devil*, 1513）、《研究中的聖傑洛姆》（*Saint Jerome*

杜勒 Albrecht Dürer
啟示錄・四騎士
The Four Horsemen, from The Apocalypse
1498 年，木板畫，38.7×27.9cm
大都會藝術博物館
©The Metropolitan Museum of Art

杜勒 Albrecht Dürer
憂鬱 I
Melancolia I
1514 年，銅版畫，24×18.5cm
大都會藝術博物館
©The Metropolitan Museum of Art

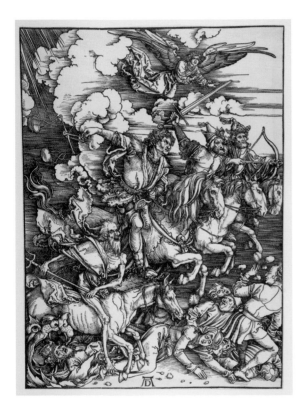

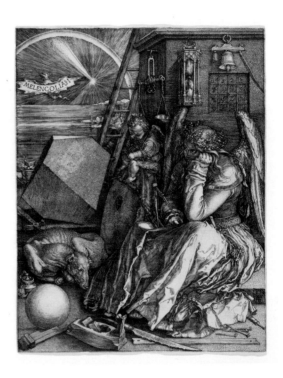

▲ 《四騎士》是杜勒木刻版畫作品《啟示錄》系列之三，也是最著名者。
杜勒對於版畫的革新在此顯而易見，尤其是畫面中人物與馬匹的激烈動態，有別於過往宗教圖像平靜的氛圍。四位騎士從左下到右側，依序代表：死亡、飢荒、戰爭、瘟疫。背景的平行線條構成整個畫面的基調和穩定感，從右上角延伸至左下角的對角線構圖增加了畫面的感染力。杜勒藉由版畫所創造的驚人視覺效果前所未見，為版畫開啟新時代。

▲ 杜勒藉著《憂鬱 I》描述當代藝術家的理性與智識，因此廣義來說，也可算是杜勒精神自畫像。中世紀的觀念認為憂鬱症容易導致精神錯亂，但是文藝復興時期，憂鬱也跟創造天賦有關，杜勒善用自身才能的同時，多半也意識到他的天分可能存在巨大風險。
「憂鬱」在畫面中被擬人化，帶著一雙天使的大翅膀，身邊還有肥美的小天使陪伴。他一手支著下巴，表情懊惱又沮喪，簡直是煩惱得不得了；放在膝上的另一手拿著尺規，周圍被其他幾何測量工具包圍。幾何是博雅教育（Liberal arts education）三學四術其中之一，用來強調藝術創造力。為了讓作品比例達到完美一絲不苟，精準呈現現實世界，杜勒在創作過程中也大量應用幾何理論與相關工具，足見其對科學知識與研究的熱誠，看看人家還寫出數學專書就知道。

in his Study, 1514）、《憂鬱 I》。這三件作品以主題而論雖非同一系列，但分別對應中世紀學術思想中的三種美德：道德、神學和知識分子，闡釋當代思潮與杜勒個人思想主張。

藉由細膩具有層次的線條刻劃、更廣泛的色譜和戲劇性效果，杜勒將版畫提升到另一高度，展現有別於過往的技藝水準、心理層次和知識領域，使版畫得以成為獨立藝術形式，也讓收藏家和鑑賞家眼睛為之一亮。成就這麼了不起，若是要把杜勒再冠上一個「版畫之父」的尊稱應該也不為過。

開創自畫像傳統

論起文藝復興時期博學多才的人物，或許南方是以達文西為首，北方則由杜勒領銜。杜勒約比達文西晚 19 年出生，他的職場生涯和人生之路可算是順風順水，雖偶有波瀾，卻仍不驚不險。這樣的杜勒自然擁有強大自信和個性，否則也就不會開創藝術家以自畫像彰顯能力、練習技藝、探索內在、記錄自我的傳統了。同時自畫像也是我們得以在數百年後銘記藝術家的重要形

式，要不然光看作品卻沒看到人，印象總是不會那麼深刻啊。藉由自畫像的表現方式，還能夠了解畫家所處的環境、生活細節（例如當代服裝流行）和他的心理狀態等特質。

從 13 歲開始，杜勒便持續創作自畫像。當時的他尚未正式學畫，而整個西方畫壇也沒有畫家這麼做。看到這裡，你能不敬佩天才就是如此大膽且創新嗎？這位「自畫像之父」前前後後畫了 13 幅自畫像記錄自己的面貌。雖然比起北方藝術的後輩們，如林布蘭那 80 幅或梵谷的 36 幅自畫像，在數量上少了許多，但別忘了，他是開創此種類別的祖師爺。

杜勒的自畫像各有不同姿態，皆是展現他個人信念與自我認知，其中，或許又以《穿著毛皮滾邊外袍的自畫像》（P.100）最為著名。畫下《穿著毛皮滾邊外袍的自畫像》時杜勒接近 30 歲，已經在家鄉紐倫堡開展事業大受歡迎，正是春風得意即將邁入魅力大叔的階段。

自畫像除了作為彰顯畫家技巧之用，也涉及到創作者期望後世以何種方式看待他。因此杜勒

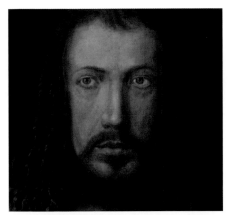

©Bayerische Staatsgemäldesammlungen

在自畫像裡看來穩重冷靜又信心十足，甚至還有些自負。你看他的眼神無畏地直視觀眾，似乎要看進你的心裡，氣場強大又有說服力，真是夠大膽了。不過《穿著毛皮滾邊外袍的自畫像》最令人印象深刻也引起不少爭議的一點，就是他把自己畫成耶穌基督的模樣。區區凡人如何自抬身價成為救世主？這不是褻瀆聖子嗎？

原來根本誤會一場。

杜勒其實想要申明自己是一位人文主義者，乍看像是基督的聖容很可能是用來表明他的創造力和天賦來自更高層次的力量，也是完全沒有打算要謙虛的意思啦～由於藝術家在當時仍只是被視為藝匠一流，藉此，杜勒想要將重點放在藝術家在社會的新地位與新功能，不僅是一種自我省思，也試圖激起社會思考。

再從與觀眾正面對決的姿勢談起。

類似這類直視人心的角度以往通常出現在神或是宗教人物肖像，老百姓為了表示謙虛虔誠，總是得側一點身，大約是 3/4 的角度取景，而杜勒不僅正向觀眾，描繪自己用上棕色長髮、鬍鬚等特徵，正是大眾對於基督的集體印象。但是《創世紀》不是說了嗎？「上帝以自己的形象造人」，因此杜勒這麼畫可說是於理有據。

自畫像或肖像畫也是觀察當代流行時尚的一道窗口。杜勒的外袍袖子靠近肩線處有個切口，露出裡頭白色襯衣，這是從 14 世紀末開始出現的切縫式（slash）設計，具有便利活動、擴大體積與氣勢，還有增添細節趣味的功用，到了 16 世紀更是蔚為風尚，許多肖像畫中皆可見到。從杜勒袖子上的切口可以看到滾了一圈貂毛，再加上也是貂毛的翻領看來，整件大袍內裡應該都是皮草，更顯示出低調中的不凡（雖然很不環保）。而貂毛滾邊和貂毛衣領與杜勒的披肩棕色捲捲髮也形成有趣的呼應效果。

達文西 Leonardo da Vinci
救世主
Salvator Mundi
約 1500 年，油彩、胡桃木版，65.6×45.4cm
私人收藏

▲ 2017 年曾創下拍賣天價 4.5 億
美金的達文西作品《救世主》。乍
看之下，是否跟杜勒自畫像有那麼
一點雷同？不過仔細看的話，就會
發現手勢方向完全不一樣。

重點來了，雖然模樣像耶穌，但是杜勒並沒有要褻瀆他老人家的意思。

關鍵就在手勢。

通常描繪耶穌舉起右手賜福老百姓的畫作主題稱為「救世主」（Salvator Mundi），2017年曾創下拍賣天價 4.5 億美金的達文西作品《救世主》即是此類主題最著名之作。杜勒在此雖然也舉起右手，但是人家耶穌的手心朝外，而杜勒卻是朝內按著袍子上的貂毛翻領，指向自己，用來表現他正在思考身為天賦超絕藝術家的責任與重要性。

話雖如此，儘管並非自認救世主，杜勒依舊非常，嗯，自戀。但是人家這麼厲害，自戀有理，臭屁只是剛好而已。

接著看《穿著毛皮滾邊外袍的自畫像》畫面左上方，就是杜勒開創先例建立個人品牌形象的花押簽名「AD」。在當時便具有如此見識及創舉，足見他的天賦不只在於藝術創作，還包含品牌包裝與行銷概念。右上方則是以拉丁文寫著

「我，紐倫堡的阿爾布雷希特・杜勒，28 歲這年以永恆的色彩刻畫自己」。這段話語展現他的自信與遠見，當時不到 30 歲的杜勒已經知道自己的影響力不僅存在於北方文藝復興，也會長久發酵延續到後世。

再 28 年後，杜勒約於 56 歲那年病逝。染病原因很可能是 1521 年時，為了親眼目睹滯留海岸的鯨魚群，好貼近觀察自然生物而遠赴荷蘭西南的澤蘭省（Zeeland），卻在途中不幸感染慢性瘧疾，此後他便時常發燒，健康情形每況愈下，終至離世。

杜勒的墓誌銘寫著：「阿爾布雷希特・杜勒的凡世軀體就在這座土墩之下。」（Whatever was mortal in Albrccht Dürer lies beneath this mound.）

肉體雖滅，成就永不朽。

身為北方文藝復興和德國最偉大的藝術家，相信杜勒自己早料到。

風俗畫最高成就
——維梅爾的靜謐日常

歷經 80 年（1568-1648）動亂不平，在擊敗西班牙帝國後，尼德蘭七省終於獲得獨立，成立荷蘭共和國，至今仍留給後世無限影響與憧憬的荷蘭「黃金時代」（Golden Age）自此揭開序幕。黃金時代的荷蘭，經濟與文化領域高度發展，在航海、貿易、科學、軍事和藝術方面皆有精采表現。

如今最受世人景仰的荷蘭畫家之一——維梅爾（Johannes Vermeer, 1632-1675），在短短 43 年人生中，見證了黃金時代的繁盛，也承受燦爛光芒的殞落。1672 年，就在維梅爾去世前三年，荷蘭遭受英、法雙強聯合明斯特（Münster）和科隆（Köln）兩大主教圍攻，遭遇嚴重危機，最後雖奇蹟生存，但盛況已難再返。戰爭所帶來的經濟重挫和民生凋敝，也是導致當時經營旅店和藝術品買賣的維梅爾，生意一落千丈，後來負債累累的主要因素。

維梅爾生前雖有一定名聲，卻沒那麼廣為人知，主要活動範圍僅限於家鄉台夫特（Delft），死後也長期被輕忽，一直到 19 世紀才獲得普遍認同，這位身兼客棧老闆、畫商和畫家的傳奇人物，以他精湛的技藝，為後世記錄了黃金時代最寧靜耽美的時刻。

新大陸首幅維梅爾之作

由於作畫太精細也太龜速，產量原來極為稀少，加上部分作品散佚不可得，導致維梅爾如今傳世作品僅有 30 多幅，這其中約有 1/3 輾轉來到美國東岸，光是紐約大都會藝術博物館典藏的作品便有 5 幅。《拿水壺的年輕女子》是大都會藝術博物館的館藏中，相當能體現維梅爾成熟風格的代表作，也是第一幅飄洋過海來到新大陸的維梅爾作品。另外被典藏於美國的維梅爾作品包含：紐約的弗里克收藏館（The Frick Collection）持有 3 幅；華盛頓特區的國家藝廊

維梅爾 Johannes Vermeer
拿水壺的年輕女子
Young Woman with a Water Pitcher
約 1662 年，油彩、畫布，45.7×40.6cm
大都會藝術博物館
©The Metropolitan Museum of Art

▲《拿水壺的年輕女子》現存於紐約大都會藝術博
物館，為 19 世紀末最早進入美國的維梅爾作品。

（National Gallery of Art）有 3 幅，因為根據館方最新研究結果，原本被認為可能也是維梅爾作品的《拿笛子的女孩》（*Girl with a Flute,* c.1665-1675）其實應該是他的工作室助理之作。

1887 年，美國的金融家、慈善家兼收藏家馬昆德（Henry Gurdon Marquand, 1819-1902）在巴黎以 800 美元買下這幅《拿水壺的年輕女子》。當它隨著馬昆德橫越大西洋回到美國時，便成為維梅爾在美國的首度現身之作。1889 年，馬昆德將自己諸多藝術收藏捐贈給剛成立不久的大都會博物館，《拿水壺的年輕女子》也在其中，從此她便在此頤養安居，靜待眾人到訪探望。

說到這裡，你是否和我一樣很想穿越到1887 年的巴黎，早馬昆德一步搶下這幅畫？

細看《拿水壺的年輕女子》

《拿水壺的年輕女子》展現維梅爾典型成熟風格，一切講究理想均衡，如此寧靜美好。同時傳達畫家對於家庭主題的興趣，也以幾乎是窺探的視角，表現出 17 世紀荷蘭女性在開啟每日活動面對眾人前，打理自己時最私密的一刻。

按照維梅爾的習慣，光源通常來自於左側。從帶著淡淡金黃，暈染自窗外的光線來看，此時天色已亮，正是清晨時分。這位富裕人家的女子準備洗漱，她用右手輕輕將窗戶打開，左手拿著泛著光澤的鍍銀水壺，戴上講究的亞麻頭套保護衣服和髮型，避免被濺上水花，這類頭套在寒冷冬天中也有助於保暖。溫煦晨曦不只溜進室內，同時還透過亞麻頭套輕撫了女子的臉龐。你看那亞麻透光的效果，被維梅爾表現得多麼輕盈柔和細膩迷人！

整個畫面呈現出荷蘭黃金時代中，理想家庭的樣貌，所有物品都被放在該放的地方。鍍銀水壺、水盆和銀這種金屬本身都象徵純潔；紅、藍、黃等主色調在畫面中巧妙呼應，彼此和諧；由窗戶、地圖和桌面構成的三個矩形也各自安然，增強畫面穩定效果。僅僅經由主要的三種色彩和簡單形狀，維梅爾便實現了家庭生活中，靜謐安適的一刻。

水盆旁的精緻珠寶盒側邊隱隱露出一截絲帶

©The Metropolitan Museum of Art

和珍珠項鍊，加上鋪在桌上，明顯要價不斐且取得不易的東方織毯，都證明該女子來自富裕的上層或資產階級家庭；女子右上方的地圖當時是荷蘭家庭中常見裝飾，展示出畫家的國家自豪，由此可知，荷蘭人民多麼享受黃金時代的經濟繁華與社會寬容。因為海上貿易高度發達，地圖在荷蘭成為結合國家勢力、科學發展和藝術表現的重要代表物品。不僅如此，荷蘭人那時侯也是全世界地圖製作技術的領導者，無論在質或量方面，都有驚人成就。除了地圖，地球儀、航海圖表或地圖集等，都讓荷蘭人開拓出一番天地。

因此，維梅爾畫中的地圖，也意喻理想荷蘭家庭的一部分，身為共和國公民，又擁有一個幸福美好的家庭，牆上怎能不掛地圖呢？

17 世紀荷蘭女性的身分地位

17 世紀的荷蘭女性角色主要是在家中從事家務，如今看來雖然傳統，但相較歐洲其他封建國家，荷蘭女性享有的自由和權利卻是高出許多，畢竟這是一個相對富足與寬容的社會。在荷蘭文化裡，家庭是重要避風港，也被視為共和國縮影，是公眾生活不可或缺的一部分；另則理想家庭的平穩運轉，也反映出政局的相對穩定和經濟繁榮。

對於荷蘭某些特定人士來說，住家需要經過特別裝飾以炫耀財富和社會地位。但即使是普通市民，房屋就是與家人、鄰居和朋友互動的地方，在社交生活中相當重要。《拿水壺的年輕女子》所在場景為家中一個具有隱私性的空間，顯示女性在家庭功能和國家發展中扮演著絕對角色，同時傳達黃金時代的人民生活有多麼安穩富

足，更訴說著當代婦女的居家美德。

畫中人是誰？

至於畫中女子是誰？說法不同，可能是最常為畫家充當模特兒的維梅爾夫人——凱特琳娜（Catharina Bolenes, 1631-1687），或者是維梅爾的大女兒——瑪麗亞（Maria Vermeer, 1654-c.1713）。

凱特琳娜總共為維梅爾生下15個孩子，其中4個在出生不久便早夭，存活下來的11個孩子中，也有半數無法活到成年時期。推算起來，兩人於1653年結婚時，男方21歲，女方22歲，此後婚姻維持22年，直到1675年維梅爾去世。而在維梅爾去世前一年，也就是1674年，凱特琳娜誕下最後一個孩子，但只活到4歲，名字不詳。歸結以上數字，可以說凱特琳娜在這22年的婚姻生活中，大多數時間都處於懷孕的狀態，如果拿水壺的年輕女子真是凱特琳娜，那應該是她少數沒有大腹便便的時候。

另外這幅畫作完成時，大女兒瑪麗亞才約莫8歲，因此成為畫中人的機率比較低。

話說回來，瑪麗亞應該就是維梅爾最著名作品《戴珍珠耳環的少女》（*Girl with a Pearl Earring*, c.1665）中，那位有著清澈雙眸與誘人粉唇的少女，當時她真的已經是個荳蔻少女了。瑪麗亞後來於1674年，約20歲之際，嫁給了同鄉台夫特一位絲綢商人之子。一年後，維梅爾即告別人世。根據維梅爾死後的財產清點，凱特琳娜也擁有與畫中女子相似的亞麻頭套，所以我們就暫且相信畫中人便是維梅爾夫人吧。

類似維梅爾家如此龐大的人口規模，不僅現代罕見，在17世紀的荷蘭也並非常態。那時的荷蘭家庭平均生育3～4個孩子，過多的人口，如維梅爾一家，對生活品質、教育照養和經濟狀況都是極大的挑戰。幸虧維梅爾有個富岳母，為這一大家子緩解了一定程度的經濟問題，讓他多數時間不至於過於煩惱現實壓力，可以仔細地緩慢地畫畫。所以這麼說來，如今藝術史與我們老百姓還要感謝這位富岳母，另外一位瑪麗亞（Maria Thins, c.1593-1680）。

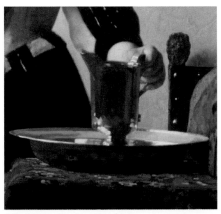

無所不在光線藝術

繼續看《拿水壺的年輕女子》。

光線，向來是維梅爾作品中最迷人之處。

從《拿水壺的年輕女子》看來，維梅爾已經不把線性透視法則視為首要規則，而是意識到光線和色彩的交互作用，不同顏色在視覺上會彼此影響，這和 19 世紀末的點描派理論頗有異曲同工之妙。例如，披覆在後方椅子上的藍色布料反射在金屬水罐的側面時，呈現出較深的藍色；另外紅色織毯上的圖樣則調整了水盆底布的淡金色調。你看那水盆上映照出的織錦花色多驚人！堪稱集合高度觀察力、光學研究和寫實技法之大師手筆。

但是維梅爾的光又不同於巴洛克繪畫始祖卡拉瓦喬（Michelangelo Merisi da Caravaggio, 1571-1610）那明暗對比劇烈的強光，而是讓光線灑落、布滿人物、物件和整個空間之中。畫面裡的任何一個角落，就連牆面的特定色調和肌理，也有作為襯托光線的來源、強度和質量之作用，同時構成整幅作品重要基礎。仔細看，牆上有晶瑩微光煦煦搖曳，這就是維梅爾巧心經營，不再受限於主題或人物，由光線和空間本身敘說的精采故事。

群青藍的光彩

維梅爾的光如此精采，很大一部分來自他的高超技藝，另一部分則要歸功於他偏愛使用的顏料——群青（ultramarine）。

在合成顏料出現之前，顏料只能使用有色礦

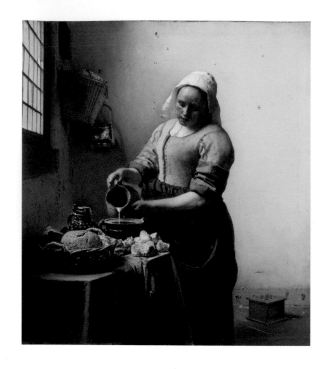

維梅爾 Johannes Vermeer
倒牛奶的女僕
The Milkmaid
約 1660 年，油彩、畫布，45.5×41cm
荷蘭國家博物館
©Rijksmuseum

物或植物研磨而成，種類相當有限，例如維梅爾的調色盤上主要用色大約只有 10 種。不過維梅爾與同年代畫家最大區別就在於他大量使用天然群青藍，再加進亞麻籽油調配製成最能代表他的色彩。

群青藍有什麼了不起？一來它價格高昂，二來它藍得鮮豔奪目，美得無可取代。群青來自阿富汗山區所產的半寶石青金石，由青金石磨製而成的群青可創造出最明亮濃郁、既深沉飽滿又具有透明度的藍色調，在文藝復興時期某些時候甚至身價超越黃金。多數畫家限於成本問題，通常使用由藍銅製成的深藍（smalt）進行調色，但一和群青相比，藍銅的藍少了透明感也少了光芒，高下立判根本沒得比。維梅爾當然也會使用像藍銅這種比較廉價的藍色，然而群青藍才是塑

造他個人標誌的重要色彩，例如《戴珍珠耳環的少女》、《倒牛奶的女僕》都是大量使用群青的代表性例子。

在《拿水壺的年輕女子》中，維梅爾不只採用群青著彩桌上那堆疊成一團的藍色布匹，甚至還運用群青混合鉛白細細堆疊描繪窗戶，以傳達晨曦透過厚薄不均的玻璃，與暖色調窗框相輝映，冷冽中蘊含溫度的自然光效果。而女子的頭套也因為疊加薄塗群青，創造出亞麻布的透光美感。維梅爾會將群青混合其他顏料，發展出一系列色彩，而且是非常有開創性又自由地多方應用，這些從群青出發的技法和效果都使得他有別於當時的畫家同業。

不過群青美歸美，卻會因為歲月推移而褪

◀ 維梅爾作品通常是小幅居多，《拿水壺的年輕女子》也是，從這張人肉比例尺便可知。（作者攝於紐約大都會藝術博物館）

色轉為黯淡，維梅爾的作品如今也都面臨類似問題，這時候高明的修復技術和良好的保存條件就無比重要，藉此我們也才能感受到維梅爾筆下當年的光彩。

將日常轉化為永恆

　　類似維梅爾作品這類描述生活日常的風俗畫，之前向來比不上具有崇高地位的歷史畫，但藉由光線的高超精巧表現，風俗畫和小人物也可以凌駕塵俗如此不朽。除了維梅爾，還有誰能做得到？

　　維梅爾畫人物如同達文西的「暈塗法」（sfumato），人物輪廓線並不清楚，而是隨著光線與空氣逐漸暈開。根據 X 光分析，這位畫家也不太畫草圖或素描，就像卡拉瓦喬這般天縱英才也是直接在畫布上起筆作畫，他們藉由光影，而非線條，形塑筆下的世界。當然這件事發展到 19 世紀末，受到日本浮世繪西傳到歐洲影響，梵谷開創出線條明顯和色彩強烈的表現主義時，又是另一番局面了。

　　運用在荷蘭短暫日照條件下捕捉到的自然光，結合光學知識和精筆細磨雕砌出的光之藝術，維梅爾讓現實題材超越了物質之美，將日常生活化作永恆時刻。直到如今，在不同的時空背景下，依舊撼動無數人。因此有機會遇到維梅爾，千萬要好好寒暄一番。

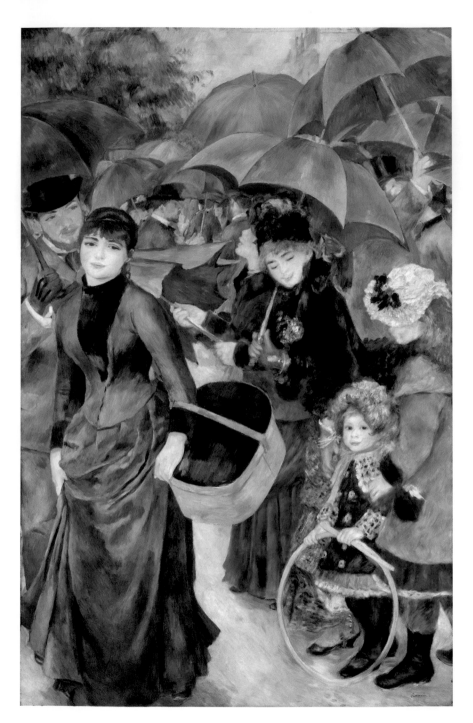

雷諾瓦 Pierre-Auguste Renoir
雨傘
The Umbrellas
1881-86 年，油彩、畫布，180.3×114.9cm
英國國家美術館

▲從畫面右方到左方，顯示出雷諾瓦
1880 年代從印象派轉向古典風的變
化。這約莫 115 公分的距離，卻是
一位傑出畫家數年光陰與大量心思
的縮影。

不只是印象派
──雷諾瓦之變

雷諾瓦其實不是那麼印象派

身為印象派代表畫家之一，雷諾瓦（Pierre-Auguste Renoir, 1841-1919）其實並非從頭到尾都是印象派，約莫 50 餘年的創作歲月中，他的風格曾歷經幾度轉變。從《雨傘》一畫，就可看出 before 和 after 兩者對照。

雷諾瓦自 1881 年開始繪製《雨傘》，中斷 4 年後繼續進行，最終於 1886 年完成。這期間雖不至於滄海桑田、物換星移，但他在 1881 年為了突破瓶頸，已追隨眾多前輩腳步，前往西班牙、義大利尋訪古典藝術。親眼目睹維拉斯貴茲（Velázquez, 1599-1660）、提香（Titian, c.1488-1576）以及拉斐爾（Raphael, 1483-1520）等文藝復興大師傑作後，感動與震撼在心裡逐漸發酵、擴散，讓他重新思考印象派那些閃爍跳躍光點和對比補色理論，是否足以支撐他走過漫長的創作之路。

同年夏天，當他創作《船上的午宴》（*Luncheon of the Boating Party*, 1881）時，比起再早 5 年的作品《煎餅磨坊的舞會》（*Dance at Le Moulin de la Galette*, 1876），筆觸已經不再那麼鬆散，光影也沒那麼細碎，而且並未完全遵循印象派的光影理論。雷諾瓦受到古典藝術影響，慢慢地，原來畫布上那些閃耀的色彩和光線逐漸不再那麼奪人視線，撲朔迷離的光影變化也不再是主角，他轉向使用更嚴格的形式技巧，以及更清晰的物體輪廓，為自己琢磨出下一個進程，同時向古典大師致敬。

由於與新古典大師安格爾（Jean Auguste Dominique Ingres, 1780-1867）的技法具有某些類似性，都強調體積、輪廓、形式和線條，而非鮮亮色彩或明顯筆觸，因此 1880 年代也被稱為是他的「安格爾時期」（Ingres period）。雖說雷諾瓦與安格爾的風格還是有明顯差異，至少傳達雷諾瓦極力突破印象派的意念。

然而不管風格如何轉變，雷諾瓦始終深信藝術就是要為人們帶來愉悅及享受，因此他的畫作總是溫馨甜美，甚少暗喻道德或宗教省思，讓欣賞畫作成為美好感官享受，不用擔心看到一半突然電光火石被某個人生大道理或神的旨意給教訓一番。以這角度看來，雷諾瓦確實很佛系。

從《雨傘》看各種轉變

《雨傘》畫出 19 世紀末巴黎的熱熱鬧鬧。雷諾瓦將場景置於繁忙街道上，前景有 6 個主要人物，後方擁擠人群幾乎完全擋住了林蔭大道。畫面上方至少被 12 把傘給填滿，只隱約露出右上角奧斯曼式建築和左側樹叢枝葉。以青綠樹叢裡點綴黃褐色塊判斷，此時約莫入秋時節，天氣逐漸涼快，人們多半已披上外套。秋雨襲來，穿戴講究的巴黎人都急忙撐傘，綿綿陰雨或許已經持續了一陣子，才會讓人手一把雨傘。

從畫面右方到左方，顯示出雷諾瓦 1880 年代從印象派轉向古典風的變化。

◎**畫面右方繪於 1881 年，印象派風格：**

4 個人物，包括母親和兩個女兒，以及母親後方的一名女子，採用鬆散筆法畫成，具有印象派典型明亮色調和如羽毛般柔軟筆觸，為雷諾瓦的印象派風格。女人是雷諾瓦一生重要創作主題，他擅於表現她們的嬌美可愛，也悉心觀察她們的時尚與穿著。

精心打扮，看得出是教養良好、出身中產階級的母親手撐著傘，可能正轉頭呼喚女兒們快躲進傘下避雨。她穿著午後散步用的兩件式套裝。藍色天鵝絨上衣袖子寬鬆，胸口是開襟設計，腰部剪裁合身，胸衣（corset）和臀墊（bustle）都添上花朵、蕾絲簇擁。灰色皮革手套則以兩顆珍珠作為扣飾，手腕上還戴著金銀兩色手環，這不就是一直延續至今的飾品混搭風嗎？時髦母親的打扮為 1881 年時尚之最，每一項都是當時女裝流行指標，少一樣都不行：緊身馬甲、層層相疊的蛋糕裙、較寬的袖子和「適度大小」的臀墊；這兒所謂的「適度」是相對洛可可風格的誇張繁複和第二帝國時期龐大的裙撐架而言。

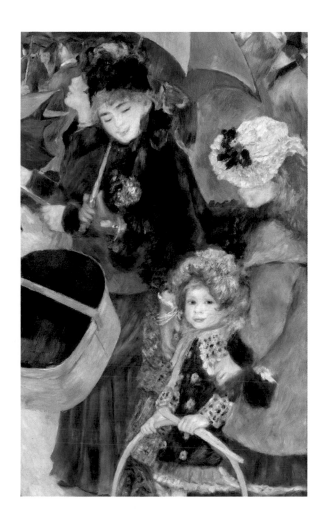

媽媽如此講究，女兒自然也不能馬虎。

小女兒手拿滾圈和短棍，鞋尖尚未沾附太多汙泥，或許正要去公園玩耍，卻被雨勢壞了興致。她的雙排釦外套有著大方型蕾絲領口，袖口縫綴上蕾絲。外套下方露出藍綠色裙襬和襯裙，這也是 1870 年代流行的小女孩款式，常出現在雜誌、百貨公司廣告，或是女童肖像畫裡。

相較之下，姊姊的服裝比較簡單，她穿著袖口有深藍滾邊的天空藍大翻領外套，同色系手帕從左側口袋探出一點頭來。你看連小小細節都如此在意，巴黎女人的美果真是發於細微，時尚態度自幼便須養成。

母女三人各自戴著適合其年齡層的帽子。媽媽和小女兒帽上有羽毛輕颺，大女兒帽上則妝點

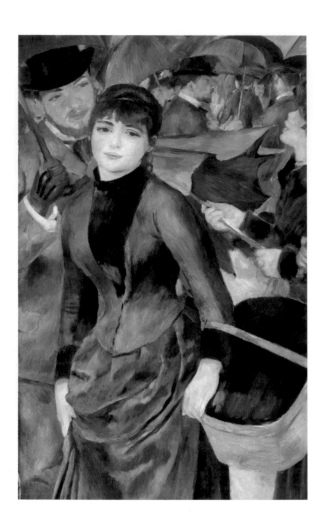

蕾絲和絲緞花朵，這也是服裝刊物《風尚週刊》（*La Mode Illustrée*）當時所刊載的少女時尚。雖說當雷諾瓦 1885 年再回頭繼續繪製這幅畫作時，母女三人的裝束已經不再是流行尖端，但雷諾瓦仍選擇保留畫面，以他對女裝流行的敏銳度與觀察力之表述，讓我們得以見到 1881 年的時尚標配。

◎**畫面左方繪於 1885 年，轉向古典風表現：**

　　左前方女子和她後方男子，以及所有雨傘形體、背景皆繪製於 1885 年。人物服裝彩度降低，也更強調線性筆觸和較為準確、清楚的輪廓，並具有立體感。這些都是雷諾瓦進行義大利之旅，再從安格爾與塞尚（Paul Cézanne, 1839-1906）作品汲取靈感後的成果。

　　不曉得你有沒有發現，當大家都忙著撐傘的時候，只有這位女子沒拿傘卻帶著帽盒，而且也沒有任何防雨淋濕的配件，例如外套、手套和帽子。雖是如此，她卻一臉自在，看來一點都不擔心雨從天降。

　　此外，隨著時間推移，女裝流行款式也跟著有所變化。

　　雷諾瓦讓女子的服裝更符合 1885 年時尚：胸前大 V 領剪裁、馬甲更緊身、領口降低、袖子更窄，以強調纖細手臂；她那一身簡單裝束表明是女裝店或女帽店的助手，亦即工人階級。這也能解釋為何她提個空空如也的帽盒上街，因為她可能剛送貨去客人家，正在返回店裡或家中的路上。與印象派另一位大老竇加（Edgar Degas, 1834-1917）類似，雷諾瓦曾經相當著迷於描繪女裝店和女帽店員工，以及她們所穿著的簡潔素色服裝。在 1879 ～ 1885 年間也據此畫下不少素描習作，並成為這段期間創作女性形象的重要參考。女帽工頭髮上的藍色蝴蝶結髮飾和珊瑚橘色髮夾取代帽子的裝飾作用，同時呼應了帽盒的色調。

　　1885 年回頭繼續進行畫作時，雷諾瓦也對女帽工後方的鬍子男做了修改。

　　時髦領結、皮製手套和紳士高帽，典型資產階級裝扮。手上那把傘不但為自己遮雨，也發揮紳士風範保護女帽工不被淋濕，難怪她一臉老神在在下雨我不愁的模樣。話說，男士們也是到 19 世紀才開始使用傘具，在此之前，下雨撐傘是娘們，無畏風雨才是 man。幸好古時空氣汙染不像現代嚴重。

　　男裝變化向來不如女裝快速，短短幾年內女裝趨勢已經從畫面右側轉向左側，但男裝卻沒太大改變。後方背景中的人物不是拿著傘就是戴帽子，各自前往不同方向，呈現出繁忙大都會的擁擠人群和生動活力。

構圖作用

　　整個畫面色調主要由「冷系藍灰」的女士服裝、雨傘傘面，和「溫暖橘棕」的男士服裝、前方帽盒、右側小姊妹頭部兩種互補色所構成。藍與橘的互補效果在追求光、影與色彩變化的印象

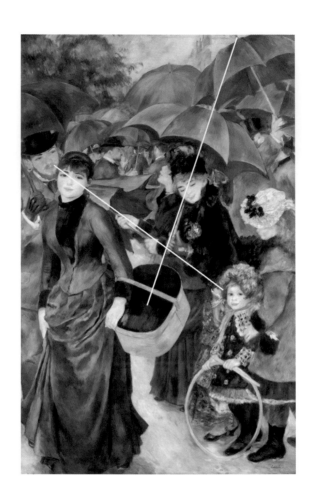

派作品中經常被應用。

　　構圖方面，仔細看可以找出兩條很有趣的對角線。

　　其一：從左上鬍子男視線往右下延伸，直到拿滾圈的小妹妹；其二：最右上的傘尖→媽媽的傘尖、臉蛋→空帽盒。這兩條對角線一浮現，正好在畫面中打個大大的 X，交會點正是媽媽拿著傘柄的右手，好為充滿人物和傘面的畫面提供穩定性。

　　不同於古典繪畫向來規矩陳列，《雨傘》的許多畫面邊緣人物都被裁切，就像現在拿著相機拍照的快照式取景，這類構圖常見於日本浮世繪，也被面臨攝影術挑戰的印象派中取用。塞滿畫面上方的傘面精心構成幾何形狀，小女孩的滾圈和女帽工的帽盒又添上了其他幾何元素。

說到這裡，不曉得你有沒有注意到媽媽後方的女子傘開到一半？或許是感覺到雨滴落下，正要把傘打開；也可能是雨勢轉小，剛把傘收起。但若從女帽工臉上閃動的光線看來，可能已是雨勢稍歇，太陽露臉了。

八卦時間來也！

我知道大家最喜歡聽八卦了。與艾琳・夏里戈（Aline Charigot, 1859-1915）結縭 25 載，夫妻感情和睦，育有三子，看似專情的雷諾瓦竟然也有風流史？！

先來稍微認識一下正宮娘娘。

艾琳約莫從 1880 年開始出現在雷諾瓦作品中，最著名者大概就是《船上的午宴》裡逗弄小狗的可愛女孩和《鄉村之舞》（P.131），以及「安格爾時期」的許多人物畫。不過要到 1890 年兩人才正式結婚，當時大兒子皮耶（Pierre Renoir, 1885-1952）都已經 5 歲了。

1883 年雷諾瓦接受畫商杜朗－呂耶（Paul Durand-Ruel）委託，繪製了三幅舞會作品。

他當時女友之一，後來的妻子艾琳就是《鄉村之舞》女主角。《鄉村之舞》也是雷諾瓦受到古典風格影響的成品，筆觸逐漸緊緻，輪廓更加明顯。

至於《雨傘》畫中那位嬌俏迷人的女帽工，即是由雷諾瓦另一個情人蘇珊・瓦拉東（Suzanne Valadon, 1865-1938）擔任模特兒，不只雷諾瓦，蘇珊也曾出現在許多畫家作品裡。

據說蘇珊貌美活潑，異性緣甚佳，除了雷諾瓦之外，與另一位畫家羅特列克（Henri de Toulouse-Lautrec, 1864-1901）的關係也很親密，男伴多到後來連兒子的親生父親是誰都無法肯定（嗯，法國人嘛～大家別太激動），只能說雷諾瓦、羅特列克都曾被列在可疑名單內。

不甘於只是花瓶角色，與藝術家來往廝混多年的蘇珊，運用觀察心得且發揮藝術天分，儘管雷諾瓦對於情人的繪畫才能頗不以為然，但蘇珊後來果真投身畫壇，連兒子莫里斯・烏特里洛

（Maurice Utrillo, 1883-1955）都成為知名畫家。

雷諾瓦另外兩幅著名畫作《城市之舞》、《布吉佛之舞》（P.137）裡頭的女子，皆為蘇珊。在《城市之舞》繪製期間，蘇珊已懷有身孕，但因為魅力太難擋，雷諾瓦還是和這位孕婦談起了一場轟轟烈烈、如膠似漆的戀愛。

同樣在 1883 年動筆，都是接受畫商杜朗－呂耶委託所畫的三幅舞會作品，卻由不同女子擔任畫中人，乍看之下似乎不足為奇，實際上流動著不尋常的氣氛……

對啦對啦，大畫家那時真的是個劈腿男。就是因為一個溫婉俏麗、善良忠誠，另一個熱情奔放、明豔逼人，你說說雷諾瓦要如何抉擇啊？（丟筆）

據說 1883 年夏天，雷諾瓦前往英吉利海峽的根西島（Guernsey）作畫時，原本有蘇珊同行，雷諾瓦以她為模特兒創作了一些作品，包含裸體畫（咦，有畫面）。本該濃情密意、公私兼得的情侶小旅行，卻在正牌女友艾琳突然告知即將來訪被打斷。為了避免情敵相見大打出手，雷諾瓦火速安排蘇珊返回巴黎，避開了一場尷尬，或許可能火爆的局面。蘇珊姐向來以火爆性格橫行蒙馬特，度假到一半突然被「請」走，當時她的熊熊怒火大概可以提供整個根西島發電了吧？嗯……從 1890 年雷諾瓦終於把艾琳娶回家來看，《鄉村之舞》畫中溫柔嫻麗更適合相夫教子的艾琳姐，終究還是贏得了畫家的心。

從放蕩女模成為女畫家，蘇珊的人生太傳奇太勵志，本書下一篇〈勵志女模畫家〉就是要專門說說她的不凡故事。

雷諾瓦以嶄新構圖手法在《雨傘》中呈現出繁華喧囂的美好年代，讓 19 世紀末巴黎男女樣貌真實又動人，同時也留下他畫風轉變的線索與時尚細節，供我們細細品味時光的縮影。有機會看到畫作本人時，記得要打右邊瞧到左邊，再從左邊看回右邊。你會感受到，這左右約莫 115 公分的距離內，凝聚了數年光陰與大量心思的「雷諾瓦之變」。

雷諾瓦 Pierre-Auguste Renoir
鄉村之舞
Dance in the Country
1883 年，油彩、畫布，180×90cm
奧賽美術館

雷諾瓦 Pierre-Auguste Renoir
城市之舞
Dance in the City
1883 年，油彩、畫布，180×90cm
奧賽美術館

▲1883 年雷諾瓦接受畫商杜朗－呂耶委託，繪製了三幅舞會作品。他當時女友之一，後來的妻子艾琳就是《鄉村之舞》女主角。《鄉村之舞》也是雷諾瓦受到古典風格影響的成品，筆觸逐漸緊緻，輪廓更加明顯。

▲畫中女子蘇珊此時才 18 歲，嬌豔張狂的魅力席捲不少巴黎男子，直到 40 多歲還是可以迷倒兒子的朋友，時年 23 歲的法國畫家安德烈·烏特爾（André Utter），蘇珊為了嫁給他拋棄第一任老公。

蘇珊・瓦拉東 Suzanne Valadon
自畫像
Self-Portrait
1898 年，油彩、畫布，40×26.7cm
休士頓美術館

勵志女模畫家
──「蒙馬特女王」蘇珊・瓦拉東

封閉的傳統藝術圈

　　一直到 19 世紀中期之前，「法國國家美術學院」（Salon de la Société Nationale des Beaux-Arts）僅有裸體男模以供畫家臨摹作畫。在新古典風潮盛行時，這些男模多半留著鬍子，好扮演宗教故事中的人物。至於難登大雅之堂的裸體女模，只能出現在私人畫室裡，直到 19 世紀中期之後，她們才能步入美術學院畫室擺好姿勢以供作畫。那個年代的女性，連作為創作必要材料都如此被歧視，何況接受古典訓練成為畫家的過程中，必須摹寫無數裸體圖像，當然也包含裸男。曾有某校藝術系學生手冊上寫明，女人與法國男人並肩一起畫裸體男女模特兒，實在是件不堪設想之事。可見當時女性在學習藝術的過程中面臨多少挑戰。

　　1868 年在巴黎左岸開設的私人美術學院「朱利安學院」（Académie Julian）終於開創

風氣之先，讓進不了官方藝術學校的外國人和女性都能在此學習藝術技能，作為官方學校的入學前準備。當然，外國男人錄取入學的機會依舊比女性大得多。朱利安學院創辦人魯道夫・朱利安（Rodolphe Julian, 1839-1907）是個熱愛繪畫的摔角選手（這算不算反差萌？），也曾被法國美術學院給拒絕，不過人家後來在 1863 年還是進入了官方沙龍展，獲得認可。朱利安美術學院的知名校友包括畫馬名家徐悲鴻，他老人家 1919 年秋天初抵巴黎時，也是先在此研習，隔年春天再進入國立高等美術學校（École nationale supérieure des Beaux-arts）就讀。

　　突破重重難關才得以理直氣壯拿起畫筆的 19 世紀末女性畫家之中，有些原來便志在繪畫，因為性別受到限制，無法從事那些男性畫家慣用的、常以裸體呈現的傳統主題，導致創作題材多半只能圍繞在個人日常生活之人物或景象，例如出身資產階級的貝絲・莫莉索（Berthe Morisot,

1841-1895）、瑪麗・卡薩特（Mary Stevenson Cassatt, 1844-1926），都是一方面畫畫，同時還得顧及自己的仕女身分。也有幾位本來是畫家的愛用女模，在畫室混久了，從畫家身上偷師學習作畫技巧，加上自己的天分和努力，便闖出了一番名堂。

女模畫家的故事如今看來依舊傳奇，尤其蘇珊・瓦拉東（Suzanne Valadon, 1865-1938）更是傳奇中的傳奇，她是史上第一位獲准進入法國國家美術學院展出的自學成功女畫家，1894 年當時展出 5 件作品，也是第一位在大型畫布上描繪男性裸體的女生，人稱「蒙馬特女王」，若以她放蕩精采的一生和過人氣勢，我更想稱她為「蒙馬特蘇珊姐」。從她《自畫像》裡的桀驁神色與藍色雙眸，就可以看出畫中人個性強烈又富有魅力，當時 33 歲的她此時蘇珊已經步入畫壇，正是風華正盛顛倒眾生之際。

傳奇出身不凡經歷

蘇珊・瓦拉東的人生可說是 19 世紀末至 20 世紀初蒙馬特（Montmartre）藝術世界的縮影。

她的勇氣和決心始終是現代女權運動表率。對許多畫家而言，她是稱職模特兒、創作謬思，也是魅力情人，周旋於眾多男子之間對她只是蛋糕一小塊。

此般浪蕩行徑或許源自天性、遭遇及環境交互影響。

身為貧困女工的私生女，自小飽受歧視欺凌自然可以想見。何況蘇珊的童年初期又剛好遇上法國經歷普法戰爭慘敗後，人民公社與政府對抗的混亂內戰時期，更讓母女倆貧困的生活雪上加霜。母親為了讓蘇珊擁有最基本的知識和技能，即使生活捉襟見肘，還是咬牙送她進入修道院接受教育；然而天性叛逆的蘇珊無法忍受修道院的封閉與嚴格，時常頂撞修女、翹課逃學，寧可在蒙馬特山丘上和小偷、乞丐、妓女廝混。據說她個子嬌小，脾氣卻相當暴烈，壓根是大搖大擺橫著走的「蒙馬特蘇珊姐」。

為了掙扎求生，蘇珊 9 歲開始就陸續從事不同工作，例如裁縫學徒、咖啡館服務生、菜販助手、馬房女工等，最後進了馬戲團當雜技演員。

新工作讓愛好刺激的她相當滿意，本以為可以一直開心享受喝采玩下去，偏偏在 15 歲那年一次空中飛人表演過程中，蘇珊不幸從鞦韆上摔下，重傷背部，從此只能告別馬戲團生活。

摔掉了飯碗，還是得想辦法活下去。蘇珊開始每天早上跟著一群女孩，在蒙馬特山腳下皮加勒廣場（Place de Pigalle）噴泉前方，等待被藝術家挑中成為模特兒。此時 16 歲的她身段已經窈窕有致，兼具女孩的清純與女人的魅力，常常被畫家們選中帶回畫室也可以想見。至於除了當模特兒之外還會做甚麼，嗯，你懂的。那些日子，蘇珊下午在畫室擔任模特兒，晚上則跟著藝術家們在蒙馬特眾多酒館裡享用苦艾酒，還有生活中不可少的調情與曖昧。很快地，17 歲那年，蘇珊成為畫家夏瓦尼斯（Pierre Puvis de Chavannes, 1824-1898）的情婦，兩人年紀相差約 40 歲。她也是夏瓦尼斯的裸體模特兒，不過這段關係只維持了六個月。

自 19 世紀初以來，蒙馬特就是巴黎藝術生活的中心，它像磁鐵一樣吸引著藝術家、音樂家和作家。各類工作室遍布蒙馬特四處，藝術家白日作畫，到了晚上，他們需要尋找喘息的機會與場所，於是隱匿在蒙馬特起伏蜿蜒巷弄裡的酒吧、咖啡館和舞廳，或歌舞熱鬧紅磨坊（Moulin Rouge）都成為藝術家夜晚狂飲苦艾酒，刺激感官，捕捉幻覺與靈感之去處。

與夏瓦尼斯分手後，回到蒙馬特的蘇珊又恢復白日模特兒，夜晚笙歌的生活型態，並與西班牙來的學生米蓋爾・烏特里洛（Miguel Utrillo）相戀；除此之外，她的性伴侶族繁不及備載，以致 1883 年初懷孕時，無法確認孩子的父親到底是哪個傢伙。對於大家猜測的一長串可疑人選名單，蘇珊也不慍不惱，總是氣定神閒地微笑，以「可能是」或「我希望是」作為回應。男孩出生後被命名為莫里斯・烏特里洛（Maurice Utrillo, 1883-1955），之所以取名莫里斯，是因為當時蘇珊一長串情人花名冊裡尚未有人名叫莫里斯。

與雷諾瓦相遇

就在還懷著小莫里斯的時候，蘇珊認識了來自利摩日（Limoges）的印象派畫家雷諾瓦

（Pierre-Auguste Renoir, 1841-1919）， 當時雷諾瓦已歷經北非與歐洲之旅，正處於創作轉型期。儘管雷諾瓦此時名氣漸響，畫作銷售也有點成績，經濟不再窘迫，但他仍選擇住在房租便宜的蒙馬特。這一相遇，42 歲的雷諾瓦深受 18 歲的狂野青春所吸引，兩人迅速打得火熱。他們就是一對熱戀中的情侶，會依偎著在蒙馬特街道上隨興散步，星期日在煎餅磨坊（Moulin de la Gatte）瘋狂跳舞，也會去巴黎近郊的阿壤特依（Argenteuil，莫內 1871 ～ 78 年曾居於此處）和夏杜島（Chatou，《船上的午宴》繪製地）度假野餐。而且雷諾瓦不只模樣帥氣還擁有一副好嗓子，要是不畫畫，或許會成為出色的男中音，可想而知，這項才藝肯定在約會時也逗得蘇珊很開心。

但此時雷諾瓦除了蘇珊，尚與另一位純樸真誠的鄉下姑娘艾琳・夏里戈（Aline Charigot, 1859-1915）來往密切，《船上的午宴》裡，逗弄小狗的俏麗女孩就是艾琳。簡單來說，雷諾瓦就是個劈腿男。

1882 年，雷諾瓦接受畫商杜朗－呂耶（Paul Durand-Ruel, 1831-1922）委託，於隔年動筆繪製三幅舞會作品：《鄉村之舞》（P.131）、《城市之舞》、《布吉佛之舞》。除了《鄉村之舞》的女主角是艾琳之外，另外兩幅畫中女子都是蘇珊，由此判斷，雷諾瓦當時可能真的被蘇珊的狂浪野性迷得神魂顛倒，即便人家當時是個孕婦。

《城市之舞》的場景位於巴黎高級舞廳，儘管畫中描繪一對伴侶正在跳舞，但重點在於女士，男士身影大半被遮蓋。雷諾瓦筆下的蘇珊身著兩件式白色絲綢舞蹈禮服，露出優美頸項、細膩背部和臂膀。男女雙方都戴著白色手套，用以突顯舞會的正式，並確保男士裸露的手部不會觸及女士細膩的肌膚。

至於《布吉佛之舞》的描繪，若就蘇珊看法的話，她覺得雷諾瓦是滿含愛意地將她置於畫面中。不過從《布吉佛之舞》看來，男女主角皆褪去手套，比起手部輕柔交握的《城市之舞》，此處男士左手緊緊握住女生的手，以「霸道總裁」的方式將女生拉進自己懷裡，看來似乎緊張不安。男士望向女士，蘇珊的紅帽吸引觀者視線之餘，也讓人發現她的眼神避開了男主角。細看的

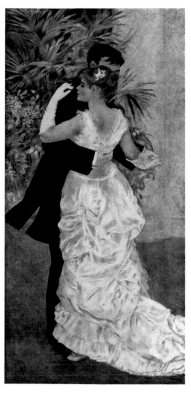

◀男士模特兒應該是雷諾瓦的好友——作家保羅・拉赫特（Paul Lhôte），這位保羅大哥也曾出現在《船上的午宴》之中。

雷諾瓦 Pierre-Auguste Renoir
城市之舞
Dance in the City
1883 年，油彩、畫布，180×90cm
奧賽美術館

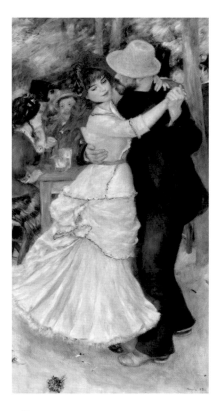

▶《布吉佛之舞》如今可說是波士頓美術館鎮館之寶之一。來到波士頓，吃過龍蝦堡，喝過一杯夏多內，去美術館消耗熱量正好。

雷諾瓦 Pierre-Auguste Renoir
布吉佛之舞
Dance at Bougival
1883 年，油彩、畫布，181.9×98.1cm
波士頓美術館

話，好像沒那麼輕鬆甜美，敢情事有蹊蹺？

　　比較這三幅舞會畫作，會發現以蘇珊為主角的《城市之舞》、《布吉佛之舞》中，女士都沒有望向男士，也不像《鄉村之舞》的艾琳姐那般洋溢著笑容，但蘇珊確實五官較為精緻姣好。或許是艾琳圓潤的臉龐更適合鄉村氛圍？也或許如傳聞所言，為了安撫艾琳，雷諾瓦只好讓她進入

《鄉村之舞》畫中？雖然腳踏兩條船左右逢源有時頗為享受，不過想來雷諾瓦肯定也有因此苦惱的時候吧。

　　蘇珊與雷諾瓦的愛侶關係並不長久，中間還曾發生過尷尬的「根西島事件」（詳見前篇P.130），直接影響他們的關係。雷諾瓦最終還是選擇宜家宜室的艾琳姐作為伴侶，但分手後蘇

珊依舊持續為雷諾瓦擔任模特兒。

藝術之路的起始點

　　想當初 18 歲的蘇珊即使懷著身孕，照樣和雷諾瓦激情狂熱、難分難捨，這位印象派代表畫家對其創作之路肯定有些影響，但卻是另一種說來很妙的形式，我猜和大家想像很不同。事實上因為擔任模特兒，跟著眾畫家在畫室裡廝混了幾年下來，蘇珊的藝術之眼也逐漸拓展。她私底下吸收畫家們的創作技巧與理論，練習素描塗鴉，雷諾瓦肯定看過這些作品，多少也會給些評論，不過卻不是那麼正面。難怪會分手。

　　雷諾瓦對於蘇珊早期嘗試畫下的素描畫作其實頗不以為然，這種態度或許也顯現於他繪製艾琳時的偏愛上，看看艾琳在《鄉村之舞》的笑容多幸福可愛。但你要知道，從小歷經世間炎涼的「蒙馬特蘇珊姐」可沒那麼容易被打倒，她一向愈挫愈勇、不屈不撓，雷諾瓦愈是瞧不起她，愈是激發她想要在藝壇闖蕩的決心。

　　蘇珊的畫家路上還有另外兩位貴人，一位是情人羅特列克（Henri de Toulouse-Lautrec, 1864-1901），另一位則是印象派龜毛大師竇加（Edgar Degas, 1834-1917）。竇加是出了名的難搞難相處，說起來蘇珊能親近大師並獲得指點，還要感謝羅特列克居中牽線，竇加與羅特列克之間也有亦師亦友之誼。

　　出身顯赫的羅特列克因為家族近親通婚導致罹患遺傳性疾病，加上接連意外事故，使得身材異常矮小，據說身高約莫只有 150 幾公分，嬌小的蘇珊站在羅特列克身邊自然不至於太突兀。唯一差別在於男生有著大鼻子、油膩皮膚和滿面鬍渣，而女生卻有著精緻迷人的臉蛋。

　　老羅對於蘇珊的欣賞毫無保留，無論是她的幽默譏諷、藝術天分或是誘人肉體。他從一開始就會購入蘇珊作品，還會把這些素描和版畫掛在牆上博得來客欣賞與讚美。而且不只對蘇珊的創作提出建議，生來養尊處優、嘗盡富貴的貴公子老羅也協助蘇珊打理日常事務，比如教她打扮、陪她逛街。另外蘇珊其實原來教名為瑪莉（Marie-Clémentine），也是羅特列克建議她改成蘇珊這個響亮又好記的「藝名」。

▶羅特列克以蘇珊為模特兒的作品。這對情侶常一起作畫，通常是素描習作。羅特列克為蘇珊畫下好幾幅作品，但自己卻未曾成為蘇珊畫中人。畫中蘇珊眉頭深鎖，撐著下巴，桌面上只有一只酒杯和半瓶酒，很明顯是一個人臭著臉喝酒。蘇珊通常在結束一整天的畫畫工作後，會在蒙馬特山丘上找間酒館喝個不停，作為消遣活動，順便尋找創作靈感。她這種波西米亞式的創作生活，被羅特列克收入筆下，另外羅特列克有許多描繪女性飲酒的作品，也反映出當時日益嚴重的社會問題。

羅特列克 Henri de Toulouse-Lautrec
宿醉
The Hangover
1887-89 年，油彩、畫布，47×55.3cm
哈佛藝術博物館／福格博物館（Harvard Art Museums/Fogg Museum）
Photo ©President and Fellows of Harvard College, 1951.63

你看看，同樣都是情人，雷諾瓦和羅特列克對於畫家蘇珊的態度差距有多大？！

在羅特列克的堅持與聯絡下，蘇珊於 1887 年帶著自己的一疊素描作品前往拜見大師竇加。雖說筆觸樸拙未加精煉，但竇加已能從中見到優雅與長處，兩人之間綿長真摯的情誼就此展開。說到這裡，可別誤會竇加也垂涎蘇珊的美貌。人家向來不近女色，這回面對風情萬種蒙馬特女王，照樣正氣凜然，坐懷不亂。

他們每次會面時，蘇珊總會帶上最新作品讓竇加評點指導一番，然後再將蒙馬特最新八卦各類消息向已經視力受損，甚少外出的竇加報告。在竇加指點下，蘇珊在 1894 年終於成為第一位獲准在法國國家美術學院展出作品的自學女畫家。1895 年第一次舉行版畫個展時，也是由竇加出面監督當時巴黎最重要的畫商之一——昂布瓦茲・沃拉（Ambroise Vollard）妥善執行。

因此羅特列克和竇加，都是蘇珊創作路上不

可或缺、至關重要的貴人。雖說竇加晚年脾氣愈發暴燥，性格也更加孤僻，因此得罪一些人、失去不少朋友，然而同樣潑辣沒在怕的蘇珊卻將竇加大師的易怒性格視為其獨特魅力，彼此相安無事相處愉快，也真算得上是一段奇妙的緣分。

畫家蘇珊姐

成為畫家之後的蘇珊感情生活依舊精采，曾經周旋於富裕青年銀行家穆西（Paul Mousis）和年輕音樂家薩蒂（Erik Satie, 1866-1925）之間，三人甚至曾經一起約會。幾番波折輾轉，蘇珊還是在 1896 年嫁給了穆西，而薩蒂早已黯然離去。

只是一輩子只談過這麼一次戀愛的純情怪咖男薩蒂，頭一回就遇上像蘇珊這樣的狠角色，被傷得徹徹底底再也無法翻身，甚至譜出一首長度離奇的《氣惱》（Vexations）。這是一首即使花上一整天 24 小時，卻還是彈奏不完，長到天邊去的鋼琴曲目，薩蒂大概想把心中苦悶惱恨通通塞進音符裡，愈寫愈氣愈停不了手，當真成為「長恨歌」了。

在穆西的財力資助下，蘇珊逐漸脫離蒙馬特的放浪聲色，只在那兒保留畫室，搬遷至鄉間蒙馬尼（Montmagny），過上平靜創作的日子。豈料好景不常，也才過了幾年安穩日子，到了 1908 年，蘇珊逐漸對這種資產階級的日常生活開始感到厭倦。為了挽回蘇珊，穆西只好搬回蒙馬特，只是為時已晚，蘇珊已經遇上她的下一任愛人，也是兒子莫里斯的好友，年約 23 歲的俊帥畫家烏特爾（André Utter, 1886-1948）。即便女方大上男方 21 歲，兩人依舊濃情密意無所畏懼。同樣身為畫家，烏特爾建議蘇珊放棄素描，主攻油畫。可憐的穆西，果真就這樣被蘇珊給拋棄了。

從 1912 年到 1926 年，蘇珊、烏特爾，連同兒子莫里斯就住在蒙馬特的科托街 12 號（12 rue Cortot）。說來也巧，雷諾瓦 1875 年為了繪製《煎餅磨坊的舞會》時，曾經在同一間房子租下二樓的兩個房間和底層馬廄，充當工作室、臥室和倉庫，後續也有許多藝術家住在此處，因此這地方如今已經成為「蒙馬特博物館」（Musée de Montmartre）。蘇珊的家與著名的「狡兔酒館」（Lapin Agile）之間只隔一條街，那些熱鬧

蘇珊．瓦拉東 Suzanne Valadon
與家人的自畫像
Self Portrait with Family
1912 年，油彩、畫布，97×73cm
龐畢度藝術中心

◀蘇珊將兒子莫里斯、情人烏特爾、母親和
自己都畫入畫面中。莫里斯是最前方用手撐
頭如典型沉思者那位。蘇珊在畫面中間，右
手放在胸部上，意謂女性藝術家由愛出發而
創作。左側男子則是小情人與未來的丈夫烏
特爾。
女大男小的組合現代並不少見，但在百多年
前如蘇珊和烏特爾這般組合卻很稀有。這幅
群像畫有別於傳統家庭肖像畫組合，蘇珊想
要表明愛情的結合有各種形式，家庭成員的
組合無法預料，如同她自己的狀況。你看，
觀念是不是很前衛？蘇珊做到了許多甚至是
現代女性也不見得做得到的事。

人群和歡騰歌舞表演，都成為蘇珊和畫家兒子方
便取得的創作材料。

隨著 1914 年一次世界大戰爆發，小丈夫烏
特爾只好在 1915 年從軍報國，出發前他與蘇珊
結婚，以確保蘇珊可以拿到軍方津貼。然而美人
最怕遲暮，歲月最是無情，此時蘇珊已經 50 歲，
烏特爾才 29 歲，即使蘇珊時常竄改自己的出生
資料，也改變不了年華老去，難以吸引年輕愛人
的殘酷事實。這對於向來自負美貌的她，或許是
人生最大挫折。

但是蘇珊的繪畫事業從一戰期間到戰後逐
漸出現起色，包括小丈夫烏特爾和兒子莫里斯也
是，這一家三口慢慢在畫壇聲譽和畫作銷售上獲
得成果。1921 年，烏特爾幫蘇珊和莫里斯策畫
一次成功聯展後，母子倆身價隨之上漲。1923
年夏天，伯恩海姆畫廊（Gallerie Bernheim-
Jeune）向母子倆提出一份條件優渥的合同，
等同從此翻身中樂透那種。收入暴增之後，他
們甚至在里昂北邊索恩河畔買下一座城堡（Le
Chateau de St Bernard）。

不過就像許多暴發戶的故事一樣，財富雖然大大紓解了這個家庭的困境，擁有城堡可以邀請巴黎朋友來開派對，或者霸氣地拿魚子醬餵貓，但依舊無法讓所有缺陷圓滿，也不能解決根本問題。蘇珊無法抵擋歲月的摧殘暗自神傷；烏特爾開始外遇，在暖玉溫香中尋求慰藉並酗酒；莫里斯的精神疾病和酗酒問題照樣無法治癒。三人的精神狀態都是煎熬痛苦著。再說伯恩海姆畫廊只購入母子倆作品，這麼一來，堂堂畫家烏特爾只能淪為經紀人。頑強的蘇珊只好把心力重新投入繪畫，創作主題由裸體畫轉向花卉靜物畫。此時莫里斯的作品已賣出高價，甚至是蘇珊的數倍之多，對此，身為母親當然感到高興。蘇珊與烏特爾最後還是在 1934 年仳離。

創作特色

蘇珊的創作題材多是自古代大師的傳統主題衍生而來，如浴女、斜躺的裸女和和室內景物等。早期偏愛的寫實女性裸體畫，是女畫家非常規選擇，從這點也看出她的叛逆。她的自畫像、風景畫和肖像畫風格都有別學院傳統。不同於來自資產階級的另外兩位女畫家貝絲‧莫莉索和瑪麗‧卡薩特，描繪對象都在自己的小圈圈內，蘇珊則偏好自勞工階級取材，這點與其個人經歷和背景有所關聯。不管是裸女或裸體自畫像，蘇珊通常以中性甚至故意用非理想美的方式表現，好避免男性藝術家傳統上在裸體畫中強調性和美的特質。

乍看蘇珊作品，與當時風行的後印象派、野獸派和象徵主義相似之處，在於都已跳脫古典學院傳統強調立體陰影，轉向簡略細節與平面化的表現方式，也同樣使用鮮麗飽滿色彩，但效果卻各有表述，蘊含女性藝術家獨有的精練優雅。同時蘇珊特殊的筆觸和用色就像她的張揚性格，開放且大膽，並且具有顯明勾勒線條，似乎是要將對藝術的熱愛狠狠嵌進畫布裡。

晚年成就

60 歲那年，蘇珊得了糖尿病與尿毒症，隨著莫里斯終於結婚，母子間的距離也愈來愈遙遠，晚年的蘇珊失去丈夫、兒子、健康和美貌，只有一位年輕畫家加齊（Gazi）陪伴和照顧，傾聽她回想那些年在蒙馬特的輕狂往事。1937 年，

蘇珊・瓦拉東 Suzanne Valadon
藍色房間
The Blue Room
1923 年，油彩、畫布，90×116cm
龐畢度藝術中心

◀《藍色房間》是蘇珊最著名作品之一，算是幅自畫像。她把自己畫成一個兼具性感美貌與智慧的女性藝術家。鮭魚粉背心融合膚色，看似裸體，但偏不是。她嘴裡叼著菸，姿勢隨意，卻又展現空間主控權。從畫中可以看出憑藉美貌、肉體和藝術天分在畫壇崛起的蘇珊此刻多麼自在又多有自信。
蘇珊精準掌握色彩和形式的交互作用，例如印花與線條的並置，是否也讓你聯想起馬諦斯？但又更優雅。背景床單的筆觸鬆散，已然抽象化，也成為後輩之先驅。

蘇珊受邀參加在巴黎小皇宮（Petit Palais）舉辦的女性畫家聯展。從無法進入正規藝術學院到可以舉辦畫展，事隔 40 年，女性的畫家之路相對已經容易許多。

晚年孤獨的蘇珊，依舊創作不輟，也可說是僅餘繪畫相伴。1938 年 4 月某一天，73 歲的蘇珊正在畫架前繪製花卉靜物畫時，突如其來的中風擊倒了她，砰然巨響驚動了鄰居，隨即將她送往醫院，可惜仍不治身亡。這位頑強抵抗命運的女畫家最終以如此風馳電掣、乾脆俐落的方式走完一生，她的前夫烏特爾也來參加了葬禮，即使激情不再，面對曾經魂牽夢縈的狂熱摯愛，肯定也是百感交集。

蘇珊的作品如今被收藏在許多美術館裡，例如巴黎龐畢度藝術中心、芝加哥藝術學院和紐約現代藝術博物館等，可見不服輸的蘇珊最後還是憑自己的能耐，證明前男友雷諾瓦看走了眼。

這樣一個命運起伏跌宕、特立獨行的女畫家，人生故事相當精采，她堅定的意志被深深融入蒙馬特的歷史中，也標誌了現代藝術史上專屬的一頁，你說怎能不好好認識她？

點描繽紛星期日
——秀拉

大碗島的星期日
A Sunday on La Grande Jatte
1884-86 年，畫布、油彩，207.5×308.1cm
芝加哥藝術學院
©Art Institute of Chicago

印象派的終點

從離經叛道、乏人問津，被認為技法不夠成熟又缺乏藝術價值，到逐漸改變社會審美標準，逐漸成為市場主流，印象主義終於嶄露頭角，1886 年 5 月 15 日於巴黎第九區拉斐特街 1 號（1 Rue Laffitte），現在的法國巴黎銀行處（BNP Paribas）迎來第 8 次，也是最後一次聯合畫展。

距離上回印象派聯展，已經過了 4 年。

當時第 7 次印象派畫展舉辦時，雷諾瓦（Pierre-Auguste Renoir, 1841-1919）是在不甘不願的情況下，被經紀人杜朗－呂耶（Paul Durand-Ruel, 1831-1922）提交 7 件作品，卻憑藉《船上的午宴》（*The Luncheon of the Boating Party*, 1880-1881）大出風頭，宣告印象主義的勝利；那一年莫內（Claude Monet, 1840-1926）也返回參展，然而竇加（Edgar Degas, 1834-1917）、卡莎特（Mary Stevenson Cassatt, 1844-1926）卻退出展覽。由此也可見到印象主義從 1874 年誕生後，由於每個藝術家朝向不同技法方向發展，各有創作理念和想法，彼此相距已經愈形遙遠。

到了第 8 次展覽時，印象派畫家重要的金主畫商杜朗－呂耶一來自己已經破產，二來又忙著籌畫將莫內等印象派眾人的作品送進紐約，因此根本無暇顧及；再者莫內、雷諾瓦、卡耶博特（Gustave Caillebotte, 1848-1894）和希斯利（Alfred Sisley, 1839-1899）也跟著退出，看起來最後一次展覽的光芒似乎更加黯淡？

幸虧還有好好先生畢沙羅（Camille Pissarro, 1830-1903）坐鎮。

話說畢沙羅被暱稱為「印象派老爹」可不是叫著好玩，隨便講講而已。人家不但脾氣溫和，堅守印象理念，從頭到尾 8 次畫展都沒缺席，向來提攜後進，就連個性機車討人厭的高更（Paul Gauguin, 1848-1903）都是在他庇佑之下才能加入印象派畫展，並且因為老爹引薦而開拓人脈、結識收藏家；雖然後來因為高更太自私又太鑽營，老爹終究還是受不了。

老爹的慷慨與熱情，讓他很容易便與 1880 年代的新進畫家相知相熟，同時拉拔小朋友們一同加入印象派聯展。

由畢沙羅鼎力支持的印象派最後一次畫展上有什麼新鮮事？事實上，還真的有，並且引起極大轟動。

年僅 27 歲的年輕畫家——喬治‧秀拉（Georges Seurat, 1859-1891）的作品《大碗島的星期日》，以系統性的構圖和科學性的色彩運用，顛覆了印象派追尋外光（en plein air）的直覺性與即興感。就是他，讓印象派最後一次畫展

成為全城話題。

描繪巴黎人在塞納河畔大碗島（La Grande Jatte）的假日休閒生活，《大碗島的星期日》儘管呈現印象主義慣用的明亮色調和當代生活主題，然而既不外光也不瞬間，反而如雕像般凝結靜止。與快速筆觸捕捉瞬間動作和光影變化的印象派不同，他的作品總是需要大量素描與草圖，經過精心計算和琢磨之後才能成形。在秀拉的筆下，物體細節雖被簡化，輪廓顯得風格化，但看來卻是如此生動又閃閃發光。最特別之處在於，整個畫面是由無數細小色點所構成。換個更現代的說法，就像如今的相片一樣，這些色點就是所謂的畫素，只是必須由秀拉一點一滴親筆堆砌才能構成畫面。

按照長約 2 公尺、高約 3 公尺如此巨幅的尺寸看來，要用細密色點填滿巨幅畫面，需要耗費多大精力？！秀拉為何要給自己找麻煩？難不成是吃飽撐著沒事做？要不然就是這傢伙太認真也非常龜毛？

其實人家早已徹底研究最新的光學方法和扎實的色彩理論，透過精細分析與安排，精確地處理了色彩、形式和光線的問題。秀拉獨創的技法被稱為「點描主義」（Pointillism）或是「分色主義」（Divisionism）。說得具體一些，運用精確顏料色點作畫的方式是「點描主義」；藉由每個單獨的筆觸區分顏色，則稱為「分色主義」。雖然比起「點描」，秀拉自己更偏向「分色」，畢竟印象派也是運用破碎筆觸作畫，然而相較於印象派「雙手畫雙眼」的直覺性和經驗性，秀拉的「分色主義」則是完全科學和絕對理性。

畢沙羅老爹 1885 年遇見秀拉時，秀拉已經一頭栽入這種以科學分析為基礎的畫法，之後大約有 3 年時間，畢沙羅也跟著泡在點點世界裡。願意採用年輕人的方法創作、研究，老爹的心胸果真開闊啊！

科學理性新印象主義

但是為何要如此麻煩？一筆刷過去不就解決了嗎？這個創新手法都要歸因於秀拉掌握了視覺呈現的原理。

秀拉筆下這些密密麻麻、緊緊相連的色點，彼此都是色環上的對比色，互相輝映也強化彩度，又保持微妙間距絕不重疊，再加上白色底色映襯之後，使得顏色更加純淨，顯色度也更高。

當我們看向這些色點時，大腦會自動混色，產生的效果比起畫家在調色盤或畫布上混合來得明亮生動。同時在白色底色上，色點周遭會散發出光暈並反射光線，這樣一連串的光學＋色彩學＋視覺＋大腦聯合運作的結果就是：晶瑩閃爍，看不到明顯光線射入，卻又閃閃發光，美得不可思議的畫面。

不得了，原本以為印象主義已經夠前衛，想不到一個初出茅廬的小夥子竟然又玩出新花樣！

因為形式太新穎，終於讓科學的光輝灌注了藝術的窄門，藝評家費利克斯・費奈（Félix Fénéon, 1861-1944）想出「新印象主義」（Neo-Impressionism）這個字眼，用來標誌傳統印象主義朝向嶄新印象主義的轉折點，這，也是點描主義的起點。這一回，「新印象主義」的稱號總算不是因為貶抑而生，反倒來自費奈

個人對於此創新藝術手法的推崇，他後來也成為秀拉、席涅克（Paul Signac, 1863-1935）、波納爾（Pierre Bonnard, 1867-1947）和馬諦斯（Henri Matisse, 1869-1954）等前衛藝術家的支持者。

秀拉有何能耐？能夠看到印象派過於即興和隨興，結構又不夠穩定的問題，並自我鑽研出解決之道，他究竟憑什麼？

分色主義的誕生

與印象主義的兩位大老——馬奈（Édouard Manet, 1832-1883）、竇加的出身背景類似，秀拉也是道地的巴黎公子哥，出身資產階級，都從古典教育基礎走向改革叛逆的道路。秀拉的父親來自香檳地區，曾是法律官員，因為投資致富，不過多數時間都與在巴黎的妻兒分開，獨自待在勒尼西（Le Raincy）。秀拉的母親則是標準巴黎淑女。秀拉上有一兄一姊，他是三個孩子中的老么。可惜秀拉不是在香檳區長大，要不然就可以把香檳當開水喝了？

喬治・秀拉 Georges Seurat
《阿尼埃爾浴場》草圖
Final Study for "Bathers at Asnières"
1883 年，木板、油彩，15.8×25.1cm
芝加哥藝術學院
©Art Institute of Chicago

◀秀拉第一件大型作品──《阿尼埃爾浴場》的草圖。
最終成品藏於英國國家美術館。

　　大概在 16 歲那年，秀拉開始了他的藝術課程，但並非從繪畫而是以雕塑入門，他的老師是雕塑家──賈斯汀・萊奎恩（Justin Lequiene, 1796-1881）。少時雕塑訓練的基礎，或許也可以解釋秀拉畫中那些人物端凝的塑像感，何況他自己也說過，他想要創造的是如古希臘帕德嫩神廟雕像，或是古埃及雕刻與文藝復興濕壁畫那般的永恆、和諧風格。3 年後，1878 年秀拉正式進入法國美術學院（Écoledes Beaux-Arts）就讀，拜入新古典大師安格爾（Jean Auguste Dominique Ingres, 1780-1867）徒弟亨利・雷曼（Henri Lehmann, 1814-1882）的門下。這樣算起來，秀拉與竇加一樣是安格爾的徒孫。

　　在學院裡，秀拉接受正統古典藝術教育，他練習肖像畫和裸體畫，講究暗色調中的漸進層次感，無視於外頭印象主義掀起的改革聲浪，日子看起來就和一般美術學院的乖乖牌學生沒兩樣。

　　不過好學的秀拉卻在學校圖書館讀到幾本具有前瞻性的藝術論著，啟發了他結合藝術知識和科學基礎的強烈興趣，從而形成獨特創作風格。後來化學家謝弗勒爾（Michel-Eugène Chevreul, 1786-1889）所著《同時性對比色則》（*The Laws of Contrast of Colour for more information*, 1839）中，討論色彩的同時對比（simultaneous contrast）概念和光色環理論，都引導秀拉研究了三原色：紅色、黃色和藍色，及其互補色交互作用可以達到的效果。還有，善於讓色彩奔放於畫布上、不在調色盤裡混色的浪漫主義大師德拉克洛瓦（Eugène Delacroix, 1798-1863）也是秀拉取經的對象。

　　這般用功好學，最終讓秀拉的藝術天分找到了出路，從此直衝向前，造就現代藝術史上極為重要的一頁。你看，所以多讀書充實自己是不是很重要？

喬治・秀拉 Georges Seurat
馬戲團雜耍秀
Circus Sideshow
1887-88 年，畫布、油彩，99.7×149.9 cm
大都會藝術博物館
©The Metropolitan Museum of Art

藝術學院生涯僅一年後，秀拉離開巴黎前往布雷斯特（Brest）服兵役，在那裡他也沒閒著，他畫了這個布列塔尼地區臨海城市的沙灘、大海與點點船隻。又是一年後，秀拉回到巴黎，繼續接受雷曼指導，但是當他在羅浮宮見到米勒（Jean-Baptiste Millet, 1814-1875）的作品時，那溫暖又平實的風格深深觸動了他，這時候，他離古典之路已經愈來愈遠了。1883 年，秀拉首次以肖像畫進入官方沙龍，證明他的技巧已經發展到成熟階段。

然而「只是」進了沙龍，怎麼可能就此滿足？隨著對於光學和色彩論研究逐漸加深，秀拉摸索出技法特色，以實踐自己的藝術理論。他首先畫了《阿尼埃爾浴場》，這是他第一件大型作品，尺寸和《大碗島的星期日》差不多。

《阿尼埃爾浴場》畫面中細節都已被省略，我們看到的是飽滿搶眼的色塊，尤其在許多白色物體：帆船、建築物、草地上的衣服襯托下，使得相鄰的其他色彩更為鮮豔。此時點描法尚未出現，不過讓對比色調互相烘托，再以白色加強效果，還有河面上小區域和河中男孩的紅帽子上都出現色點，已經可以看到接下來點描主義和分色主義的雛形。

手法如此大膽，細節都不見了，又缺乏立體感和漸進層次，自然會被官方沙龍給拒於門外。但是秀拉也沒在怕，轉頭就聯合幾位前衛藝術家朋友一同成立了「獨立藝術家沙龍」（Salon des Indépendants），這裡不設立無謂獎項，也沒有評選委員會制度，以表達對官方僵化標準的反抗。當然，《阿尼埃爾浴場》馬上就可以在獨立藝術家沙龍展出了。也是在這段期間，秀拉與點描派另一位大將席涅克相遇，兩人一拍即合，共同發展點描主義，秀拉並開始研究線條方向如

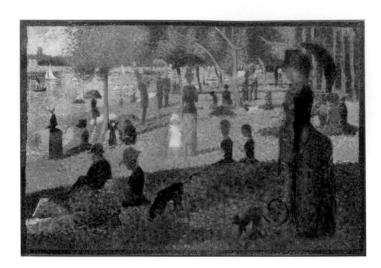

喬治‧秀拉 Georges Seurat
《大碗島的星期日》草圖
Study for "A Sunday on La Grande Jatte"
1884 年，畫布、油彩，70.5×104.1cm
大都會藝術博物館
©The Metropolitan Museum of Art

◀《大碗島的星期日》油畫草圖。《大碗島的星期日》
標示著「點描主義」和「分色主義」的起點，比起「點
描」，秀拉更偏愛以「分色」形容的他色彩方法。從
草圖中已經可看到他在如壁畫般靜止的河岸公園場景
中，使用對比鮮明的顏料和細小的斑點筆觸，讓彼此
緊密排列構成畫面。

何影響觀者的感受，並應用在《康康舞》（*Le Chahut*, 1889-90）和《馬戲團》（*The Circus*, 1890-91）。

　　稍微比《阿尼埃爾浴場》晚一些時間，秀拉的色彩理論又有了新發現，原來色彩分割得愈是精密，排列於畫布上便能更燦爛鮮麗。為了實踐這一個新構想，秀拉這一回同樣需要大大的畫面讓色點可以盡情發揮。

　　點描派最精采的大作《大碗島的星期日》即將誕生。

以科學照耀藝術

　　從 1884 年春夏之交開始，秀拉便著手進行草圖繪製和研究。以他嚴謹求精、絕不妥協的態度，《大碗島的星期日》光是繪製時間，前前後後就長達兩年，更為此製作一系列素描和草圖。他先在大碗島畫下 60 張素描和油畫草圖，再回到畫室進行組合後得到最佳成果。大碗島是秀拉早年常和朋友搭船來玩耍的地方，這個塞納河畔公園與當時許多印象派畫家自生活周遭取材一樣，也成為他創作的場景。

　　秀拉先是畫布塗上白色底色之後，才逐步分區進行細節繪製。因為對於視覺和光學實驗的興趣，據說秀拉每次工作時都得半瞇著眼睛，仔細觀察光影和色彩之間的對比、反射作用，把顏色依照色環細分，再緊密排列成一個區域。換句話說，由於有數學運算的基礎，下筆之前，在畫架一旁的黑板上精密計算過後，秀拉便能透過各種

色點各自比例，事先得知接下來在畫布上所呈現的結果。《大碗島的星期日》也是如此，哪種顏色要放在哪個位置，要放多少或多大畫面，都得審慎安排精準計算，絕非隨心所欲天外飛來。

若是相較於傳達真實情景的自然主義，秀拉的興趣主要在於色彩的和諧和視覺效果。

《大碗島的星期日》中充滿了來此度過假日的巴黎人，大約有 50 位，另外還有人們帶來的寵物——狗和猴子，以及塞納河上的船隻與樹木。

公園突然出現猴子似乎有點違和？然而這類捲尾猴在 19 世紀末的巴黎卻是時髦的寵物。法語「雌猴」的單字「singesse」在俚語中意指妓女，因此右方正在遛猴子的盛裝女子或許就是妓女，而一旁戴著紳士高帽者，正是她的恩客。

從好幾位女子側面輪廓，都可以看出她們穿著當時最流行的臀墊（bustle），例如遛猴子的女子、左側站在河邊，以及畫面中間坐著的女子們。講究穿著的型男公子哥秀拉，想必也很有時尚品味，何況傑出的畫家觀察力肯定非常敏銳。

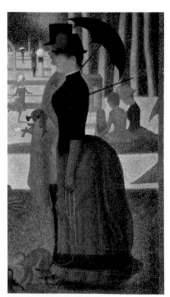

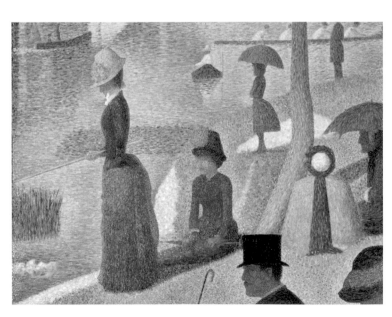

©Art Institute of Chicago

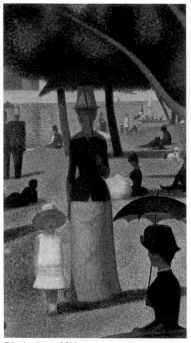

©Art Institute of Chicago

除了反映當代服裝趨勢，秀拉早年的古典訓練，也讓他賦予這些形象明顯的雕塑感，並重複出現在在畫面中，形成一種韻律感。

畫面中央有對穿著講究的母女，不像其他人都以側面輪廓現身，她們則是正面朝向觀眾。小女孩的白色裙裝和媽媽的粉色系衣服都與綠色草地形成強烈對比。最具有動感的人物大概是在大樹右前方，穿著橘色衣服的小女孩。

遠方小船上依稀可見法國國旗，秀拉藉此傳達愛國心意。

這些細小色點有多麼神奇？

近看的話，會發現陽光明媚的草地上，綠色點旁有黃色和橘色點跳躍，陰影區域則有藍色和粉紅色點交織在一起。每個色塊的邊緣色點稍有變化，例如草地上受到陽光照射和陰影接壤的地方。但是光有畫面裡的色點還不夠，為了使畫作的欣賞體驗更加深刻且生動，秀拉使用對比色點包圍畫布，最外層再採用純白木框，形成「雙畫框＋雙對照」的加乘效應。

你看是不是機關算盡、超有心機？

秀拉的新印象主義根基於科學與光學研究，主張純粹的色彩經由觀者眼睛自動結合後，會產生更鮮豔耀眼的結果，並在畫布上產生閃爍微光；若是先在調色盤上調配混合，反而黯淡失色。根據點描派最有力的宣傳者——席涅克的說法：「分離的元素會重新組合成燦爛的彩色光芒」（The separated elements will be reconstituted into brilliantly colored lights.），便清楚說明。

如此一絲不苟、別出心裁又有實驗精神的色彩應用方法，雖只從 1886 年延續到 1906 年，在熱鬧紛呈的世紀末巴黎前衛藝術圈當然會造成迴響，吸引追隨者。

點描主義魅力

例如 1886 年來到巴黎的梵谷（Vincent van Gogh, 1853-1890），應該曾參觀過印象派最後一次展覽（門票才 1 塊法郎，不至於太為難他），當下梵谷就見到了那次展覽的標誌性作品《大碗島的星期日》。在此之前，除了浮世繪，他的色彩歷練還停留在荷蘭大師的古典暗色調，《大碗島的星期日》既繽紛多彩又理性科學，肯定給他

帶來很大的衝擊。梵谷先是和富家子席涅克成為好友，1887 年 4 月到 5 月期間，兩人常相伴於阿涅勒（Asnières）的塞納河邊寫生。接著自己也發展出獨特的點彩風格，可以說是他巴黎時期特色之一，再延續到南法時期加以轉化。

1888 年 2 月離開巴黎前往南法的前一刻，在弟弟西奧陪同下，梵谷拜訪了秀拉的工作室，這是兩人唯一的會面。這回拜訪，讓梵谷對秀拉佩服不已，直說帶給他「色彩的新鮮啟示」（fresh revelation of color）。想必對他之後在南法發展出用色鮮豔的個人風格多少推了一把。還有，另一位現代藝術大師馬諦斯（Henri Matisse, 1869-1954）以野獸派把巴黎攪得天翻地覆的前一年夏天，曾與點描派門人席涅克和克羅斯（Henri-Edmond Cross, 1856-1910）在蔚藍海岸聖特羅佩茲（Saint-Tropez）曬日光浴兼畫畫，進而創作出點描風格的《奢華、寧靜和享受》（Luxe, Calme et Volupté, 1904）。

因為秀拉「分色主義」的純色理念，加上非洲藝術的原始元素之後，1905 年，野獸派華麗誕生。就連更晚些時候的抽象畫家蒙德里安（Piet

Cornelies Mondrian, 1872-1944）與康丁斯基
（Wassily Kandinsky, 1866-1944）也都曾有點
描時期。

秀拉小點點的魅力果真強大！

令人惋惜的青春

可惜秀拉於 31 歲那年染上急症突然去世，
死因究竟是 19 世紀末盛行的傳染病白喉？腦膜
炎？或心肌炎？由於並未驗屍，至今仍無法確
認，只留下諸多猜測。

1891 年 3 月初，秀拉離世前那段日子，他
除了正在繪製《馬戲團》，同時為了籌備第 8 屆
獨立沙龍展忙得腳不沾地。為人低調嚴謹，工作
起來六親不認，根據席涅克說法，為了不想耽誤
進度，秀拉通常只有在中午時分隨便塞進一個可
頌和幾塊巧克力充飢，就連朋友都看得出他日漸
消瘦。或許就是疲累過度兼之營養不良，導致免
疫力降低，疾病侵襲，而他自己也忽略了喉嚨痛
的症狀，從 3 月 26 日出現高燒症狀，短短三天
後，於 3 月 29 日復活節當天凌晨 6 點告別人世。

秀拉去世後兩個星期，他與情婦瑪德蓮
（Madeleine Knobloch, 1868-1903）所生，才
一歲大的兒子也死於相同症狀，研判可能是同住
屋簷下相互傳染所致。秀拉的父親則於同年 5 月
去世，死因不明。兩個月之內，秀拉一家三代皆
歿，家人該有多悲慟？！秀拉去世時，情婦肚子
裡還有他們的第二個孩子，只是這孩子終究也是
折翼的天使，來不及享受人間美好。

或許你也會和我一樣，想著若是沒有這場急
症奪去年輕的生命，讓秀拉和畢卡索一樣頑固又
長壽的話，點描主義接下來還會有甚麼發展？儘
管因為過度講究科學和分析，難免陷入瓶頸，但
若秀拉仍在，現代藝術是否又會有不同的面貌？
從另一角度思考，只要見證美好年代的熱鬧繽
紛，無須面對一次大戰的烽火硝煙，是否也是一
種幸福？

除了藝術創作上的創新成就，秀拉與朋友們
創立的獨立藝術家沙龍也成為醞釀現代藝術風潮
的重要據點，當年野獸派和立體派引起社會譁然
時，這兒就提供了前衛藝術家展示自我創作成果
的另一處避風港。

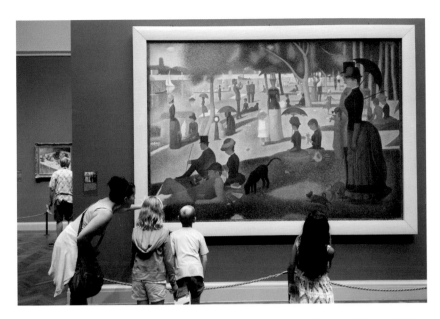

▲如今《大碗島的星期日》就被擺放在芝加哥藝術學院裡走上階梯，二樓最顯眼的位置，成為館內最受到矚目的藏品。美學教育需要從小扎根，陪伴是很必要的過程。（作者攝於芝加哥藝術學院）

秀拉逝世之後，《大碗島的星期日》由母親保管，她老人家離去後再交到秀拉的哥哥手中。在 1900 年以 800 法郎賣給巴黎人卡西米爾・布呂（Casimir Brû），接著他的女兒在 1924 年以兩萬美金賣給一對芝加哥收藏家夫妻佛雷德利・克萊・巴特雷特（Frederic Clay Bartlett）和海倫・柏齊・巴特雷特（Helen Birch Bartlett），1926 年夫妻倆再將畫作贈與給芝加哥藝術學院（Art Institute of Chicago）。只要提到秀拉和點描派，《大碗島的星期日》是絕對經典之作，無可取代。

如今《大碗島的星期日》就被擺放在芝加哥藝術學院二樓展間最顯眼的位置，走入大廳上階梯就會見到，成為館內最受到矚目的藏品，深深吸引了來自各地的人群，無論是大人或小孩。《大碗島的星期日》上回出門旅行已經是 1958 年借展給紐約現代藝術美術館（MoMA）時，看來再度遠遊的機會並不大。它那大尺寸畫面上游走的色點與光彩，閃動著秀拉與一個世代的藝術光芒，細細凝望，每回都有不同的感受。有機會到芝加哥，可不能錯過。

秀拉逝後，雖然只留下 7 件大型作品，但我們永遠記得那細小色點凝聚而成的壯闊畫面，與他的點描繽紛星期日。

梵谷、南法與浮世繪
——鳶尾五月天

《鳶尾花》一號
梵谷 Vincent Willem van Gogh
鳶尾花
Irises
1889 年 5 月，油彩、畫布，74.3×94.3cm
保羅・蓋堤博物館
©The J. Paul Getty Museum

衝突不斷的羅生門

1888 年 2 月，梵谷（Vincent Willem van Gogh, 1853-1890）終於擺脫陰暗冷鬱的巴黎冬日，興致勃勃地來到普羅旺斯追尋陽光、花草與盤旋腦海已久的日本夢，並準備籌建南方畫室，吸引更多藝術家加入他的行列。只可惜等了老半天，整個巴黎藝術圈的反應依舊冷冷清清。結果最後只有高更（Paul Gauguin, 1848-1903）現身，而且還是經由梵谷的弟弟西奧（Theo van Gogh, 1857-1891）打理安排，甚至幫他買好車票搭上火車，才把人送到南法小鎮亞爾（Arles）與梵谷相會。

梵谷與高更早在巴黎時便已是舊識，兩人對於傳統藝術表現形式都相當有意見，加上梵谷兄弟都很欣賞高更的才華，彼此之間情誼自然較為不同。1887 年底，梵谷與藝術家朋友在巴黎一家餐廳舉辦聯展時，儘管銷售掛零，卻與高更彼此交換了一幅畫作。此時高更還是位巴黎新鮮人，才剛到花都一個月左右。

為了迎接高更「大駕光臨」，這個抵達南法約莫已半年、滿心歡喜的荷蘭小子，事先打理好一間黃色小屋，跑前跑後布置環境，準備畫具材料，還在當年 8 月畫下《向日葵》，用以裝飾高更房間，在在流露出他的真摯情誼與興奮之情。對於梵谷來說，向日葵象徵多重意義。它接受南法燦爛陽光的滋養，欣欣向榮、生氣不息，也代表美好友誼。

若細看《向日葵》，會發現這束向日葵裡的花朵各自代表不同花期：初綻、盛開或即將殘敗，呼應了畫家祖國荷蘭 17 世紀「名產」花卉靜物畫的古典隱喻──「虛空」（vanitas），意即世間萬物之短暫無常。

而花朵部分因為厚塗顏料，創造出明顯肌理，簡直要浮出畫布；相較之下，花瓶和桌面則是採取薄塗平坦的手法，呈現出對比效果。整個畫面雖然主要由鮮黃、棕黃之間狹窄的色調構成，卻因顏料厚薄程度、筆觸方向等各種技法堆疊應用而創造出目不暇給的視覺呈現。據說連向來自視甚高的高更也給予肯定。

從用心準備的程度，便可知道藝術界純情宅

梵谷 Vincent Willem van Gogh
向日葵
Sunflowers
1888 年 8 月，油彩、畫布，92.1×73cm
英國國家美術館

◀梵谷為了高更到來特地繪製這幅《向日葵》，是梵谷初抵南法時首批
作品之一，但已顯示出他的標誌性表現風格。
藝術史上應該沒有其他藝術家和特定花朵之間具有如此緊密聯繫了吧？
如今在世人眼中，梵谷與向日葵已成為一體。

宅梵谷有多重視朋友到來。可誰料得到，反而是另一齣悲劇的開始。

高更雖有滿腹才華，但卻沒那麼好相處，或許可以用自大狂妄又自私冷酷來形容。兩人因脾性、創作理念差異而爭吵不斷，也不過就在高更抵達亞爾兩個月後，1888 年平安夜前一天，便發生了梵谷的割耳事件。

整起事件的所有細節至今仍是謎團重重，就連兩位事主都交代不清，何況外人或後人，說什麼都只是捕風捉影自我揣測。反正結果是梵谷送醫，高更則馬上跑回巴黎，從此梵谷不時因精神疾病往返於醫院，而原本就覺得梵谷是怪咖的村民，對他的抵制、欺凌又更加激烈了。割耳事件後，梵谷在 1889 年 5 月 8 日自願住進距離亞爾 30 公里處的聖雷米（Saint-Rémy）聖保羅‧德‧毛索療養院（Saint Paul-de-Mausole asylum）尋求庇護和解脫。療養院至少能夠將他和村民的攻擊等塵世喧嚷「隔離」，有助於緩解躁鬱症狀，也能在療養院幽靜的環境中埋首作畫。

梵谷在此處一直待到 1890 年 5 月，這約莫一年間，應該是梵谷創作生涯的顛峰期，作品數量約有 140 幅，包含《鳶尾花》、《星夜》（*The Starry Night*, 1889/06）等傳世大作都是此階段的

成果。

聖雷米創作顛峰期

聖雷米療養院原本是座 12 世紀時期建立的修道院，中世紀時，修道院一直是知識、文學及藝術的寶庫。在 1454 年西方活字印刷術問世之前，修道院迴廊某處總有個繕寫室，那兒曾經是無數修士端坐終日，專心抄寫並精心描繪，將上帝話語和眾多故事流瀉轉載於羊皮紙上的神聖場所。直到後來，手抄書逐漸凋零，寂靜迴廊裡傳來的沙沙抄寫聲響才依依逝去。

然而，修道場所與世隔絕的寂靜氛圍一直存續，也在數百年後成為梵谷避難之所。從這角度來看的話，梵谷傑作與修道院的相遇似乎是命定的邂逅。

南法的五月天，已然繁花處處，療養院的花園裡，就能見到春日裡展顏盛開的鳶尾花。由於病情不定反覆發作，之前又曾有多次自殘紀錄，剛住進來時，院方並不允許梵谷外出，以免他又昏倒在路邊、驚擾民眾或再被攻擊。於是療養院

那一方庭園與窗外景色，便成為梵谷觀察自然、仰望世界的取材來源。

對於梵谷來說，作畫是避免自己陷入瘋狂的唯一方法。藉由觀察創作進展與技法表現，他也才能確信自己不是個瘋子，因為他仍然具有思考能力和繪畫技藝，足以去推敲並安排構圖、形式和色彩。這點從他留下的許多畫作草圖也可以證明。若是早已神智紊亂，又如何為同一幅畫作製作多張草稿，以獲得最佳成果？

從荷蘭時期陰鬱沉重仿效古典，巴黎時期因印象派啟發而綻放多彩，初抵南法追尋豔陽風光，再到進入聖雷米療養院，即使健康每況愈下，卻也讓梵谷正式進入他的創作成熟期。

面對不停出現的幻覺和身體病痛，梵谷選擇將自己深深埋進畫布和顏料之中，幾乎是拚盡力氣般，留下揉合了眼前景色和心中狂熱的畫面。畢竟他一直到人生最後十年才開始畫畫，而他生命中最後兩年，更像是夏日花火般燦爛綻放後卻迅速殞逝。那些濃烈純粹相互激盪的用色、旋轉動態的筆觸、堅決有力的線條、澎湃洶湧的情

©The J. Paul Getty Museum

感，以及強烈深刻的表現效果，都為現代藝術開創嶄新格局。即使不見容於當時主流標準，仍深深影響幾乎所有後起藝術運動，例如象徵主義、野獸派、表現主義等等。

綻放鳶尾花

進入療養院約第一個禮拜，或許是在入院後首次發病前，梵谷便畫下這幅《鳶尾花》（P.156），大概是盛開的鳶尾斑爛秀麗，搖曳得太多嬌，使得他以這幅作品為自己的巔峰時期揭開序幕。換句話說，這是他聖雷米時期首幅作品，且讓我們尊稱它為「《鳶尾花》一號」。事實上梵谷在聖雷米療養院一年間，共畫下 4 幅鳶尾花。

《鳶尾花》一號明顯受到日本浮世繪版畫影響。梵谷原本便憧憬這個遙遠的東方文化，和弟弟西奧共同收藏大約 600 幅浮世繪作品，在巴黎時也曾仿作浮世繪。他悉心琢磨東、西方藝術相似與相異之處，試圖從色彩和線條兩者關係中發展出全新手法，再應用於作品中。

1. 輪廓線：

由於浮世繪是木刻版畫，線條便成為形塑造型的重要因素。《鳶尾花》的強烈輪廓線便是日本版畫典型元素，可用來增強繪畫表現力。

葛飾北齋
鳶尾與蚱蜢
あやめにきりぎりす
1820年代，木版畫，24.8×36cm
大都會藝術博物館
©The Metropolitan Museum of Art

▲浮世繪「畫狂人」葛飾北齋不只擅長描繪大山大水風景百態，對花鳥瓜果、魚蟲獸禽的著墨也相當精采。他那高超線描功力結合寫實描繪和裝飾的效果，曾讓印象派和眾多歐洲藝術家為之震撼並起而仿效。
這件《鳶尾與蚱蜢》裡，鳶尾花朵與莖葉各自展妍，還有那維妙維肖的蚱蜢駐足於鳶尾葉上，線條之流轉靈活，色彩之濃淡疏密，都生動呈現自然萬物的生命力。再看一下勾勒花葉輪廓的線條，便可知梵谷所受影響。

2. 構圖：

刻意裁剪過的構圖，讓一大叢鳶尾花群不分主次，喧騰熱鬧地充滿整張畫布，可以說是向四處流動。這類「沒規沒矩」的安排，在西方傳統靜物畫講究主次有序、結構性和空間關係的構圖理論中甚少存在。

3. 取景角度：

刻意拉近描繪主體，幾乎是特寫鏡頭，而且見不到天空，無法創造距離感和景深，有別於透視法所強調的縱深效果。

4. 平面性：

並未根據光線來源和明暗作用塑造出立體感，讓畫面看來相對更加具有平面性，不同於傳統繪畫理論的光影理論。與此同時，和梵谷同樣待在普羅旺斯的塞尚也在拆解傳統透視法，尋覓觀看世界之真實方式；再往後發展十餘年，立體派那套從各個角度分解物體，再組成平面的顛覆理論便會誕生。

5. 色彩分布：

畫布被區分成明顯並對稱的色塊。中央是冷調綠色，被鳶尾的藍紫色上下包圍，左下角是暖調紅棕色土地，左上角暖調綠色有赭橘色點綴，再間雜黃色和白色。像這類色域布局效果，在浮世繪風景畫中經常被應用。如此，便能讓畫面裡繁多物件藉由主要色調安排而有了穩定的秩序感，維

持視覺效果的和諧，同時強調紫色花朵和綠色葉子的能量和動態。

梵谷為他巔峰時期第一幅《鳶尾花》成功創造了平衡氛圍。觀察到如此精密的色彩配置，以及處處用心的安排，你說，他若真是完全陷入瘋狂，還能心機這麼重嗎？另外，有沒有注意到紫色鳶尾花叢中，還有一朵白色鳶尾亭亭玉立盎然綻放著？

由此看來，東西方藝術的交融效應往往比我們想像中來得廣大與深遠。重點是，偉大的藝術家能夠吸收各方所長，並發展出自我詮釋而傾倒眾人，梵谷便是一例。

《鳶尾花》雖則色彩飽滿線條強烈，看來卻是柔軟而輕盈。充滿了蓬勃生命力與芬芳氣息，從遠處便能引人注目。細看畫面裡的每朵鳶尾花都是獨一無二，沒有任何一朵造型重複。偏執狂如梵谷，肯定是從早到晚待在花叢前認真盯著看，仔細研究它們的姿態及形狀，以創造出各種彎曲輪廓。這些波浪、扭曲和捲曲線條，以最講究的方式豐厚了鳶尾花的纖美花型和搖曳身姿，

讓我們恍若置身花叢之前，再被迷得神魂顛倒。

不過你知道嗎？梵谷本人應該並不是很滿意這幅作品。

由於未曾找到任何相關素描，這幅《鳶尾花》看來只是梵谷的研究習作，並非已經完成的作品。原來區區草稿而已便如此厲害。但是梵谷的好弟弟西奧慧眼識好畫，不枉費從事畫作交易的專業眼光，依舊將它送往 1889 年 9 月「獨立沙龍展」（Salon des Indépendants）參展。這也是梵谷生前唯一一回公開展出這件畫作。當然，在獨立沙龍展上，如此富有異國情調的前衛手法沒有獲得共鳴，《鳶尾花》尚未覓得伯樂，沒有賣出，要等梵谷去世之後，《鳶尾花》才會遇上知音。

《鳶尾花》的第一位擁有者，就是梵谷最早的支持者之一，江湖人稱「唐吉老爹」的朱利安·唐吉（Julien Père Tanguy, 1825-1894）。他是一位畫具商和藝術品經銷商，經常資助落魄藝術家，梵谷也受過他不少協助。他前後便為老爹畫過三次肖像畫。唐吉老爹後來在 1892 年以

梵谷 Vincent Willem van Gogh
唐吉老爹肖像
Portrait of Père Tanguy
1887 年，油彩、畫布，92×75cm
羅丹美術館

◀唐吉老爹可說是梵谷和其他窮困藝術家的貴人，也是梵谷最早支持者，他讓這些孩子們購買顏料可以賒帳，還能把畫作放在老爹的畫具店櫥窗展示，爭取曝光機會。這是梵谷為老爹繪製的三幅肖像畫之一。梵谷在巴黎時期對浮世繪的愛戀非常「直白」，從《唐吉老爹肖像》背景所掛滿的浮世繪作品便可見。你看老爹看來慈眉善目多可愛。喔對了，梵谷也和老爹買過幾張浮世繪。

300 法郎的代價，將《鳶尾花》賣給了藝術評論家奧克塔夫·米爾博（Octave Mirbeau, 1848-1917），他也是最早的梵谷粉。米爾博曾經滿心歡喜地說：「梵谷對花卉的精美本質了解得多麼好啊！」

在梵谷已經被一再炒作的現代，只要他稍具名氣的作品，大約早已被捧上了天。只是芸芸眾生的審美觀和喜好時常被潮流給左右，1890 年代，當梵谷還沒沒無聞，畫布上那些顏料下很重、筆觸很扭曲、效果太強烈的構成，曾驚嚇許

多人，並引來不少批評和訕笑。對比起來，唐吉老爹真是慈祥又佛心，而米爾博很識貨。

除了《鳶尾花》一號，梵谷還有其他三幅《鳶尾花》。

一號完成之後沒多久，同樣也是在 1889 年 5 月，又有《鳶尾花》二號（*The Iris*）誕生。這回他只特寫一朵盛開鳶尾，把焦點放在如利劍般延展的莖葉，並詳加勾勒輪廓。周圍還布滿圓形黃色野花，為整個綠色調為主的畫面增添層次注

入活力，滿滿流露出他對自然的欣賞和熱愛。普羅旺斯五月的宜人氣候和群花盛開的庭園，肯定也曾好好地溫柔地安撫梵谷敏感又狂熱的心。

至於第三、第四幅鳶尾花都要等到約莫一年後，梵谷準備離開普羅旺斯返回巴黎前一刻了。《鳶尾花》三號和四號不同於之前兩位前輩長於泥土，而是置放於花瓶中，被梵谷拿來作為研究色彩之用，以呈現色彩對比效應。其中一幅帶有鮮豔的黃色背景，另一幅則為粉色背景。

《鳶尾花》三號中，梵谷以鮮麗黃色背景襯托紫色花朵，使得裝飾形式更加明顯。鳶尾原本是紫色，但紅色顏料因歲月褪色後，才變成如今我們看到的藍色。至於粉色背景的《鳶尾花》四號裡，他則將紫色花朵和粉紅色背景、綠色莖葉及桌面進行對照。同樣也受到紅色顏料褪色影響，原本的粉色背景應該色彩更飽和。

梵谷逝去後，《鳶尾花》四號一直被他母親珍藏著，直到 1907 年老人家生命最後一刻。梵谷將鳶尾花置放於粉色背景，以營造柔和的協調感。這一束恬靜柔美鳶尾花，想必也給予了老太太在遲暮之年對於愛子的些許念想與慰藉吧。

《鳶尾花》一號後來被易手十多次，1987年曾在紐約蘇富比拍賣會上創下 5,390 萬美金天價。蟬連世界最貴藝術品兩年多之後，由於原買主澳洲富商艾倫・邦德（Alan Bond）籌不出足夠金額付款，只好把畫作退還給蘇富比，最終於 1990 年落腳洛杉磯的蓋堤藝術中心（the Getty Center）。向來財大氣粗沒在怕的蓋提中心，究竟是以多少金額獲得這幅梵谷的不世之作當成鎮館之寶一直是個謎，因為館方始終神祕兮兮很低調，故而無從得知實際價碼（歡迎提供各種八卦消息……）。直到如今，每當拜訪蓋堤中心，尺寸不大的《鳶尾花》前總聚滿朝聖人潮，甚至還可見到許多海外遊學團體在此拍攝一張又一張團體照，已然是蓋堤藝術中心最著名的藏品。

這四幅《鳶尾花》，代表梵谷聖雷米歲月的起始與尾聲，也象徵他繪畫之路的循序進展與豐美果實。若下次有機會見到其中任何一幅，千萬要氣定神閒好整以暇，讓思緒走進百多年前的普羅旺斯鄉間，好好觀察那些旋轉勾騰的線條與飽滿穠豔色彩，細細感受梵谷的繁花似錦五月天。

《鳶尾花》三號
梵谷 Vincent Willem van Gogh
鳶尾花
Irises
1890 年 5 月，油彩、畫布，92.7×73.9cm
梵谷博物館

◀《鳶尾花》三號中，梵谷以鮮麗黃色背景襯托
紫色花朵，使得裝飾形式更加明顯。三號和四號
都是被他用來作為研究色彩對比效果的成果，可
惜其中紅色顏料都隨著時間而褪色，目前所見已
不是最初模樣，只能憑藉揣想。

《鳶尾花》四號
梵谷 Vincent Willem van Gogh
鳶尾花
Irises
1890 年 5 月，油彩、畫布，73.7×92.1cm
大都會藝術博物館
©The Metropolitan Museum of Art

◀《鳶尾花》四號中，梵谷將鳶尾花置放於粉色
背景，以營造柔和的協調感。
梵谷逝去後，《鳶尾花》四號一直被母親珍藏著，
直到 1907 年她老人家生命最後一刻。

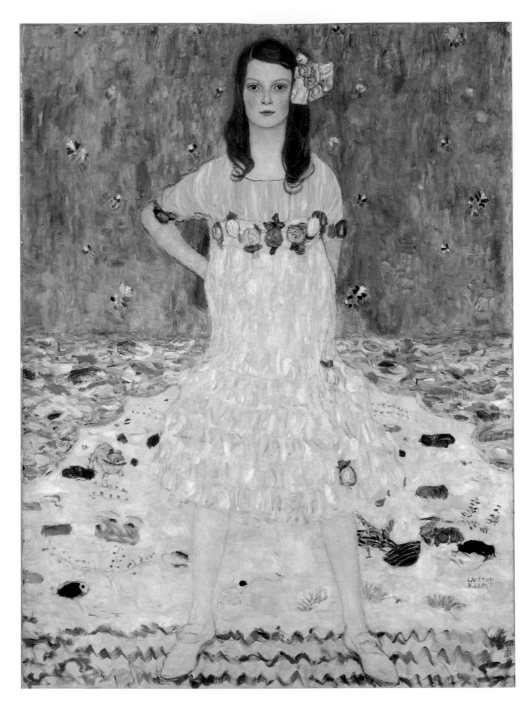

克林姆 Gustav Klimt
瑪達・普里馬維西肖像畫
Mäda Primavesi
1912 年，油彩、畫布，149.9×110.5cm
大都會藝術博物館
©The Metropolitan Museum of Art

新世代肖像畫當紅炸子雞
——克林姆的小女孩

想像一下，如果你出生在 20 世紀初的歐洲，家境富裕，父母又極具美學品味，熱愛前衛藝術，身為倍受寵愛的孩子，他們會找哪位畫家來幫你製作肖像畫？

此時的畫壇，早已掀起一波又一波的革命，若論時髦新潮的肖像畫佼佼者，就非奧地利分離派領航人克林姆（Gustav Klimt, 1862-1918）莫屬了。

克林姆與分離派

克林姆愛女人也愛畫女人，創作風格歷經早期精緻寫實的新古典學院派，到華麗炫目的黃金時期，最後階段則轉而講究色彩與形式。然而無論方向如何轉變，主題皆不離「愛、慾、生、死」。他所處的世紀末奧匈帝國自由之風日盛，藝術改革浪潮也隨之而來，早在 1897 年，克林姆便帶頭成立了「維也納分離派」（Vienna Secession）。

所謂的「分離」（Secession）來自古羅馬單字「Secessio」，意指眾人之離叛。但分離派把它轉化成對舊世代的抗爭，也可說是對傳統的反叛。在這種前提之下，分離派宣稱與古典藝術分離，追求藝術的創新和功能，同時與古典藝術的教化或裝飾用途有別，更著重於結合生活之用。因此分離派的作品不只含括繪畫領域，還擴及建築、設計和家具等。簡單來說，分離派所強調的實用價值，足以讓它徹底與古典分離。

維也納分離派與自 19 世紀後期英國工藝美術運動（The Arts & Crafts Movement）延續而來的新藝術運動（Art Nouveau）關係密切，對於設計的影響都相當深遠，兩者皆應用在許多領域，然而表現手法自有差異。新藝術運動主張自然有機形式和曲線，頻繁運用花草圖像；而分離派雖然融入某些新藝術形式，卻偏好以具有對稱

和重複性質的幾何形式，尤其是正方形創造裝飾效果。無論如何，它們都為當時的歐美藝術、建築和設計開創了新局面。

為了實踐分離派的實用主張，克林姆在 1903 年又加入「維也納工作坊」（Wiener Werkstätte），將工藝美術結合大眾生活。維也納工作坊的案子，小至香水瓶、書封、海報、戲院節目單、服裝、餐具，大到家具、室內設計、庭院布置、建築等項目，包羅萬象應有盡有，可以說是最具有奧地利風格的工藝作坊，也讓維也納民眾見識到生活可以如何講究。雖說最終如同許多傳統手工藝不敵工業化機器量產，於 1932 年停工，維也納工作坊仍創造了設計史上的精采篇章。

澄燦耀眼黃金時期

就是因為骨子裡根深蒂固的叛逆因子，克林姆早期創作肖像畫時，寫實之餘便已逐步探索畫中人情感表現，有異於傳統手法；更不用說到了黃金時期，那一張張被閃爍金箔、銀箔與繁複幾何圖形所烘托的精緻臉孔，光是迷媚眼神便流瀉無限情慾，既勾魂攝魄更驚世駭俗。

例如以愛黛兒・布洛赫－鮑爾（Adele Bloch-Bauer, 1881-1925）為模特兒所繪的《茱迪斯》（*Judith I*, 1901）。

愛黛兒是當時維也納首屈一指的名媛，也是唯一擁有克林姆兩幅肖像畫者，其中又以曾經成為電影《名畫的控訴》（*Woman in Gold*, 2015）題材的《愛黛兒・布洛赫－鮑爾肖像一號》最廣為人知。在守舊的維也納社交圈，名媛被畫成這副魅惑眾生、赤裸渴望的模樣，大概只有克林姆可以 hold 住場面，不會被客戶翻桌打槍。這點連席勒（Egon Schiele 詃 1890-1918）都比不上，雖然席勒的表現更是直接煽情。

據說，克林姆能捕捉到愛黛兒這般魅惑神情，也是因為兩人之間不只有一腿……要不然放眼古今畫壇，至少到克林姆的年代為止，誰敢這樣畫貴婦？

藝術家的風格啟發和養成，往往需要外來事物的刺激，再結合自身才華琢磨而得，克林姆也

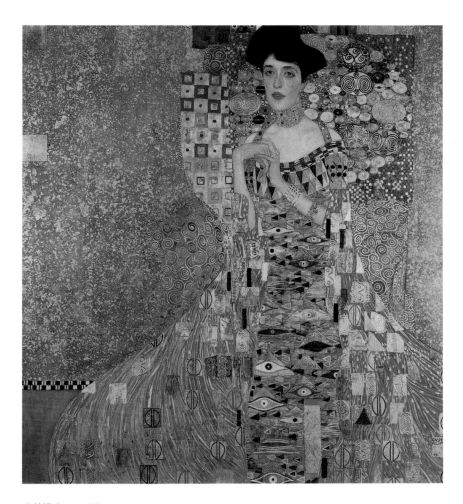

克林姆 Gustav Klimt
愛黛兒・布洛赫－鮑爾肖像一號
Portrait of Adele Bloch-Bauer I
1907 年，油彩、金、銀、畫布，183×183cm
紐約新藝廊

是如此。

　　他的黃金時期靈感最早或許可以追溯自
1873 年，維也納首度舉辦萬國博覽會時，因震
懾於日本館內貼滿金箔的東洋屏風而萌芽；然後

1903 年的義大利之旅，在曾是西羅馬帝國和拜
占庭首都的拉文納（Ravenna），再見識了聖維
塔利大教堂（Basilica di San Vitale）牆面上，
繁複金銀交織的馬賽克壁畫。那些有別於古典藝
術的平面性、裝飾效果和抽象圖形，在在激發他

克林姆 Gustav Klimt
愛黛兒・布洛赫-鮑爾肖像二號
Portrait of Adele Bloch-Bauer II
1912 年，油彩、畫布，190×120 cm
私人收藏

◀即使用色繽紛，大尺寸再加上頭部頂到畫面
上方的構圖，都顯示出維也納首席名媛不可一
世睥睨眾人（用鼻孔瞪人）的氣勢。
照片中前面那位太太是人肉比例尺。（作者攝
於紐約現代藝術博物館 MoMA）

走上嶄新的創作道路。這些耀眼的畫面看來華麗
且頹廢，絢爛卻深沉，奪目又神祕，故而成為他
最知名的風格。

　　然而，若只因為受到歡迎便著眼利益，光是
拚命貼金箔，卻原地踏步不思進取，變不出新花
樣，那就不是偉大的藝術家了。

跳脫黃金時期

　　1910 年，克林姆克服平常喜歡宅在家裡和

工作室的巨蟹男習性，難得出趟遠門來到巴黎。
在巴黎，他見到了前不久才嚇壞大家的馬諦斯
（Henri Matisse, 1869-1954）手筆以及其他當
代法國畫家的作品。那些繽紛多彩的畫面又牽動
了他。黃金時期已經玩得差不多，接下來該來換
換別的手法了。

　　從此克林姆筆下的女性褪下浮誇澄燦外衣，
轉而徜徉於紛呈多變的色彩效果和生動筆觸中。
《愛黛兒・布洛赫－鮑爾肖像二號》即是如此。
比較一下愛黛兒前後兩幅肖像畫，繪製時間僅僅

相差 5 年，其中差異卻相當明顯。

話說回來，雖然風格大幅改變，克林姆極富個人特色的裝飾圖形和華麗效果，仍舊受到維也納上層社會買單，委託案照樣接不完。尤其他對服裝設計的天分和興趣，加上與身為維也納知名服裝設計師的紅粉知己——艾蜜莉·路易絲·弗洛格（Emilie Louise Flöge, 1874-1952）合作無間，更是讓肖像畫中的貴婦看來時髦美麗，與眾不同。維也納的流行趨勢太保守，款式前衛的衣服即使不能穿上身，但放在畫裡總可以了吧？

克林姆的肖像畫很可能為表面姊妹相稱，卻不免暗中較勁的貴婦們又開闢了另一個新戰場，許多維也納眾貴婦都以擁有克林姆肖像作品為榮。誰的肖像畫最獨特新潮，自然是再有面子不過。說來說去，最大贏家還是克林姆本人。

唯一女孩肖像畫

除了畫他生平最熱愛的女人，克林姆也曾畫過小女孩。那是他生平唯一兒童肖像畫，絕無僅有，只此一件。

這個幸運的女孩就是瑪達·普里馬維西（Mäda Primavesi, 1903-2000）。

能夠委託克林姆繪製肖像畫，通常非富即貴，同時還得熱愛前衛藝術，畢竟克林姆在當時維也納畫壇走得非常前面，激怒保守派並非新鮮事。而瑪達的雙親——奧托·普里馬維西（Otto Primavesi, 1868-1926）和尤吉妮亞（Eugenia Primavesi, 1874-1963），就是有錢又有新潮品味的人士。奧托·普里馬維西出生於奧爾穆茨（Olmütz，如今捷克共和國 Olomouc）當地銀行業望族，為銀行家和玻璃實業家。憑藉財力與熱情，從 1914 年到 1920 年代前期，一直都是克林姆和維也納工作坊的主要贊助者，1915 年更成為工作坊的商業總監，順便收藏了許多作品。而尤吉妮亞也藉由丈夫財力，大力參與維也納藝文活動，並鼎力資助維也納工作坊營運，夫妻倆聯手為藝術家舉辦的派對，或許營造出奧匈帝國殞落前最歌舞昇平的表象。

普里馬維西夫妻共育有一子三女，瑪達排行老三。在她 2000 年以 97 歲高齡去世之前，已是世界上最後一位真實接觸過克林姆的人，也是

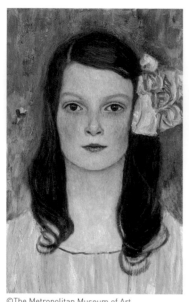

©The Metropolitan Museum of Art

僅存在世的克林姆肖像畫主角。瑪達逝去之後，關於克林姆的隨風往事，只能從文字和圖片紀錄擷取了。

克林姆為女孩繪製《瑪達‧普里馬維西肖像畫》那年（1912 年），她還是個 9 歲的孩子。當時普里馬維西家每隔幾個月就會前往維也納停留 10 天左右，克林姆就是藉此時機，在維也納工作室完成小瑪達和母親的肖像畫《尤吉妮亞‧普里馬維西肖像畫》（*Portrait of Eugenia Primavesi*, 1913）。

克林姆為了製作小瑪達肖像畫，事先畫出許多幅草圖。草圖中的她或坐或站，呈現不同姿勢，儘管只是速寫而非精細素描，這麼一輪畫下來，肯定得花上不少時間。才 9 歲的孩子，很難要求她多有耐心，根據瑪達回憶，當她逐漸不耐煩的時候，克林姆會試圖安撫她，用輕柔的口氣說著，再坐幾分鐘就好了。

對待小女孩如此溫柔，或許出自克林姆向來善待女人，不分名媛貴婦或是窮困模特兒，當然可能也是顧及金主所託，再者本性使然。只是我忍不住好奇，若是對象換成精力旺盛、永遠像隻毛毛蟲扭來扭去的臭男生，大師的呵護還會剩下多少？

有別於兒童肖像畫多強調爛漫天真特質，克林姆最後決定讓小瑪達以昂然站姿直接了當地面對觀眾。她穿著特別訂製的連身裙，上頭點綴著

花朵，層層疊疊的荷葉裙襬幾乎與同色調背景地面融為一體。且維持一貫的大畫面肖像畫風格，即使主角只是小女孩，作品尺寸照樣接近 150 公分。加上小瑪達無畏又大膽的眼神和姿勢，讓你更無法忽略她的存在。

此時克林姆已經將部分創作靈感來源轉向東方趣味，例如日本浮世繪和他收藏的日本物件。瑪達頭髮上別的花朵髮飾、背景地上的鳥類、魚類和蝴蝶應該都是如此。另外，和之前肖像作品如《愛黛兒‧布洛赫－鮑爾肖像一號》的對角線不對稱構圖有所差異，在小瑪達肖像畫中，克林姆回到他更早時期所發展的垂直和對稱結構。

小女孩臉上沒有太多表情，看起來獨立、聰明又自信滿滿，還有一點任性。然而她的手卻被隱藏在背後，這在克林姆肖像畫中倒是少見。要知道，克林姆的肖像畫無論是黃金時期或是後期，多半都是寫實呈現臉部和手部，其他部分多利用抽象、裝飾性圖像所構成。瑪達的臉部被精心描繪，背景卻充滿扁平又接近抽象的裝飾圖樣，這些都是克林姆所採用象徵主義（Symbolism）手法和新藝術運動的特徵，讓他

的肖像畫遊走於抽象和寫實之間，才使得含糊華麗的背景與精細臉部細節同時出現。畫家在此同時並置正面朝前的主角形象和後退的地面，以協調平面與深度之間的對比與張力。

象徵主義向來向來著重於傳達思想觀念更甚於表現外在形式，藝術品必須能夠激發觀眾的情感體驗，而審美感受不只是對觀察色彩、線條和構圖形態，也包含藝術家本身的內在主體性。克林姆藉由女孩執著的眼神和栩栩如生的面容，試圖傳達她的個性和情感，而非純粹自然主義和寫實主義那般，將精力投注在真實描繪所有細節上。因此臉部寫實也就夠了。

另外有個好玩的觀看角度。

克林姆以女孩臉部流露出的無畏自我，對比背景中的童趣和俏皮。一方面可看出她即便再有自信，仍舊是個 9 歲的小孩，純真之餘或許仍是幼稚；但另一方面，帶有凜凜氣勢的富家千金表情，足以抵銷可愛俏皮的背景畫面。然後，你注意到左方背景處還有隻小鬥牛犬嗎？據說人家是瑪達的愛犬。即使只是畫個小女孩，背景也要圖

案複雜效果華麗。與克林姆同年代的席勒和科克西卡（Oskar Kokoschka, 1886-1980）就不是如此，他們多半將主角安置在畫面中心，沒有太多裝飾，專注於描繪畫中人的心理狀態。克林姆的肖像畫這般與眾不同，視覺效果又極度強烈，難怪發跡之後，一路走紅未曾衰頹。

《瑪達‧普里馬維西肖像畫》是普里馬維西先生下單作為 1913 年聖誕節的禮物，無奈克林姆作畫習慣和達文西很類似，常是拖拖拉拉、進度無限延宕，這一下筆就拖拉了至少一整年。就像《愛黛兒‧布洛赫－鮑爾肖像一號》原本是愛黛兒的富商丈夫委託克林姆繪製，期望大約幾個月之後可送給岳父岳母當作結婚週年禮物，但誰叫克林姆作畫超級龜速，從 1903 年動筆，一直到 1907 年才完工。這麼一來，結婚週年也不週年了。

小瑪達肖像畫本來也差一點無法如期交件。

幸虧克林姆這回大概得到神助拚命趕工，在聖誕節前幾天，12 月 19 日取得畫框裱裝完成，隔天以快遞送出，終於趕在過節前一刻把畫作送到普里馬維西一家手上。收到畫作的當下，這家人肯定很開心吧，結果反倒變成像是克林姆送來了聖誕禮物。若是顧及這是一次大戰爆發前最後的溫馨節日寧靜時刻，更會讓人覺得無比珍貴。小瑪達的肖像畫一直被懸掛在她父親寫字間的牆上，可見金主大人奧托‧普里馬維西很滿意。

克林姆對小瑪達來說並不是個陌生人，因為那時普里馬維西一家與克林姆的關係非常密切。瑪達回憶道，她的父母會在溫克爾斯多夫（Winkelsdorf）的鄉間別墅，為維也納工作坊的藝術家們舉行盛大宴會，而克林姆和所有男賓客都會穿上真絲長袍參與盛會。即使是一戰期間物資緊縮，他們仍會受到邀請，前來普里馬維西的鄉間別墅度假，享受漫天烽火中的餘裕奢侈。可惜克林姆於 1918 年不幸亡故於西班牙流感，整個分離派也因此死傷慘重，所剩無幾，席勒也是亡魂之一。另外，你可能也會想知道，普里馬維西一家在戰後的遭遇。

普里馬維西一家

或許經歷過戰爭，人心不免有變，亦或者人

性原本多變，普里馬維西夫妻於 1925 年分居，雖未正式離婚，但奧托把公司交由妻子打理。好景不常，即使尤吉妮亞為了拉攏客戶，在維也納舉辦多場茶會和派對，照樣無法挽回因夫妻不和、內部糾紛和局勢困難所引發的財務危機。奧托於 1926 年撒手人寰，幸好來不及看到公司最後轉手他人，被清算資產的落魄下場，只是辛苦了妻兒得面對破產局面。奧托原來也是維也納工作坊的重要金主，他這麼一垮，維也納工作坊更是岌岌可危，最終於 1932 年關閉。

溫飽已成問題，更無藝術收藏這類身外之物的必要空間，為籌措更多生存資本，普里馬維西家只能割愛。於是《瑪達‧普里馬維西肖像畫》在 1928 年出現於克林姆紀念展上求售，此後再輾轉來到紐約大都會藝術博物館。事實上，從 1913 年完成作品之後，克林姆便在 1914 年和奧托借來小瑪達肖像畫到羅馬展覽，那是它首度公開亮相。直到克林姆 1918 年去世之前，克林姆曾在多次國際展覽中展示這件作品，光這一點就可以證明《瑪達‧普里馬維西肖像畫》對他的意義。何況欣賞克林姆，若只看黃金時期，也未免太看輕他的才華了。

身處動盪時代，克林姆唯一的兒童肖像畫與其他藝術品，都見證了百年來的人事流轉、世事滄桑。

小瑪達後來於 1945 年移居加拿大，在蒙特婁成立一所兒童療養院，並在那服務數十年直到退休。1987 年，瑪達將克林姆為母親繪製的肖像畫委託蘇富比拍賣公司售出，由日本收藏家得標，當時成交金額 385 萬美金高價曾經創下克林姆最高個人紀錄。你可能會說 385 萬美金好像也沒多高，但那是 1987 年啊！如今尤吉妮亞的身影被保存在日本豐田市美術館（Toyota Municipal Museum of Art）。

能夠成為克林姆肖像畫裡絕無僅有的孩子，甚且有幸與傳奇藝術大師多次面對面接觸互動，即使家道中落遭逢戰亂，想來或許是無情歲月中難得的溫暖回憶，也足夠讓瑪達珍藏一輩子了。

▲在大都會博物館中，《瑪達‧普里馬維西肖像畫》通常與另一幅克林姆的早期貴婦肖像畫《賽琳娜‧勒德萊爾肖像》並列，兩者偶爾會調換位置。都是採用不對稱的直立式構圖，就尺寸而言，小瑪達絲毫不遜色；然而在色彩與紋理處理上卻截然不同，克林姆以柔軟輕盈如羽毛般的筆觸，將賽琳娜烘托得輕靈出塵時尚又美麗。（作者攝於紐約大都會藝術博物館）

克林姆 Gustav Klimt
賽琳娜‧勒德萊爾肖像
Serena Pulitzer Lederer
1899 年，油彩、畫布，190.8×85.4cm
大都會藝術博物館
©The Metropolitan Museum of Art

▶掛出這麼一幅肖像畫在家裡舉辦宴會接待客人，正如女神般接受賓客讚美與崇拜，尾巴都要翹到天上去了。
賽琳娜的丈夫也是克林姆忠實粉絲，收藏他許多作品。光是看賽琳娜在克林姆筆下有多美，就可以了解他事業為何可以做那麼大，成為維也納畫壇領袖。

Part 4

每件成功的藝術作品
背後都有一個……

達文西 Leonardo da Vinci
伊莎貝拉肖像
Portrait of Isabella d'Este
1499-1500 年，黑色、紅色粉筆、黃色粉彩、紙，63×46cm
羅浮宮

文藝復興第一夫人
──伊莎貝拉・德埃斯特

得天獨厚貴族女子

文藝復興時期的女子如同中世紀女性一般，都是父權體制下的附屬品，終其一生被控制，更不用說選擇配偶和參政權利。她們童年時期由父母掌控，婚後人身所有權再被轉移給丈夫。服侍丈夫、傳宗接代和從事家務，就是人生最重要事務。那單身可以嗎？當然不行。一般來說，未婚女性不能獨自生活，只能與男性親戚同住或是進入修道院成為修女。換言之，現代女性視為理所當然的獨立自主基本上不存在，男性親人和修道院就是其依歸。思想、行動既然限制如此嚴重，更難鼓勵女性從事科學或藝術研究，想必也有許多女性的才能因此被踐踏埋沒。

如此封閉的情況下，只有少數權貴婦女能獲得發展空間，雖說大多貴族婦女依舊只能屈居於縫紉、烹飪或娛樂等活動。比如權傾一時的麥迪奇家族，成員中勢必有眾多女性，但名列史冊，被詳加記載者又有幾位？

正因如此，伊莎貝拉・德埃斯特（Isabella d'Este, 1474-1539）更顯得與眾不同。

說起這位曼圖亞侯爵夫人（Marchioness of Mantua），她被認為是文藝復興時期最富才幹，也是人生過得最燦爛的女人；依照當時慣例，權貴贊助藝術才能夠展現其品味，博得名聲與愛戴，伊莎貝拉同時也是著名藝術贊助者與藏家。彷彿是要為同時代女性多活出些滋味，伊莎貝拉的人生閱歷和收藏甚至比眾多貴族男性，包含她的丈夫曼圖亞侯爵（Marquess of Mantua），都來得精采活躍。

1474 年春光正明媚時，伊莎貝拉誕生於義大利北部費拉拉（Ferrara），她是費拉拉公爵艾可・德埃斯特（Ercole I d'Este, 1431-1505）與那不勒斯公主艾拉諾拉・阿拉貢（Eleonora of

Aragon or Eleanor of Naples, 1450-1493）6 個孩子中最年長，也是最受寵愛的一位。說來幸運，小伊莎貝拉的父母認為女孩與男孩需接受相同教育，這種觀念在當時非常前衛也罕見。

在開明完整的教育資源中成長，據說伊莎貝拉在 16 歲時，便能流暢使用希臘語和拉丁語，精研古羅馬歷史、占星術，並擁有多種音樂才華，包括歌唱、舞蹈和彈奏樂器，甚至可以與他國大使進行學術辯論。費拉拉宮廷中，常有精英人士和頂尖的人文知識分子到訪，這些往來交流也成為伊莎貝拉培育學識的的養分來源。想來父母不凡的教育遠見、開放的學習環境和優渥的生活條件，都造就了伊莎貝拉的卓越見識和品味。

不過如同文藝復興時期許多貴族婦女的婚姻都被拿來作為政治籌碼，伊莎貝拉也難逃宿命，即便她是父母最鍾愛的女兒，儘管再不捨，父親大人只能盡力為寶貝女兒精挑細選未來夫婿。1480 年，小伊莎貝拉才 6 歲，便被許配給未來的曼圖亞侯爵法蘭契斯柯（Francesco II Gonzaga, 1466-1519）。

先甘後苦的政治婚姻

雖然是政治聯姻，幸好這對相差 8 歲的小夫妻，婚前還是有機會聯絡往來培養感情，而不是洞房花燭夜見到對方，才發現肖像畫美顏過度而當場悲劇。法蘭契斯柯相貌雖不比花美男，但是相當有紳士風度、體格強壯、個性果敢，整個人很有男子氣概，還寫下不少求愛書信、詩歌和十四行詩取悅小未婚妻，加上兩人相處愉快，於是小伊莎貝拉芳心暗許（不暗許也沒辦法，都訂婚了啊），開始期待成為曼圖亞侯爵夫人那一天。逐漸出落得苗條優雅，擁有閃耀金髮和蜜褐色眼珠的伊莎貝拉更是讓法蘭契斯柯滿心憐愛，讓這對小夫妻看起來是利益婚姻中少見的佳偶。

約莫 10 年後，1490 年 2 月 11 日，年僅 16 歲的伊莎貝拉帶著豐厚嫁妝，風塵僕僕抵達曼圖亞，風風光光正式嫁給法蘭契斯柯，展開人生另一階段。

文藝復興時期相當盛行「小新娘制度」，權貴家女孩多半自幼便已由家長決定婚事，甚至 10 歲左右即出嫁。首要任務既然是傳宗接代興

旺人丁，小新娘很早便被賦予生育責任。而且那時觀念認為，小新娘未經世事，性格單純柔順又聽話，健康狀態較理想，配合度又高，會努力服侍取悅丈夫，因此是婚嫁首選。雖然看到這裡，很多現代女性大概已經白眼翻到天花板了……當時普遍風氣如此，小伊莎貝拉自然努力善盡義務生小孩，婚後 3 年多，她便誕下長女，此後 15 年間，她共為法蘭契斯柯生下 8 個孩子，其中有 6 個活到成年。長子於 1500 年出生，確保家族後繼有人，並可獲得頭銜和土地，更為她鞏固了在夫家的地位。

不過童話故事向來只存在於美好幻想裡，真實情節畢竟還是暗黑得多。

即使擁有嬌嫩髮妻，法蘭契斯柯依舊風流成性，甚者因屢屢獵豔、嫖妓不斷而感染梅毒，最糟的是搞出了一段不倫戀──因為更青春美豔的肉體出現了！這回對象是伊莎貝拉的弟妹，教皇亞歷山大六世（Pope Alexander VI, 1468-1503）的私生女盧克蕾西亞（Lucrezia Borgia, 1480-1519）。盧克蕾西亞也是文藝復興另一位傳奇女性，她於 1502 年在教皇老爸安排下，嫁給伊莎貝拉的弟弟──費拉拉公爵阿方索・德埃斯特（Alfonso d'Estem 1476-1534），此時盧克蕾西亞才 22 歲，卻已承受父兄強加安排的第三次政治婚姻。雖說貴為公爵夫人，後來也生下 8 個孩子（她終生誕下 10 個孩子，於第 10 次分娩時因併發症去世），但不過婚後一年，盧克蕾西亞與姊夫法蘭契斯柯之間天雷迅速勾動地火，展開長達多年熱烈燎原的不倫戀。

對所有女性來說，另一半的背叛肯定都是難以承受的傷痛，何況是享有地位、才識與容貌，從小被父母嬌養，又曾與丈夫兩情繾綣的伊莎貝拉？再加上小三還是豔名遠播的自家人，這該有多難堪？

幸而聰慧有才幹的伊莎貝拉從來不是尋常女子，面對丈夫不忠，即使再心傷，她仍不忘自己的責任與志趣。由於法蘭契斯柯常需要帶兵出征外地作戰，便將國土交由伊莎貝拉治理。當時義大利城邦小國眾多，常是在各國夾縫中周旋求生存，在宮廷中的成長過程和後來治理曼圖亞的心得，讓她累積許多政治經驗，當丈夫在 1509 年出師不利，被法國國王查理八世（Charles VIII,

1470-1498）俘虜，關押在威尼斯時，時年 35 歲的伊莎貝拉並沒有哭哭啼啼，反而冷靜謀劃「搶救老公大作戰」。

政治才能太出眾

面對曼圖亞的困境，伊莎貝拉先是找來擔任主教的弟弟發兵馳援，加強曼圖亞守軍防衛，消弭威尼斯趁亂進攻的野心，接著仔細思量後，伊莎貝拉找上教皇儒略二世（Pope Julius II, 1443-1513）幫忙。透過多次不屈不饒、文情並茂的書信請求，並讓女兒和教皇外甥聯姻，終於說動教皇出面干涉，換得丈夫自由。又是另一樁文藝復興政治婚姻，只能說，自由還是有代價的。

威尼斯原本開出的放人條件，是讓侯爵大人留在威尼斯擔任傭兵指揮官，兒子也要成為威尼斯人質，等於父子倆都在威尼斯手裡，但這樣曼圖亞還要玩嗎？經過伊莎貝拉政治智慧籌謀的結果，丈夫成為教皇軍隊指揮官，兒子作為威尼斯名義上的人質，與父親在教皇軍隊共同作戰。如此不但可藉教皇之勢，也解除了曼圖亞受制於威尼斯的危機。

整個「搶救老公大作戰」歷時長達 3 年，侯爵大人法蘭契斯柯終於在 1512 年被釋放，曼圖亞也免於強國威脅，讓眾人無不佩服伊莎貝拉如此冷靜堅韌，充滿睿智謀略。再者從曼圖亞內政舉措上，也看得出她的政治才華，例如基於伊莎貝拉個人對時尚的興趣，她促進紡織服裝業成為地方經濟基礎。不只如此，她還成立女子學校，致力推動女性教育，同時監督各種事務，例如刑事司法、土地和農業管理、公共衛生、經濟措施和外交等等項目，簡直包山包海、不勝枚舉。

事實上，憑藉曼圖亞一介小國要在羅馬、米蘭、威尼斯、那不勒斯等強國環伺下生存，若是沒有伊莎貝拉高超的外交手腕，老早引狼入室被狠狠併吞了。

侯爵大人回歸曼圖亞之後，夫妻倆是否便重修舊好？伊莎貝拉又如何在日理萬機的情況下發展其藝術愛好和收藏品味？

搞出不倫外遇事件的曼圖亞侯爵大人，在妻子費盡心力籌謀求援下歷劫歸來，終於逃出法國虎口，照理說應該要感激又慶幸才是，但由於

Francesco Francia
費德里柯肖像
Federico Gonzaga (1500–1540)
1510 年，蛋彩、木板，45.1×34.3cm
大都會藝術博物館
©The Metropolitan Museum of Art

◀伊莎貝拉在兒子作為人質被帶往羅馬教廷
時，委託人繪製的肖像。

伊莎貝拉才智和手腕太過出色，更襯托出侯爵大人之落魄狼狽，反而造成夫妻之間無法修補的裂痕。伊莎貝拉從此遠遊四處，直到 1519 年丈夫去世才返回曼圖亞。新任曼圖亞侯爵——費德里柯（Federico II Gonzaga, 1500-1540）即位時才 19 歲，伊莎貝拉只好回鍋繼續擔任攝政王，協助愛子處理政務，更加受到人民愛戴。

順帶一提，在伊莎貝拉促成之下，兒子曼圖亞侯爵地位晉升一級，成為公爵。另外一個兒子艾爾柯（Ercole Gonzaga, 1505-1563）的紅衣主教之位，也是她 1527 年時向教皇克勉七世（Pope Clement VII, 1478-1534）捐獻金錢換得的。畢竟當時為了應付神聖羅馬帝國皇帝查理五世（Karl V, 1500-1558）血洗羅馬的猛烈攻勢（史稱「羅馬之劫」），需要支付大筆贖金，教皇在缺錢缺很大的窘迫情況下，販售一個紅衣主教職位真的沒什麼。

肖像畫之謎

作為享有實權的統治者，伊莎貝拉的影響力從國家政治、宮廷時尚，一直延伸至藝術品味。她收藏許多繪畫、雕塑、手稿和樂器，並鼓勵曼圖亞人支持藝術，使得曼圖亞一個蕞爾小國卻成為義大利文化中心之一。她與眾多藝術家往來交好，成為知名藝術贊助者，例如達文西（Leonardo da Vinci, 1452-1519）、米開朗基羅（Michelangelo, 1475-1564）、提香（Tiziano Vecelli, c.1488-1576）、曼特尼亞（Andrea Mantegna, 1431-1506）等人，以及其他雕塑家、建築師、作曲家和作家等。其中達文西、提香、曼特尼亞和魯本斯（Peter Paul Rubens, 1577-1640）都為她畫過兩次肖像畫。

從現存的伊莎貝拉肖像和佣金紀錄表明，她非常在乎自己的外在形象，但哪個女生不在乎？何況天生美貌享盡愛戴的她。

為了在硬幣上印鑄出自己最優美的肖像，注重形象的伊莎貝拉自然需要最佳肖像畫家進行這項工作，1498 年時她找上了公認最傑出，可完美傳達自然的當代藝術家——達文西。達文西為伊莎貝拉繪製的肖像畫素描（P.178）中，側臉輪廓和正面肩膀角度精心呈現年約 24 歲的侯爵夫人嫻靜風姿，此時侯爵大人尚未陷入不倫戀，夫妻倆感情仍處蜜月期。

達文西讓寬大的燈籠袖占據了伊莎貝拉的大部分上身。對她服裝的關注揭示了伊莎貝拉的時尚興趣，這也是她書信中經常出現的話題。雖然尚未完成，但現存於羅浮宮的這幅素描，被館方譽為是「達文西最精美的頭肩肖像之一」。從伊莎貝拉寫給達文西信件內容中敦促他完成委託工作看來，達文西應是在完成畫像之前離開了曼圖亞。結果這位作畫一向龜速又常分心研究其他事物，總讓委託人急到跳腳的文藝復興大師，究竟有沒有為伊莎貝拉完成肖像畫？

本來藝術史界普遍認為達文西在畫了肖像素描之後，可能覺得金主夫人太囉嗦，已經沒興趣再幫伊莎貝拉繪製肖像畫，或者雜務太多沒時間，乾脆不畫了。但 2013 年卻在瑞士一家銀行保險庫裡的 400 幅畫作裡，發現一幅和伊莎貝拉肖像素描極為相似的畫作。以這幅已完成肖像畫看來，原來交疊的雙手，改成一隻手朝著一本書，作為博學象徵。根據放射性碳定年法檢測，這幅畫作年代落在 16 世紀初。

另外根據紅衣主教達拉貢納（Luigi d'Aragona, 1474-1519）助手所記錄，達文西與紅衣主教在法國的會面過程信件中，顯示達文西曾向主教大人展示他的一系列畫作，其中便提到「有一幅倫巴底女士肖像油畫」。正好，曼圖亞就位於倫巴底（Lombardy）。種種線索讓目前學界普遍認為，從瑞士銀行保險庫裡挖出來的肖像畫，確實是達文西真跡伊莎貝拉肖像畫無誤。當然，我們老百姓還是可以繼續看下去……

儘管羅浮宮那件《伊莎貝拉肖像》只是素描草圖，但達文西大膽配置比例，並運用縮短透視法成功攫取觀者注意力。完美優雅的線性輪廓，凌駕於觀者的視野，與身體的轉動形成對比，塑造出細膩又生動的效果。再看一眼，畫中人清晰面容、微傾肩膀，以及雙手交疊方式……是否相

當眼熟？

事實上為伊莎貝拉繪製的肖像畫可以視為是達文西自 1490 年代以來的實驗成果，並且作為接續作品──《聖母子、聖安妮和施洗者聖約翰》（*The Virgin and Child with St Anne and St John the Baptist*，1499-1500 年，現藏於英國國家美術館）炭筆素描和《蒙娜麗莎》（*Mona Lisa*，約 1503-19 年，現藏於羅浮宮）的序幕。《伊莎貝拉肖像》和《蒙娜麗莎》似乎也代表達文西「肖像畫的漸進式理想化」，換句話說，他試圖創造栩栩如生但又能符合普遍審美觀的完美肖像。

《蒙娜麗莎》畫中女子究竟是誰？有人認為她為佛羅倫斯商人之妻──麗莎‧格拉迪尼（Lisa Gherardini），另一說法則說她就是伊莎貝拉。證據來源第一是《伊莎貝拉肖像》和《蒙娜麗莎》兩者相似處；第二是《蒙娜麗莎》背後山景和扶手都是文藝復興時期君主的象徵。但又有爭議的是，依照蒙娜麗莎穿著看來，無論是黃色袖子、有壓褶的衣袍或是巧妙垂在肩上的圍巾都不是貴族之標誌。

反正直到目前為止，依舊沒有確切定論，就連羅浮宮本身也只能根據現有資訊推測畫中人比較有可能是麗莎‧格拉迪尼，至於真相如何，我們老百姓一樣可以備好雞排珍奶，翹腳看下去。

再看另一位文藝復興藝術大師──提香為伊莎貝拉繪製的肖像畫。

提香為伊莎貝拉製作肖像畫時，伊莎貝拉已過 60 歲，怎麼樣都不會是畫像中呈現的青春模樣，但你知道，肖像畫家通常需要內建美顏功能，好取悅有錢有勢的委託人，就連大師也不例外。畫中伊莎貝拉身體微微轉向側面，堅定眼神並未與觀眾接觸，身軀挺直，顯示出其堅毅性格和重要地位，從講究服飾也可看出身分之高貴。她的嘴唇小巧，眉毛柔和微彎，棕色眼睛透著晶瑩綠色，下巴還有個小窩，那是傳說中的「美人溝」耶，而且那澎潤的雙頰還帶著青春無敵嬰兒肥，看來真是傾倒眾生，兼之年輕貌美尊貴端莊，氣場又強大，想必金主本人應該很滿意如此效果。

你看提香大師多「懂事」，難怪江湖走跳多

提香 Titian
伊莎貝拉肖像
Portrait of Isabella d'Este
約 1534-1536 年，油彩、畫布，102×64cm
藝術史博物館

年始終春風好得意。伊莎貝拉的時尚興趣從肖像畫中也可觀察到，袖子上類似繩結的圖樣是由她自己設計，V 型領口也是因她興起風潮。

品味高明的藝術品收藏者

若以實際情況衡量，伊莎貝拉肖像畫繪製數量應該是當時之冠。

文藝復興之前出現在畫作裡的女性不是聖母瑪利亞、某聖女，就是某女神；直到文藝復興時期，描繪真實女性人物的肖像畫終於興起，只是對象也僅限權貴家族女子。伊莎貝拉自然擁有眾多資源可以讓畫家們留下她的理想樣貌。儘管伊莎貝拉肖像畫流傳至今者並不多，但幸虧她留下了成千上萬封信件，內容不乏她對委託案的各種意見與繁瑣要求（沒辦法，誰叫人家是金主），但正好提供了罕見的文藝復興時期女性觀點，我們也得以窺見彼時藝術世界的部分面貌。

再就藝術收藏來看，縱使身為女性得面臨著種種限制，但她的藏品仍展現出重要的文藝復興主題：

1. 透過收集古物以擁有古代世界；
2. 借助獲取古典敘事文本來證明其智識博學；
3. 經由肖像畫和符號意義來形塑、彰顯身分。

其多樣性、豐富性和連貫性都為她在藝術史上贏得重要地位。由於收藏品太多，伊莎貝拉把宅邸部分改建成博物館，用來展示收藏，她也是第一位將藏品展示在專門展間和陳列櫃內的藏家。與她同年代的權貴女性藝術收藏多集中於宗教繪畫和裝飾藝術，然而受過良好教育，已在政壇叱吒多年的伊莎貝拉，見識自然不同於一般閨閣貴婦。她對古羅馬情有獨鍾，從現存大量信件裡也揭示她對古代藝術品和雕塑的渴望。

與此同時，她也和男性一樣，興趣遍及 15 世紀當代藝術，並收集神話故事和歷史場景。另者，利用珍稀材料製成的小型珍玩、浮雕徽章、寶石及貝殼等，都在她的獵捕範圍內。

在她去世後一年，伊莎貝拉和兒子曼圖亞公爵擁有的書籍、古物、藝術品、樂器、家具和其他貴重物品被編制成清單，其中羅列品項超過 7,000 樣，後人也據此編輯並出版清單。如今伊

莎貝拉的大部分藏品都存放在世界主要博物館和圖書館中。

　　這位不因美貌和權勢自滿而流於膚淺勢利，將自身才華和興趣發揮得淋漓盡致的女子可說是個精力充沛過動兒。養兒育女、治國理政、贊助藝文之外，也在生活中發揮其高度審美品味。她甚至經營一家藥妝店，為自己和朋友生產肥皂和香水。在時裝設計方面更是表現出色，讓領口下挖的大 V 領設計（plunging necklines）與帽飾從此風靡整個義大利和法國宮廷，使得歐洲其他女性群起效仿。

　　綜觀整個文藝復興時期，芸芸女子中，只有少數幾位能被記住且歌頌，伊莎貝拉絕對是其中之一，甚至可以說是第一，無論是生前或身後均廣受讚譽，是故被外交官科雷喬歐（Niccolò da Correggio）稱為「世界第一夫人」（The First Lady of the world）。有鑑於伊莎貝拉的年代，地理大發現剛剛開啟序幕，歐洲人並未完全得知世界有多大，基於務實原則，我們尚且尊稱她為「文藝復興第一夫人」，以表無限傾慕與敬意。

曼特尼亞 Andrea Mantegna
帕納塞斯山
Parnassus
1496-1497 年，蛋彩、畫布，159×192cm
羅浮宮

▲伊莎貝拉藏品之一。伊莎貝拉與文藝復興當代人品味相同，尋求畫家幫她繪製神話主題。這是曼特尼亞為伊莎貝拉繪製的第一幅作品。主角為愛神維納斯與情人戰神馬爾斯。
1627 年，曼圖亞公爵查理一世將一批畫作，包含此幅，交給紅衣主教黎塞留，並隨法王路易十四進入了皇家收藏，之後典藏於羅浮宮。

厄爾比諾 Nicola da Urbino
家徽陶盤
Armorial Plate(tondino): The story of King Midas
約 1520–25 年，錫釉彩陶，27.5cm
大都會藝術博物館
©The Metropolitan Museum of Art

羅馬諾 Giancristoforo Romano
伊莎貝拉肖像銅幣
Isabella d'Este
1498 年，銅，3.93 cm
國家藝廊
©National Gallery of Art

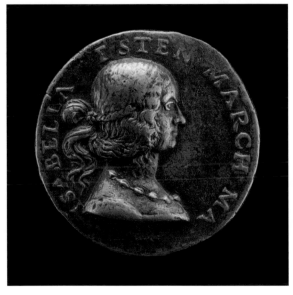

▲伊莎貝拉收藏的家徽陶盤。這是由伊莎貝拉的長女——烏比諾公爵夫人（Eleonora Gonzaga）委託製作贈送給母親的禮物。
圖樣由 16 世紀最出色的陶盤畫家尼古拉・達・厄爾比諾（Nicola da Urbino）所繪，敘述古羅馬詩人奧維德（Ovid）所著《變形記》中描述的故事：麥達斯國王（Midas King）評判的阿波羅（Apollo）與潘（Pan）之間的音樂競賽。中央顯示著伊莎貝拉的徽章，周圍是她的個人標誌，色彩微妙，手法精緻。此一系列陶盤現存 21 件。

▲羅馬諾為著名雕塑家。此為側臉肖像，仿效古希臘羅馬形式。
伊莎貝拉戴著項鍊，穿著低領口服飾，頭髮紮成辮子，銅幣周圍文字是她的名字和頭銜，背面是 12 星座符號。肖像銅幣被主人用來賞賜給親近的人，另外依此肖像，更早之前已製成鑲有鑽石和琺瑯的金幣，則由伊莎貝拉自己保留。

王室內戰的犧牲者
——誰殺了王子？

都鐸玫瑰與英格蘭內戰

英格蘭的「玫瑰戰爭」（Wars of the Roses）起於 1455 年，至 1485 年結束，歷時 30 年，標識著大不列顛群島正式從中世紀邁向文藝復興時期，同時了結法國金雀花王朝（House of Plantagenet）在英格蘭的勢力與貴族封建制度，取而代之者為都鐸王朝君主集權制。我們所熟悉的英國女王伊莉莎白一世（Elizabeth I, 1533-1603）便是都鐸王朝第五位也是最後一位君主。

「玫瑰戰爭」又稱「薔薇戰爭」，乍聽之下相當浪漫，但實際上卻不是那麼一回事。它是金雀花王朝後裔：以紅玫瑰為象徵的蘭開斯特家族（House of Lancaster）和以白玫瑰作為識別的約克家族（House of York）親系之爭，換言之，就是英格蘭王室內戰。在這內戰頻繁的數十年內，英格蘭土地上就有近 50 個家族因敗戰而徹底滅絕，死傷估計約 35,000 至 50,000 人，其中貴族比例相當高。

不過當時「玫瑰戰爭」之名尚未出現，要等到約莫一百年後，大文豪莎士比亞（William Shakespeare, 1564-1616）所著歷史劇《亨利六世》（*Henry VI*）中某一幕教堂花園場景，許多貴族藉由採摘紅或白玫瑰，各表對蘭開斯特或約克家族的忠誠之描述，才得此名，只是廣泛被應用也要等到 19 世紀後了。

古代貴族，尤其是世系悠遠、勢力龐大的貴族通常不只擁有一個頭銜，也會以好幾種徽章表彰其身分。約克家族自戰爭之始便使用白玫瑰作為象徵，但蘭開斯特家族則要等到亨利七世（Henry VII, 1457- 1509）於 1485 年「博斯沃思原野戰役」（Battle of Bosworth Field）終結對手取得勝利後，才以紅玫瑰為識別，並將紅白

亨利‧佩恩 Henry Albert Payne
在聖殿花園裡選擇紅玫瑰和白玫瑰
Choosing The Red and White Roses in the Temple Garden
約 1908 年，鉛筆、水彩、水粉、金箔、油彩，50.8×55.8cm
伯明罕博物館和美術館
©Birmingham Museums Trust

▲位於西敏宮（Palace of Westminster）東側走廊壁畫描繪莎士比亞戲劇中場景，也是「玫瑰戰爭」之稱的起源。描述第三任約克公爵（Richard Plantagenet）和他的追隨者選擇白玫瑰，而代表蘭開斯特家族的薩默塞特公爵（Duke of Somerset）和他的唯一同伴則選擇紅玫瑰。
亨利‧佩恩另外也繪製了一幅相同的水粉畫，也就是書中收錄的這幅。

玫瑰結合，代表兩大家族聯結，從此「都鐸玫瑰」（Tudor rose）便代表英格蘭王室。

這場內戰耗時數十年，大小戰役無數，死傷當然更殘酷，尤其慘遭滅門的貴族太多，也讓後來的都鐸王朝得以實現君主專政，因為貴族都去見上帝了，誰還來和國王吵鬧不休？這些貴族血脈不單殞落於戰場上，也煙散於陰謀中。

最是無情帝王家

英王愛德華四世（Edward IV, 1442-1483）隸屬於約克家族，曾在位21年之久，昭示內戰中約克家族的勝利，但就在他1483年4月9日可能因感染肺炎三週後突然去世，原本暗潮洶湧的王位之爭瞬間浮上檯面白熱化。愛德華四世的兩位幼子——愛德華五世（Edward V, 1470-1483？）、約克公爵（Richard of Shrewsbury, Duke of York, 1473-1483？）也成了政治鬥爭下的犧牲品。有鑑於繼位者愛德華五世才13歲，尚且無法治理國家事務，愛德華四世在斷氣前授命其弟葛洛斯特公爵理查（Duke of Gloucester, Richard III, 1452-1485）為攝政王，意圖制

衡政治野心也不小的王后伊莉莎白·伍德維爾（Elizabeth Woodville, 1437-1492）家族的外戚勢力。但理查叔叔的野心不只如此，那遼闊的江山多誘人，區區攝政王怎夠他塞牙縫？

按照慣例，在舉行登基大典之前，未來的英國國王通常會有段時間居住在倫敦塔上的專室裡。但小愛德華卻是由理查叔叔挾持後，於1483年5月19日和弟弟一起被送進倫敦塔，這一聽就知道事情不妙了。原本預定的登基大典從5月4日延後到6月25日，當然這都只是做做樣子，兄弟倆註定有去無回。

接下來理查叔叔以迅雷不及掩耳的速度篡奪了王位。6月22日，某布道大會上聲稱理查叔叔才是約克家族的唯一合法繼承人。3天後，一群貴族「尊請」理查叔叔登基。兩位王子隨後被議會宣布不具有繼位資格。於是理查叔叔於1483年7月3日加冕為王，成為理查三世，待到1484年，他祭出更狠的一招，由《王室頭銜法案》（Titulus Regius）宣判愛德華四世和伊麗莎白·伍德維爾的婚姻無效，因為愛德華四世在婚前曾與其他女子訂婚。如此一來，兩位王子

米萊 John Everett Millais
塔中王子
The Princes in the Tower
1878 年，油彩、畫布，147.2×91.4cm
倫敦大學皇家哈洛威學院

等同於私生子，沒有資格繼承王位，原來的王太后伊莉莎白也失去尊貴頭銜。

時空再拉回 1483 年春天，愛德華四世驟逝，留下幼子準備繼承王位，卻在登基典禮前被叔叔挾持到倫敦塔。

根據記載，直到當年夏天之前，偶爾還有人見到兩位王子在倫敦塔樓空地玩耍，畢竟是孩子，何況是尊貴的王太子，總是無法整日囚禁於室內。不過夏天之後，兩位王子身影再也不曾出現過。依照時常去探視小愛德華的醫生說法，男孩似乎預感死亡正逐步逼近，虛弱無助，就像預備犧牲的受害者一樣，每天認罪和懺悔，期盼減輕自己的罪過，也只求弟弟能活下來。（看了真是心酸酸……）

或許是被枕頭活活悶死，也可能是塞進牆內窒息而死，兩位王子最終下落如何，至今仍是英國歷史上最大謎團，又因政治局勢複雜詭變，更增添各種不確定性。何況當年七月底的營救王子計畫也以失敗告終。總之，這兩個孩子從此消失在歷史的舞台上。而理查叔叔成為最可疑謀殺犯，因為他是最大受益者。至於都鐸王朝首任君主亨利七世也被懷疑是兇手，畢竟他是因為擊敗理查三世而登上王位，所以也須要藉由詆毀前朝，讓理查三世繼位方式引人爭議，好加強自己王位的正當性。

終歸到底，為了維護唯一王權，所有可能威脅王位者都必須盡數剷除，一個不留。生在帝王家，不知是幸或不幸？

本來兩個稚嫩的生命已逐漸塵封於歲月裡被人淡忘，直到 1674 年時，有工人在倫敦塔內某個樓梯下方發現兩具一大一小兒童骨骸，被粗魯地參雜了一些動物骨頭裝在兩個盒子裡，但又用天鵝絨包裹了起來，似乎是貴族才有的待遇。這個發現，勾起了人們對王子謀殺案的幽暗回憶。在英王查理二世（Charles II, 1630-1685）命令下，這兩具骨骸被埋葬於西敏寺。

1933 年曾找來解剖學和牙科專家對骨骸和牙齒構造進行分析研究，證明骨骸年紀確實與兩位小王子相符，但無法判定性別與死因。後來英國女王伊莉莎白二世仍拒絕使用現代科技對骨骸

▲相傳當時軟禁兩位王子的「當事塔」。隨著謠言的傳播，這座塔從原本的花園塔改名為「血腥塔」（Bloody Tower）。照片出自《倫敦塔的囚徒》（*Prisoners of the Tower of London*, 1899）。
©British Library

進行任何測試，因此究竟是不是那兩位可憐的孩子也尚未可知。

王子悲涼身影

這起悲悽傷感，充滿戲劇性和陰謀論的王子謀殺案自然成為藝術家創作材料。

英國畫家米萊（John Everett Millais, 1829-1896）所繪《塔中王子》（P.193）裡，兩位金髮王子看起來像天使般俊美，但卻面容蒼白，憂鬱愁苦。在幽深黑暗的倫敦塔某處，他們彼此僅僅交握著手，彷彿嘗試給予對方最後的溫暖，即使自己也害怕萬分。注意看背後台階上似乎有道人影拾級而下，更加深了危險即將到來的恐怖氛圍。整個畫面布局與氣氛讓觀者不由得擔憂又同情畫中人的處境。

米萊嘗試以歷史準確性的觀點來描繪場景。據說他在進行這幅畫作時，於英國伯斯郡的伯南村（Perthshire, village of Birnam）找到了一處非常符合故事場景的高塔，經過多張素描調整過後，總算才完成全畫構圖。樓梯就是為了呼應兩

具骨骸被發現之處，場景所顯示的密閉空間也表達王子們所面臨的絕望困境。

出身顯赫的米萊是個藝術神童，11 歲便進入皇家藝術研究院（Royal Academy of Arts，R.A.）就讀，為該學院有史以來年紀最小的學生。在皇家藝術研究院就讀期間，他認識了亨特（William Holman Hunt）和羅塞蒂（Dante Gabriel Rossetti），因而於 1848 年共同促成「前拉斐爾派」（Pre-Raphaelite Brotherhood）誕生，當年米萊才 19 歲（關於前拉斐爾派的故事，可參見本書 P.068）。

米萊在 1856 年結婚後便逐漸擺脫前拉斐爾派畫風，逐漸朝向多元發展，此舉曾招致正反評價。但從他在皇家藝術研究院裡的活躍表現，以及 1885 年被維多利亞女王封為準男爵（baronet），成為第一個獲得世襲頭銜的畫家看來，這位天才畫家獲得的肯定還是較多。他的功力從《塔中王子》的人物描寫、氣氛營造、構圖安排都可見。

畫家在表述歷史事件時，若不能親身經歷，

往往只能根據史料、考證和想像嘗試發揮，透過畫面讓觀者感受事發氛圍。後人無法得知兩位王子當年究竟有何遭遇，是否被謀殺，或被誰謀殺？也不確定小王子約克公爵是不是真的被調包逃離了倫敦塔，最後還是死於亨利七世手裡？然而欣賞米萊畫作，觸及這段歷史時，惻然傷感之情難免油然而生。這便是米萊營造畫面，悉心布局的才能。

都鐸王朝的起點

至於理查叔叔奪位之後下場如何？

即位約兩年後，在 1485 年 8 月 22 日對戰亨利七世的那場博斯沃思原野戰役中，理查兵敗身亡，死後屍體還被遊街示眾，草草掩埋，有很長一段時間不知去向。作為英格蘭國王身後淪落至此也讓人頗為唏噓。近年理查遺骨終於被尋獲，上頭傷痕累累刀傷四處，脊椎遭箭頭穿刺，頭顱也被削去一部分，只能說理查叔叔也真是死得太痛太慘烈。

這場戰役和理查之死，標明金雀花王朝、玫瑰戰爭和英格蘭中世紀的終結。新的世代由亨利七世和約克家族繼承人「約克的伊莉莎白」（Elizabeth of York, 1466-1503），即愛德華四世長女，被謀殺的小愛德華長姐，兩人聯姻以結合兩大家族勢力鞏固政權，開創都鐸王朝起始。

據說約克的伊莉莎白繼承母親美貌與金髮（其母伊莉莎白·伍德維爾曾有「不列顛群島最美女人」之稱），與亨利七世的政治聯姻似乎也算得上是幸福美滿。兩人共誕育 8 個孩子，成為英格蘭和蘇格蘭眾多王室祖先，次子就是後來的亨利八世，孫女即為女王伊莉莎白一世。

誰殺了王子？至今仍是謎團重重。向來最是無情帝王家，權力誘惑多吸引人，身處驚濤四起駭浪翻騰的宮廷，為了爭奪至高王權，或許不擇手段誅殺異己，可能情勢所逼身不由己，讓聽來浪漫的玫瑰戰爭，實則是被無數鮮血濺染的血腥戰場。以世俗角度看來，相較於兩個太早消逝的稚嫩生命而言，伊莉莎白姐姐似乎幸運多了。

如果能夠選擇，你願意生在帝王家嗎？

騎士國王與蒙娜麗莎
——法蘭索瓦一世

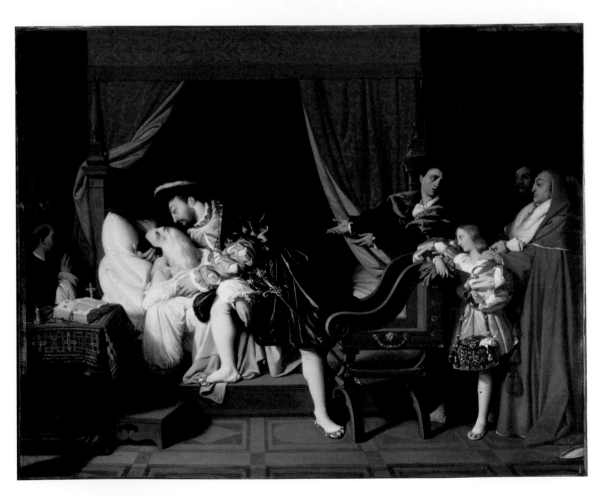

安格爾 Jean-Auguste-Dominique Ingres
法蘭索瓦一世與臨終的達文西
Francis I Receives the Last Breaths of Leonardo da Vinci
1818 年，油彩、畫布，40×50.5cm
小皇宮
©Paris Musées / Petit Palais, musée des Beaux-Arts de la Ville de Paris

天上掉下來的王冠

法蘭索瓦一世繼承王位的情況，類似同年代的英國國王亨利八世（Henry VIII, 1491-1547年），這兩位名震歷史的君主出生之時都不是頭號王位繼承人：亨利八世因為兄長早夭撿到了王位，而法蘭索瓦一世則是基於一連串的因緣際會才戴上王冠。

由於瓦盧瓦王朝直系君主查理八世（Charles VIII, 1470-1498）斷嗣，接續繼位的路易十二（Louis XII, 1462-1515）也未誕育王儲，於是讓法蘭索瓦從王朝偏支的貴族公子，成為王位候選人。畢竟不是親生骨肉，路易十二對於這位姪子一直懷有戒心，從來不讓他參與宮廷事務，在法蘭索瓦一世18歲那年，甚至把他丟到前線戰地去「歷練」一番。路易十二去世前不久，法蘭索瓦一世娶了路易十二的長女——法蘭西的克洛德（Claude of France, 1499-1524），待到路易十二駕崩，國王女婿於1515年1月1日正式加冕成為國王。對於路易十二來說，至少外孫可以成為國王，是不得已中的權宜之計。

只是路易十二親愛的女兒克洛德王后由於「克盡職責」，從16歲成為王后開始，生活便不斷在懷孕、流產和生產之間鬼打牆，總計至少生下7個孩子，使得原本體弱的她25歲那年便香消玉殞，根本來不及看到兒子亨利二世（Henri II, 1519-1559）即位。關於克洛德王后的死因至今仍無法確定，若是以她頻繁懷孕和當時醫藥條件看來，有可能是死於分娩或流產，或者是染上剛從美洲新大陸傳播至歐洲的梅毒，堂堂王后感染梅毒的途徑，自然是來自於她風流多情的國王丈夫。

在法蘭索瓦一世之前的法國君主——查理八世與路易十二最著名的外交策略，就是從1494年開始投入義大利戰爭，企圖奪取那不勒斯王國、米蘭公國，甚至是整個義大利的控制權。即使曾經攻克米蘭和那不勒斯，法國都為這場長達數十年的遠征付出龐大代價。路易十二曾在1499年取得米蘭，接著獲得那不勒斯王位，但在1513年又失去米蘭，此時他年屆51歲高齡，即便再度遠征已經力有未逮，從此義大利之夢只能熄火。幸虧他統治期間法國經濟繁榮成長，到了法蘭索瓦一世時，國庫在應付軍備開支之外仍

佚名
法蘭索瓦一世在馬里尼亞諾
François Ier à Marignan
卡納瓦雷博物館
©Paris Musées / Musée Carnavalet - Histoire de Paris

有不少盈餘，於是這些財務上的寬鬆條件，都成為法蘭索瓦一世發展藝術喜好以及提升君主集權的資本。

被喚醒的藝術魂

受到前任國王們的影響，法蘭索瓦一世也懷抱義大利之夢，即位之初，便把王國交給太后攝政，率領軍隊一馬當先攻向義大利。1515 年那場「馬里尼亞諾戰役」（Bataille de Marignan），法蘭索瓦一世與威尼斯聯軍大敗米蘭和瑞士聯盟，國王本人更是在血腥戰場身先士卒向前衝，贏得「騎士國王」（le Roi-Chevalier）的名號，同時也奪回了米蘭（但是人家米蘭明明就不屬於法國……）。

隨後教皇於波隆那（Bologna）接見法蘭索瓦一世，雙方達成看起來雙贏的協議。羅馬教廷重新獲得法國教會的豐盛財產，而法王得到主教提名權，讓王權足以凌駕教會，如此一來，國王既可將重要的教會職位賞賜給親信，也可控制教會部分財產。會面期間，教皇每天為法蘭索瓦一世舉行宴會、音樂會和戲劇表演，那些華麗炫目的建築、服裝和藝術細節，都讓法蘭索瓦看得眼花撩亂暈頭轉向。教皇同時還餽贈了拉斐爾（Raphael, 1483-1520）的聖母像作為禮物。

儘管小時候接受過一些人文教育，所受到的衝擊絕對不如親自在義大利被成群藝術家和藝術品包圍那般來得直接又強烈，就像許多藝術家得遠赴義大利觀摩取經一樣，到了那裡就會被深

深感動。或許因為如此，法蘭索瓦一世的文藝魂這回被徹底喚醒，他具備了之前查理八世與路易十二殺伐征戰之外所欠缺的藝術熱忱，於是從他開始，正式為法國的文藝發展開啟全新境地。剛好，路易十二留下不少經濟資本，讓法蘭索瓦一世得以跳入藝術收藏這個大坑，大肆揮霍、任性採買藉以滿足興趣。

由於國王本人熱愛修辭學、歷史、繪畫和裝飾藝術，而且為人開明、友善、寬容又愛享樂，種種人格特質都使得法蘭索瓦一世的宮廷成為理想學術環境。詩人、藝術家和學者與各地前來的貴族相處融洽，這些宮廷成員也模仿義大利王室的高雅舉止，實踐起源自義大利的禮儀規範，並且追求騎士風範。本來因為閒雜人等太多，很可能會亂起來一發不可收拾的狀況，正好藉由藝術、禮儀表現和騎士風度而得以維持微妙的平衡。當然，迷人可愛的女士，最好還要受過良好教育，更是宮廷風景的重要點綴。

據說法蘭索瓦一世還是位很喜歡「出巡」民間的國王。在那個年代，老百姓要見到國王的模樣，通常只能運氣好時瞻仰一下肖像，不過法蘭索瓦一世則時常騎馬巡迴法國各地，讓老百姓親眼目睹他的尊容。國王遠行時，遵奉騎士風範，充滿藝文氣息的宮廷使者也會跟著他四處跑。在旅途中，法蘭索瓦一世盡可能體察民情，了解人民需求，也有效節制貴族權力，並適時資助人民。法蘭索瓦一世運用各種方式鞏固王權，儘管對外征戰後來失敗連連，貪求華麗又過於奢侈任性，尤其徵稅制度亂七八糟，然而這樣友善熱情的國王卻很難讓人民討厭。

戰爭雖是殘忍殺戮，卻具備文化交流的作用。義大利戰爭讓接連幾位法王一再懷抱征戰的美夢而勞民傷財，但同時也將義大利的文藝復興風潮帶到了法國。尤其透過實施一連串措施，例如保護關稅制度、統一度量衡等，使得法國經濟愈形繁榮，資產階級逐漸興起，這些都有助於法國本土文藝發展。

達文西養老時光

法蘭索瓦一世被稱為「文藝復興君主」，不僅開啟法國皇家收藏藝術品的長遠傳統，更重要的是，他也為法國邀來了文藝復興傳奇大師達文

西（Leonardo da Vinci, 1452-1519），以及藝術史上最知名的女子──蒙娜麗莎。

1516 年末，達文西因為法蘭索瓦一世熱情邀請，帶著弟子騎上騾子，依靠國王的軍隊保護，以 64 歲高齡，翻越阿爾卑斯山來到法國。從此在法國度過他人生的最後三年。

達文西是位天才兼鬼才，才華洋溢又多才多藝，興趣和研究廣泛涉獵，恃才如他，自認並非是收到酬金便可產出作品的畫匠，因此總是氣定神閒隨心所欲，想到哪畫到哪，不到完全滿意，縱使金主急到跳腳、惱火非常，也絕不交出作品。只是這種拖拖拉拉的「壞習慣」也導致他傳世的作品數量稀少。然後無論金主十萬火急催到噴火，他老人家依舊在米蘭和佛羅倫斯兩地悠哉來去，結果最後竟然就這麼晃到法國去，而且一去不復返。當年掛在騾背上的「流浪天涯小包包」裡頭，有三件跟著達文西遠赴法國的繪畫作品：《蒙娜麗莎》（*The Mona Lisa*, 1503-1507）、《施洗者聖約翰》（*Saint John the Baptist*, 1513-1516）、《聖母子與聖安妮》（*The Virgin and Child with Saint Anne*, 1508）。拜法蘭

索瓦一世的精準審美品味所賜，如今這三件傑作都珍藏於羅浮宮。

事實上，早在法蘭索瓦一世 1515 年 10 月攻克米蘭，朝見教皇之時，便已見識過達文西的多才多藝，也向他訂購了一隻機械獅子。多虧王姊昂古萊姆的瑪格麗特（Marguerite d'Angouleme, 1492-1549）建議，法蘭索瓦對達文西鄭重發出邀請，才有了達文西的這趟法國養老行。

昂古萊姆的瑪格麗特何以有此遠見？原來人家從小接受良好教育，熱愛閱讀，自己也寫詩、著述，大力贊助文藝活動，主持文化沙龍，身邊總是圍繞眾多詩人、作家與藝術家，大大提高女性在法國宮廷中的地位。或許可以說，法國的文藝復興，這位國王的姊姊也發揮了重要助力。順帶一提，就是瑪格麗特的外孫在瓦盧瓦王朝斷嗣之後，承繼法國王位，史稱亨利四世（Henri IV, 1553-1610），開啟了法國封建史上最後一個朝代──波旁王朝（Maison de Bourbon）。

名聞遐邇的達文西大師來到法國後，年輕

的法王以厚禮相待，封他老人家為「國王的首席畫家、工程師和建築師」，並賞賜克勞斯・呂斯城堡（Château du Clos Lucé）作為大師居所。克勞斯・呂斯城堡與國王所居住的安布瓦茲城堡（Château d'Amboise）相距不遠，彼此之間還有地道相通，無論夏晴冬雪，國王都能透過地道拜訪達文西，由此可見他們的關係多親密。何況法蘭索瓦一世 2 歲即喪父，與天才卓絕的長者達文西相處，或許也能彌補些許他對父親的想像。

值得稱許的是，不同於面對義大利權貴委託案，達文西得背負產出作品的期待被追著跑，法王和王姊只求能與他談論與交流，甚至給予他「隨意思考、作夢和工作」的特權。於是達文西的天分更加自由自在、無限開展了。他可以每天睡到自然醒（最好是），在城堡花園或附近隨意散步，看向天空雲朵或觀察動植物百態，隨意畫出機械或建築等各種設計圖稿，偶爾再與待他極為友善親近的國王和王姊閒聊，這樣的日子多舒適啊～

在法國的最後三年歲月中，達文西很少提筆畫畫，帶來的畫作始終沒有完成，倒是把精力多半花在構思建築和機械工程項目。例如將羅莫蘭汀（Romorantin）小鎮改造成理想城邦，作為王國新的政治中心，同時建造宮殿；提議排空索洛沼澤（Sologne），開設新運河聯結羅亞爾河（Loire）和索恩河（Saône），加上連接其他河流，最終打通地中海和大西洋，促進經濟發展，並降低河道淤塞與疫病流行機率等。種種偉大又瘋狂的點子都流露他的驚人才能和遠見，可惜以上都僅止於構想階段，無法實現。另外達文西在這段期間也設計出許多機械設備，包含飛機、汽車、直升機與坦克等等。

1519 年 5 月 2 日，達文西於克勞斯・呂斯城堡的房間內因病離世。雖然帶著病痛，但這三年平靜舒適的最後時光想必帶給他最後歲月不少溫暖與撫慰。

根據文藝復興時期畫家兼建築師喬爾喬・瓦薩里（Giorgio Vasari, 1511-1574）所著《藝苑名人傳》（*Le vite de' più eccellenti architetti, pittori, et scultori italiani, da Cimabue insino a' tempi nostri*，1550 年發行首版）中描述，達文西是在法蘭索瓦一世的懷中嚥下最後一口氣。死

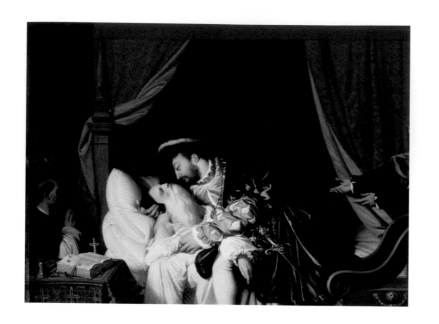

◀在《法蘭索瓦一世與臨終的達文西》
中，安格爾根據瓦薩里在《藝苑名人傳》
中所記，描繪達文西在法蘭索瓦一世懷中
嚥下最後一口氣的景況。
1806 年～ 1824 年間，安格爾都待在義大
利。雖然一開始安格爾是因為獲得羅馬獎
得以公費留學義大利，但卻不幸碰上法國
時局動盪的尷尬時期，經常未能如期收到
國家經費，逼使他只能咬緊牙根靠自己，
努力為人製作肖像畫和小型歷史畫維生，
從而磨練出高超的肖像畫技法。
©Paris Musées / Petit Palais, musée des
Beaux-Arts de la Ville de Paris

後則依據達文西去世前三星期所立遺囑，被安葬
於安布瓦茲城堡中的聖佛羅倫汀教堂（church of
Saint-Florentin）。《藝苑名人傳》是藝術史上
首部重要著作，講述 260 多位文藝復興藝術家故
事和代表作品，其中某些故事純屬作者杜撰，這
段達文西長眠於法國國王懷裡的感人情節就是出
自瓦薩里自己虛構，但也因為極具戲劇效果而被
畫家取材描繪於畫布上。

　　最著名者當屬新古典主義大師安格爾
（Jean-Auguste-Dominique Ingres, 1780-
1867）所作《法蘭索瓦一世與臨終的達文西》。

　　這幅畫作是安格爾在義大利時，接受法國

駐羅馬大使布拉卡斯伯爵（Pierre Louis Jean
Casimir de Blacas）委託而作。安格爾運用了早
年參觀羅浮宮古典大師作品的驚人記憶能力，創
造出這幅畫作的人物特徵，例如法蘭索瓦一世的
形象塑造靈感，來自提香（Titian, 1490-1576）
於 1538 年所作的肖像畫，畫中的國王衣著華麗
姿勢優美，展現出文藝復興君主的優雅與氣勢。
至於垂死的達文西扭曲頸部所創造的效果，以及
微妙的色調與線條表現，都是典型安格爾風格。
床邊的紅色天鵝絨簾幕則為場景增添了劇場氣
氛，使得這位世紀天才之死顯得既唯美又浪漫。

　　儘管達文西許多建築構想都無法付諸實際，
但他對國王的建設大夢仍具有相當影響。1515

▼法蘭索瓦下令興建的堡中之王——香波堡。（攝影：Vladislav Zolotov / iStock）

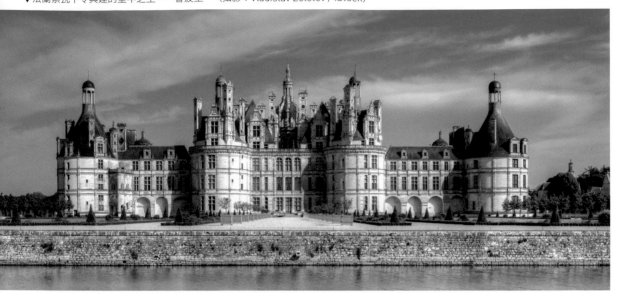

年從義大利光榮回歸後，法蘭索瓦一世便時常向達文西請益，開始實踐對建築的熱忱與敗家的本領，陸續在羅亞爾河畔大興土木。無論是安布瓦茲城堡、布盧瓦城堡（Château de Blois），年少輕狂的國王都投入大量經費翻修續建。至於被稱為「堡中之王」的香波堡（Château de Chambord）則是由他大手一揮下令開工，堡中著名的雙螺旋樓梯據說出自於達文西設計手筆，讓同時上行或下行的使用者不會看到彼此，有一說這是方便偷情時讓情婦落跑用？不過即使出於達文西的創意，他本人也來不及看到這座城堡1538 年落成後的壯觀模樣。

現在克勞斯・呂斯城堡已成為達文西博物館，與安布瓦茲城堡同為達文西迷懷想大師終歲時光的必訪之地，也是羅亞爾河流域的熱門景點。可惜香波堡許多內在設施與裝飾細節都在大革命期間被暴民破壞得差不多了，現在只能憑藉雄偉建築外觀遙想當年風光。

文藝復興君主的文藝建設

但是法蘭索瓦一世的建築功績不只如此。他下令將楓丹白露宮從狩獵行宮改建成皇家宮殿，並找來義大利矯飾主義（Mannerism）畫家羅索（Rosso Fiorentino, 1494-1540）、普里馬帝喬（Francesco Primaticcio, 1504-1570）等人和法國畫家共同合作，裝飾楓丹白露宮殿內外。而

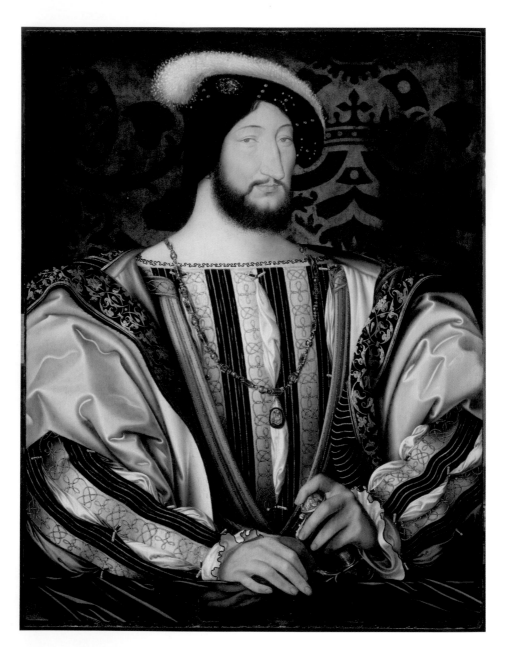

克盧埃 Jean Clouet
法蘭索瓦一世肖像
Portrait of François I, King of France
約 1530 年，油彩、木板，96×74cm
羅浮宮

▲法蘭索瓦一世除了有「騎士國王」的外號，
因為一副大鼻子，也被稱為「大鼻子法蘭索瓦」
（François au Grand Nez）。

這，就是具有貴族氣息，強調裝飾性、神話場景和女體描繪，卻也矯揉做作的「楓丹白露畫派」（École de Fontainebleau）之起源。

提到「楓丹白露畫派」，就不能漏了這幅著名之作《法蘭索瓦一世肖像》，推算一下作畫時間，此時法蘭索瓦年約 35 歲，約莫是 1527 年剛從查理五世（Charles V, 1500-1558）俘虜的恥辱中回到法國沒多久。在此之前，國王已經被查理五世給囚禁一整年，在巴黎人不分階級貧富慷慨解囊，湊足鉅額贖款，又交出兩位王子到西班牙宮廷作為人質後才被釋放。

但畢竟是國王肖像畫，總是得威風凜凜才有說服力啊，何況人都平安回來了，過去的糗事就讓它隨風而去吧！

這是宮廷畫家克盧埃（Jean Clouet, 1480-1541）為法蘭索瓦一世創作的一系列精緻王室肖像作品之一。克盧埃來自荷蘭，這幅著名的《法蘭索瓦一世肖像》結合法蘭德斯精細的寫實手法，比如詳實細節，以及義大利文藝復興風格，像是臉部和手部的陰影、微妙光影、衣物皺褶和

珠寶。而國王手上拿的短劍和手套都是騎士象徵，以呼應他「騎士國王」的稱號。

愛藝術愛時髦，國王肖像畫自然要體現當時最新潮的玩意。因為崇尚義大利文化，國王穿著義大利最流行的服裝，衣袖上有裝飾大於實用效果的切縫式（slash）設計，同時眼神直視觀眾，高雅威嚴，既真實又具有穿透力。法蘭索瓦一世戴著當時法國最高級別的騎士團勳章「聖米歇爾勳章」（Ordre de Saint-Michel）。

有別於同年代肖像畫，法蘭索瓦一世在此畫中胸部和手都顯得特別巨大，衣袖已經超出畫框，創造氣勢磅礴君臨天下的現代感。頭部和胸部的比例落差也可顯現出矯飾主義的特色。至於彰顯君主身分的王冠則出現在暗紅色背景部分，襯托出尊榮華貴的威嚴。不過這也有可能是因為克盧埃先請國王擺好姿勢，製作素描後，再依照素描草稿另外添加一套華麗的宮廷服飾，再完成這幅肖像畫所導致，畢竟要國王呆坐那麼久實在有點難度。

回到正題，羅浮宮的出現也要感謝法蘭索瓦

一世。

羅浮宮原本來是 12 世紀末法國國王腓力二世（Philippe II Auguste, 1165-1223）下令建造，作為監獄、碉堡和倉庫之用。1546 年，法蘭索瓦一世夷平舊址，以文藝復興樣式在此重建國王居所，之後經過歷任國王持續修建成後來的模樣。而法國王室收藏藝術品的風氣則從法蘭索瓦一世開始，至路易十三、路易十四達到巔峰，大幅擴充皇家收藏規模。1682 年，英國史上唯一被斷頭的國王查理一世（Charles I, 1600-1649）因為引發內戰被處決後，路易十四剛好撿到便宜，順帶收購了他許多藏品，更加豐富法國皇家收藏。

到了啟蒙時代，哲學家兼《百科全書》（*Encyclopédie*）編寫人狄德羅（Denis Diderot, 1713-1784）開始呼籲國家應建立公眾美術館。同年代的路易十五雖然曾經在盧森堡宮（Palais du Luxembourg）短期公開展出他的繪畫收藏意思意思一下，但要等到 1789 年大革命爆發之後約 4 年，也就是 1793 年 8 月 10 日，革命政府在羅浮宮大藝廊（Grande Galerie of the Louvre）成立「中央藝術博物館」（Musée Central des Arts）。羅浮宮的藝術博物館功能自此才算是跨出第一步。

《蒙娜麗莎》烏龍失竊案

達文西當年去世時，《蒙娜麗莎》也跟著留在法國，雖然一開始並非由法蘭索瓦一世持有，不過藝術品味精準過人的國王迅速付出重金向達文西的助理兼徒弟沙萊（Salai, 1480-1524）買下，然後懸掛在楓丹白露宮的牆上以供他隨時欣賞。另外兩幅達文西當年帶來法國的畫作：《施洗者聖約翰》和《聖母子與聖安妮》很可能也是因此得以成為王室藏品，從而待在羅浮宮裡安養天年。《蒙娜麗莎》此後輾轉遷徙，從楓丹白露宮、羅浮宮、凡爾賽宮，以及由拿破崙（Napoléon Bonaparte, 1769-1821）的妻子約瑟芬（Joséphine de Beauharnais, 1763-1814）珍藏於杜勒麗宮（Palais des Tuileries）的寢宮，直到 1804 年拿破崙才把它歸還給羅浮宮。

說起來《蒙娜麗莎》如今在羅浮宮所占據的女王地位，一部分來自於她曾經遭遇的烏龍竊案

當時報上還刊登了《蒙娜麗莎》失竊後牆上空蕩蕩的景象。
©Library of Congress, Washington, DC

經歷。

時間推回約莫100多年前，一位留著兩撇鬍子的義大利工人佩魯吉亞（Vincenzo Peruggia），因為在羅浮宮從事修繕工作時，無論抬頭低頭總是眼見許多祖國藝術品「流落」至這異鄉美術館，進而心生不滿。於是1911年8月21日清晨7點多，他穿上白色圍裙喬裝羅浮宮員工，趁著大清早館內空無一人時，基於「愛國情懷」，不滿拿破崙劫掠祖國文物，包含這幅達文西之作，於是沒三兩下就將《蒙娜麗莎》從畫框割下，然後捲起來藏在懷裡帶走了。

《蒙娜麗莎》被竊當然非同小可，但是透過羅浮宮高明的公關策略，加上新興媒體報紙不停以頭條報導推波助瀾，《蒙娜麗莎》知名度和身價迅速飆高。

1913年12月，也就是藏在巴黎小公寓的床底下兩年多後，佩魯吉亞試圖將《蒙娜麗莎》兜售給佛羅倫斯藝術品交易商蓋里（Alfredo Geri）。這位畫商也算是夠警覺，迅速聯絡烏菲茲美術館（Uffizi Gallery）館長喬瓦尼·波吉（Giovanni Poggi），館長大人隨即通報警方，然後佩魯古亞被捕了。全世界，尤其是全法國瘋

▲就是他！（指）搞不清楚狀況把《蒙娜麗莎》偷走的義大利愛國者小偷佩魯吉亞。據說他在獄中收到眾多來信表達愛慕之意時，還會得意洋洋向獄友炫燿。
©Library of Congress, Washington, DC

狂尋找的《蒙娜麗莎》終於現身。藉由一連串偶然與必然事件的炒作，1914 年 1 月當她回到巴黎時，據說是萬人空巷全城歡欣，就為迎接蒙娜麗莎小姐「凱旋歸來」，從此她在羅浮宮和藝術史上的地位已經無可撼動。

「愛國者小偷」佩魯吉亞後來怎麼了？審判結果，他被判處 1 年又 15 天的有期徒刑，後來

經過上訴，法官考量他的愛國情懷而減刑至 7 個月。據說許多義大利人果真將他視為民族英雄，就連服刑期間都能收到來自義大利各地女子的愛慕信件。佩魯吉亞出獄後遇上一次世界大戰爆發，一心報效祖國的他也跟著從軍去（果然真的很愛國），而且還讓他從戰場上平安歸來，直到 1925 年才逝世於法國。想來直到他去世前，應該都還很得意自己當年曾經有過如此轟轟烈烈的「壯舉」吧。

若是佩魯吉歐多讀點歷史，就會發現他真是誤會大了。

《蒙娜麗莎》是法蘭索瓦一世一心追求藝術人文的回報，也是達文西最後間接留給法蘭西的禮物。或許佩魯吉歐應該感謝法國涵養了這位天才藝術家自在愉快的晚年生活，至少不用再被義大利眾多金主不停埋怨又老是奪命連環扣啊～

人生終有落幕時

1547 年 3 月 31 日，法蘭索瓦一世執掌法國32 年的日子畫上休止符，享年 52 歲。

關於他的死因，一說是熱病，但總歸應該和梅毒併發症脫不了關係。這項強大又頑固的傳染病隨著哥倫布探索新大陸的腳步反饋給歐陸後，直到 19 世紀都是勢如破竹、所向披靡，人類根本無力阻擋，即使想要利用水銀治療，也是力有未逮，後遺症一大堆。若是往前回溯至 1494 年，約莫是哥倫布登陸美洲兩年後，法王查理八世侵略那不勒斯時，隨軍隊伍一路燒殺擄掠，姦淫婦女，強力助長梅毒傳播，使得義大利人稱它為「法國佬病」。隔年查理八世回到法國里昂，病毒更是隨著大軍人馬各自解散後四處傳布。搞到最後，除非守身如玉、坐懷不亂，要不就連國王也難以倖免，何況他向來就是以風流而著稱。

就在法蘭索瓦一世身亡前兩個月，英王亨利八世才剛離世，這兩位提升集權高度的君主彼此在國際舞台上較量多時，終究歸於塵土，而英、法兩國在他們逝後都走入了新時代。巧合的是，亨利八世三名子女雖陸續稱王，卻因伊莉莎白一世（Elizabeth I, 1533-1603）始終未婚無子，都鐸王朝就此斷嗣；而瓦盧瓦王朝也在法蘭索瓦一世的三個孫子：法蘭索瓦二世（François II, 1544-1560）、查理九世（Charles IX, 1559-

1574）、亨利三世（Henri III, 1551-1589）陸續登上王位，卻都過於早逝而無所出，最終因亨利三世被刺殺而滅絕。

接下來，便是由亨利四世開啟他的波旁王朝。

認真衡量的話，法蘭索瓦一世任性奢侈、過度徵稅、種下新舊教紛爭因子、賣官鬻爵又創立弊病多多的包稅制度，最後成為法國大革命的導火線之一。另外法蘭索瓦一世也為了和西班牙國王兼神聖羅馬帝國皇帝查理五世競爭，搞得人仰馬翻，甚至兵敗被俘，不但得交付大筆贖金，還把兩個兒子都送到西班牙宮廷當人質。怎麼看都是丟臉丟到家了，算算真是糗事一大堆。然而個人一時的政績或軍功在歷史的長流中，往往不如文化藝術來得有影響力。若你是熱愛藝術的法國人，應該也會感念他所創造的，輝煌豐碩的文藝盛景吧？

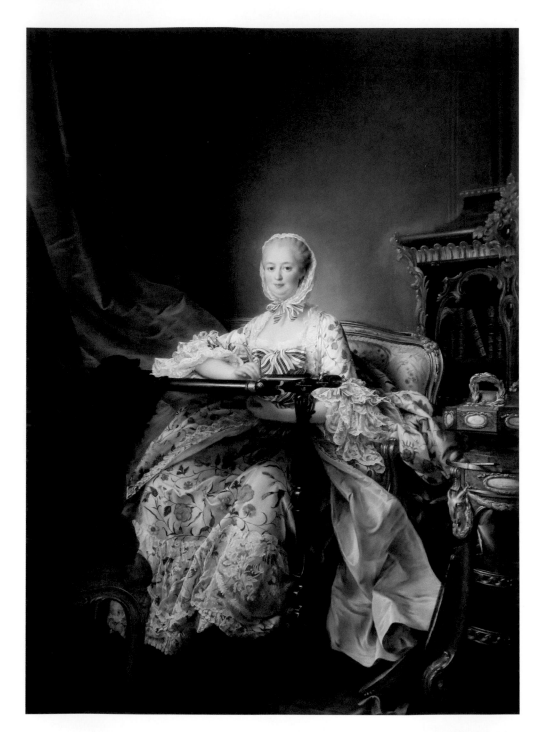

德魯耶 François-Hubert Drouais
在繡架前的龐巴杜夫人
Madame de Pompadour at her Tambour Frame
1763-64 年，油彩、畫布，217×156.8cm
英國國家美術館

▲因為被認為要為慘敗的「七年戰爭」負起重大責任，這幅
肖像畫具有強調美德，受人尊敬，並為夫人「洗白」的重大
使命。然而在畫作完成前一個月，夫人便因肺病離世。
這幅畫作尺寸較大，整個畫面其實是由兩張畫布組合而成。

洛可可情婦
──龐巴杜夫人

歷任法國國王情婦何其多，但能夠活到像路易十五（Louis XV, 1710-1774）的「首席情婦」──龐巴杜夫人（Madame de Pompadour, 1721-1764）這般，也算是人生無悔得意無限了。

《在繡架前的龐巴杜夫人》可以說畫下了法國王室傳奇情婦人生最終也是最真實的模樣。有別於宮廷肖像畫常見的僵化形式和神話人物扮相，這幅肖像畫裡的龐巴杜夫人手持勾針，端坐在繡架前，還有隻小黑狗陪伴。看起來與想像中情婦該有的冶豔風情不同，反而一副溫柔敦厚的賢妻良母樣。然而，從 24 歲那年邂逅國王，直到 43 歲病逝之前，在全法國最有權勢、也最有條件花心的男人心裡，她都占據了重要位置，難道就是憑這副溫良恭儉讓的模樣？

當然不是。

首席情婦肖像畫也要用心機

肖像畫除了作為記錄個人容貌外觀之用，有能力聘請畫家製作肖像畫者，通常具有一定地位或財力，因此肖像畫也是他們藉以表現權勢、財富、品味，或美貌等個人特質的方式之一。

尤其是宮廷肖像畫甚且具備政治功能，比如國王肖像必須氣勢十足好彰顯君威與國力，免得萬一國王看起來蒼老衰弱、一副快升天的模樣，可能會導致謠言四起、民心生變，或是異國藉機來犯，雖然人民真要叛變或是鄰國派兵入侵，根本沒人管你國王肖像畫長啥樣……

至於國王情婦的肖像畫又有何作用？

與逢場作戲的短暫姻緣不同，人家龐巴杜夫人是具備官方授予頭銜，經過認證的「首席情

婦」（Maîtresse-en-titre），同時享有豐厚資產與眾多私人寓所。「首席情婦」的名號使用雖始於波旁王朝開朝君主亨利四世（Henri IV, 1553-1610）之時，直到路易十五為止（路易十六是唯一沒有情婦的法國國王），但是一夫一妻制從來無法滿足手握大權者。從五世紀時的法蘭克王國奠基者克洛維一世（Clovis Ier, 466-511）開始，國王擁有情婦便已成為風氣，只是看誰的花名冊比較精采熱鬧而已。

於是，身為國王身邊影響力最大的女人，龐巴杜夫人要扮成賢良淑德良家婦女，自然有她的算計。《在繡架前的龐巴杜夫人》繪製時間從1763 年 4 月開始，直到 1764 年 5 月完工，但夫人卻於畫作完成前約一個月，也就是 1764 年 4 月便已因肺病去世。這幅肖像畫捕捉了她人生最後的風光。

說風光其實也沒那麼風光，因為肖像畫開始進行之前兩個月，1763 年 2 月，法國才因為「七年戰爭」（1756-63）慘敗，硬生生吞下了《巴黎和約》，將大片殖民地割讓給英國。其中包含北美密西西比河東岸，而法國自己懷

裡僅僅剩下紐奧良和加勒比海小島瓜地洛普（Guadeloupe），另外西印度群島、非洲和印度等處，通通拱手送給了纏鬥千百年的死對頭英國，剛好成全人家「日不落帝國」（the empire on which the sun never sets）的威名。

儘管法國本土在七年戰爭中沒有遭受到任何破壞，但失去廣大的新大陸殖民地，意味損失大量殖民資源，對於路易十四執政末期以來，已經搖搖欲墜的國家財政肯定是雪上加霜。說起遠在天邊的殖民地，其實多數法國人本來沒那麼在乎，甚至連 1751 年開始編寫的《百科全書》（Encyclopédie）中，都把加拿大描述成「一個熊和野蠻人居住之地，整年之中有 8 個月被雪覆蓋」的鳥地方。要到 19 世紀，法國人才意識到殖民地的重要性，這下子，外交政策失敗的王室更得承擔錯誤。

更重要的是，七年戰爭與《巴黎和約》非常之恥辱。向來脖子很硬的高盧子民怎麼可能吞得下這口氣？滾滾沸騰的悲憤不滿自然會指向外交、戰事兩失利的王室，從而埋下大革命伏筆。算一算，此時大革命已如山雨欲來之勢，26 年

後即將爆發。而七年戰爭的慘敗，怨氣不能直接針對國王，但總可以把他身邊的女人作為標靶攻擊洩憤吧？

看似平凡卻不簡單的平民資歷

不過喪權辱國的軍事、政治挫敗和龐巴杜夫人又有什麼關係？

本來國際間的戰事和寄生於凡爾賽宮裡，享受華服、珠寶與盛宴的弱女子應該沒啥關係，但偏偏龐巴杜夫人卻不是一位只要國王寵愛加上豔冠群芳，便能獲得滿足的「首席情婦」。相較於路易十五再下一位目不識丁的「首席情婦」杜巴利夫人（Comtesse du Barry, 1743-1793）只要花枝招展珠光寶氣就可以，「前輩」龐巴杜夫人的野心大多了。要知道，龐巴杜夫人可是從小立志成為國王情婦，而家人也刻意如此栽培她的狠角色。不同於歷任法王情婦皆出身貴族血統，龐巴杜夫人硬生生以資產階級平民之姿入主凡爾賽宮，在宮中得意生存 19 年，光是這點就可看出她的能耐。

龐巴杜夫人本名珍妮・安托瓦內特・普瓦松（Jeanne-Antoinette Poisson）。她的父親法蘭索瓦・普瓦松（François Poisson）在她 4 歲時因捲入金融醜聞而逃亡他國，留下了年輕貌美的妻子和兩名幼女。或許是普瓦松那位更有財力的同行圖爾內姆（Charles Le Normant de Tournehem）覬覦風姿綽約的普瓦松太太很久了，普瓦松前腳一開溜，圖爾內姆迅速接收，呃，是「照顧」母女三人。

在圖爾內姆的看照之下，小珍妮受到良好的教育。在 18 世紀的法國，即使是來自低下階層後來奮鬥成功的有錢人，對於藝術和文學都很感興趣，並培養另一半與下一代的藝文品味。何況，據說小珍妮 9 歲那年，算命師（可能是吉普賽人？）曾預言她將來會擄獲國王的心，這下子不認真栽培怎麼可以？雖然算命師很可能對許多以為自家小孩與眾不同的家長都這麼說過。本來圖爾內姆和普瓦松太太應該只是想要好好教養小珍妮，讓她長大之後能嫁給貴族便算得上人生有望，翻身成功，然而經過算命師這麼一慫恿，當然人生目標要更加遠大啊！要知道，若是可以成為國王枕邊人，那可是身邊眾人雞犬貓狗皆升天

的大樂事耶！

於是小珍妮除了接受正規的修道院課程培養學識基礎之外，富有的圖爾內姆還幫她找來巴黎歌劇院裡的演員和歌者，教導她歌唱和音樂表演等技能，培養她多種才藝。這個算盤真是打得非常之精準，要知道除了天生美貌之外，多才多藝具有藝術涵養，也是小珍妮將來獲得國王青睞的重要原因。有人說，圖爾內姆根本是小珍妮的生父，這才能解釋他何以會對女孩的教育砸下大筆資金。不過話說回來，圖爾內姆只是普瓦松太太眾多情人之一，嗯。

待到珍妮出落得亭亭玉立時，19 歲那年，圖爾內姆「乾爹」便作主把珍妮嫁給了自己的貴族姪子戴托奧勒（Charles Guillaume Le Normant d'Étiolles, 1717-1799）。會這麼安排當然是為了接近國王而鋪路，總是先打進上流社交圈才有機會見到國王啊！婚後小夫妻住在巴黎近郊的戴托奧勒城堡（Château d'Étiolles），珍妮也得以在巴黎一些著名的沙龍走跳，同時擁有自己的藝文沙龍，邀來許多作家、哲學家和藝術家參與。珍妮的美麗、才識與機智，讓她的沙龍

「談笑有鴻儒，往來無白丁」，就連啟蒙主義代表性人物伏爾泰（Voltaire, 1694-1778）和孟德斯鳩（Montesquieu, 1689-1755）都是座上客。這些沙龍文化的歷練，以及與當代最頂尖、前衛的知識分子往來，讓她掌握了精湛的交談技巧，並發展出高明的社交手腕，讓她的美名與才名逐漸散播到凡爾賽宮，以及最重要的，進到國王的耳朵裡去。

五年後，歷史性的一刻終於到來。

1745 年 2 月，珍妮受邀參加凡爾賽宮的化妝舞會，此時她「巴黎第一美人」的名聲早已讓向來風流的路易十五覬覦許久，大概是因為各路有心人士刻意安排，扮成牧羊女的珍妮和裝成一顆樹的國王相遇了。是說，好好的一個國王為何要扮成樹？湊巧前一年 12 月，原本的「首席情婦」沙托魯公爵夫人（duchesse de Châteauroux, 1717 -1744）才剛去世。國王身邊此刻正缺了個伴，珍妮的到來填補了他空虛的心靈（最好是，明明情婦沒斷過）。

彼此慕名已久也各自盤算多時，這下終於如

布雪 François Boucher
亞麗珊德把玩金翅雀
Portrait of Alexandrine Le Normant d'Étiolles,
playing with a Goldfinch
1749 年，油彩、畫布，54×45.5cm
凡爾賽宮

◀亞麗珊德小名「方方」（Fanfan），不到 1 歲母親龐巴
杜夫人便棄她而去，6 歲被送進女子修道院，滿 10 歲前因
急症倉皇離開人世。在她短暫的人生中，最溫暖的慰藉或
許是來自於外祖父的寵愛（就是龐巴杜夫人那位因金融醜
聞落跑的「生父」）。

願。面具摘下的那一刻，星火立即燎原。

　　當天晚上，少婦珍妮就與國王度過了他們的
第一夜。這一年，她 24 歲，國王 35 歲，一邊絕
色明媚，另一邊風采翩翩，絲棚暖帳內，春光流
瀉旖旎無邊。

　　眾人原本以為珍妮又是花心國王的眾多露
水姻緣之一，想不到，短短幾個星期後，珍妮
便搬進了凡爾賽宮，不久後受封龐巴杜侯爵夫
人（madame la marquise de Pompadour），
擁有自己的徽章與城堡。但是這場邂逅的最大
苦主，珍妮的丈夫戴托奧勒怎麼辦？當然只能
分手，兩人唯一的女兒也交由他人照顧，免得

誤了珍妮的大好「前程」。可憐的小女嬰亞麗
珊 德（Alexander Le Normant d'Étiolles, 1744-
1754）根本還沒滿周歲，就失去了母親的陪伴。
亞麗珊德 10 歲那年在修道院學校染上急病時，
只有父親趕來看望，由於病情來得急速又凶狠，
即使路易十五派來兩名御醫診治，也挽回不了這
個稚嫩的生命。據說身在凡爾賽宮的夫人聽聞噩
耗時傷心不已，不過看起來，權勢、財富和虛榮
照樣比不上親情可貴？

龐巴杜夫人憑什麼？

　　單以美色侍人，恩寵轉瞬即逝，龐巴杜夫人
則善於運用藝術涵養與才藝博得國王歡心。

布雪 François Boucher
龐巴杜夫人肖像
Portrait of Madame de Pompadour
1756 年，油彩、畫布，212×164cm
慕尼黑老繪畫陳列館
©Bayerische Staatsgemäldesammlungen - Alte Pinakothek
München

◀布雪為龐巴杜夫人精心打造的傑作。儘管夫人此時已經
35 歲，布雪仍舊很「懂事」地把她畫得青春甜美又時尚。
肖像畫裡的夫人穿著豪華的綠色綢緞禮服，上頭裝飾滿滿
粉色玫瑰，雙手手腕上都有珍珠手環，踩著粉色三吋高跟
拖鞋（Mule），非常注重「穿搭色彩學」。無論是她手裡
拿著、後方書櫃或右側小桌都有書本，強調她的文藝氣息
與學識。
這一年，法國才剛躊躇滿志地與奧地利聯盟，加入「七年
戰爭」這場混戰。戰事之初曾經嘗到一點甜頭，10 萬法軍
擊敗漢諾威軍隊，另一邊法奧聯軍則從西側逼近普魯士。
此時的國王與夫人應該是志得意滿，連作夢都會笑吧？

例如她在凡爾賽宮設置了小型劇院，在戲劇表演中扮演討喜的角色，逗得國王笑開懷又心癢癢。不只流連於床第之間，龐巴杜夫人還會陪伴國王狩獵、打牌，或親自下廚做菜，兩人窩在她的別館裡過著一般夫妻的甜蜜小日子。這些行為都有別於王后和貴族情婦嬌生慣養、十指不沾陽春水的習性，自小生活在凡爾賽宮的路易十五自然感到新奇有趣。這對凡爾賽情侶檔都喜愛藝術，品味相近，也都感性又縱情於享樂。

龐巴杜夫人在住所內掛滿了她喜愛的藝術家如布雪（Boucher François, 1703-1770）的畫作，她的美感偏好促成了洛可可（Racoco）精緻甜美風格的興盛，感染整個凡爾賽宮。相處的

時光如此輕鬆自在，不需要遵守繁文縟節，又能置身在優美華麗的環境裡，國王更是享受其中，造就她不可動搖的地位。

不過情婦如此高調，怎麼王后絲毫不介意？

路易十五的王后，落難的波蘭瑪麗公主（Marie Leszczynska, 1703-1768）比路易十五要大上 7 歲，兩人的結合就是為了找位適合生育的王女，為年輕的路易誕下繼承人。瑪麗公主從 1727 年到 1737 年這 10 年內，為波旁王朝生下了 8 女 2 男，共 10 個孩子，等於從 24 歲到 34 歲之間，一直都在懷孕和生小孩之間鬼打牆。對她來說已經是善盡責任，到達崩潰邊緣。此後據

說她明確地對國王表示，自己責任已盡，希望兩人之間不需再進行床事。王后都這麼說了，路易更是樂得周旋於花叢間到處沾惹，反正他是國王，愛怎麼玩都可以。

儘管受到國王寵愛，龐巴杜深知人脈的重要，尤其她出身平民，總是被貴族們嫌棄身分寒酸，在凡爾賽宮內遇到的嘲笑譏諷不在話下，她更得處心積慮結交朝臣，打通路易身邊的關係。也算她夠乖覺，對於王后一直相當尊敬，使得王后並未把她視為敵人。你知道的，國王身邊總是情婦不斷，換成另一個囂張跋扈的「必取」不見得比較好處理。

王室情婦通常都會插手國家企業，或者像龐巴杜夫人那樣儼然是地下文化部長，這都在人民容忍範圍內，但是她對權力的慾望遠勝於此。這位太太勢力之大，影響了國王決策和國內外事務，包含宮廷內只要與她為敵者，一概踢走撤換好方便她為所欲為。

1750 年代中期左右，夫人開始干涉外交政策，「七年戰爭」本來是因為奧地利和普魯士兩國之爭而起，法國卻跳進去攪和，硬是要與奧地利聯手，卻又賠了一屁股殖民地。龐巴杜把持朝政的形象，導致許多人都認為是她慫恿路易十五參戰，好確保自己的勢力。於是戰爭落敗之後，曾經權勢滔天的「首席情婦」理所當然成為眾矢之的，因此才需要在戰後請畫家把她描繪成具有 18 世紀婦女美德，正在家裡從事刺繡工作的知性賢慧貌。

其實，後來的歷史學家已經發現，路易十五並非像前人認知那般地缺乏主見而受控於情婦，他不過是幼年父母皆亡，長於深宮導致性格害羞內向，不擅長與人溝通，而善於交際的龐巴杜夫人正好可擔任私人祕書角色。關於許多政治事務，即使夫人曾經發下指令，但終究還是得要國王做決定。

簡單來說，龐巴杜夫人不過是路易十五無能統治下的共犯與代罪羔羊。但是誰叫她手握重權、縱逸享樂又行事高調，民間也謠傳夫人的住所裡到處都是戰事地圖，她拿假髮標示軍事行動，並用眉筆寫信給前線指揮官。即使戰敗後國王自己的聲望也是一落千丈，然而老百姓不好直

接指責國王，開罵國王可能會被入罪下獄，所以那些國仇恥辱和龐大國債還是要算在她頭上。

事實上龐巴杜夫人曾於 1746 年和 1749 年歷經過兩次流產，健康情形每況愈下，1750 年之後便無法再履行情婦一職，但她仍留在凡爾賽宮，與國王維持良好關係。不過宮廷裡最不缺的就是前仆後繼的青春小花，尤其貴族為了培植自己的影響力，更會往國王身邊送來一個又一個的情婦人選。這種強敵環伺永遠沒完沒了的情況之下，要確保地位不墜，非常需要高明手段。請畫家開啟強大美顏功能，畫出更青春貌美的肖像畫讓國王睹畫思人，憶起她嬌美模樣和往昔甜蜜時光就是辦法之一。

洛可可代表畫家布雪所畫的夫人，永遠是浪漫甜美時尚迷人，這無論對夫人和國王都很受用。在他筆下，光陰已然停駐，紅顏似乎未曾老去。相較之下，具有政治功用的《在繡架前的龐巴杜夫人》就顯得「誠懇」得多。你看連圓潤肥美的雙下巴都畫出來了，這樣看起來才夠有福氣，也是賢惠持家，教養良好又受人尊敬的貴婦貌啊！

從青春嬌美到溫柔賢淑

不同於在其他肖像畫裡，總是穿著被大型裙撐架烘托出氣勢的宮廷式華服，《在繡架前的龐巴杜夫人》中，服裝比較沒那麼浮華張揚。話雖如此，這也只是「裝低調」。這件禮服的面料或許是昂貴絲綢，也可能是法國當時蓬勃發展的手繪印花棉布，再綴以法式梭編蕾絲（French needle lace）滾邊。不管怎麼樣，玩玩障眼法多少可以塑造一點親民形象。在肖像畫中闡釋服裝政治功用，支持國家產業，表達愛國情懷以博取民心，是宮廷肖像畫常見的操作手法，因此龐巴杜夫人當然要穿上本國產衣料表現忠誠意志，無論是後來的路易十六王后瑪麗・安托瓦涅特（Marie Antoinette, 1755-1793），或是拿破崙的皇后約瑟芬（Joséphine de Beauharnais, 1763-1814），都在肖像畫中藉由服裝展現了時尚品味與愛國熱誠。

《在繡架前的龐巴杜夫人》右側精緻小桌的桌腳處，有本畫冊，裡頭可能是夫人的素描或版畫作品，就說她多才多藝啊。畫冊旁還有一把曼

布雪 François Boucher
梳妝中的龐巴杜夫人
Pompadour at Her Toilette
1750 年，油彩、畫布，81.2×64.9cm
哈佛藝術博物館／福格博物館（Harvard Art Museums/
Fogg Museum）
Photo ©President and Fellows of Harvard College, 1966.47

◀出自龐巴杜夫人最愛的洛可可代表畫家布雪之手。這件
畫作原來是委託製作給夫人的兄弟。你看她充滿膠原蛋白
和紅撲撲的蘋果肌多可愛，不愧國王寵妾與巴黎第一美女
之盛名。值得注意的是，此時雖然夫人因健康因素已經和
路易十五之間從激情轉為友情，手腕上仍戴著飾有國王側
面頭像浮雕的手鍊，代表她與國王的密切關係。

陀林，後方書櫃裡的書籍暗示夫人的豐富藏書和文學素養；這些書籍不只是假掰用，人家真的熱愛閱讀。種種物件都象徵她是位深具藝文涵養又兼具美德的女士，而且她的右手拿著鉤針放在繡架上，看起來隨意又家常。

如此應該沒那麼政治味討人厭了吧？

深綠色鑲金邊的繡架在畫面中形成水平和垂直線條，成為主角上半身所呈現的三角構圖堅實的基底。依據當時為權貴製作這類大型肖像畫的常見慣例，《在繡架前的龐巴杜夫人》同樣是先請夫人擺好姿勢，由畫家在一張小型畫布描繪其

容貌和上半身，畫下了繡架上方的畫面；接著再於另一張大型畫布完成其餘部分，這個階段只要有身材相似的僕人穿著夫人的衣服和配件便可繼續執行，而夫人也無須從頭呆坐到尾打哈欠當模特兒以供畫家作畫。最後再精準地結合上下兩張畫布，便可以完成作品。

龐巴杜夫人身為路易十五情婦大軍中最知名的一位，除了背上誤國臭名，她的所作所為對後世影響最巨者，應該是對藝術和文學的贊助。布雪就是仰賴龐巴杜夫人大力支持，創造出一幅又一幅極具女性品味、裝飾效果強烈、色調鮮麗、著重當代權貴逸樂生活的洛可可畫作。儘管主題

龐巴杜夫人 Madame la Marquise de Pompadour,
追隨布雪之作 After François Boucher
喝牛奶的孩子
The Little Milk Drinkers
1751 年，蝕刻版畫，18.6×14.8cm
大都會藝術博物館
©The Metropolitan Museum of Art

◀龐巴杜夫人依據布雪作品製作的蝕刻版畫。就說她多才
多藝啊～

與氣氛常顯得輕浮荒侏不莊重，但比起遙遠的神仙或崇高的歷史人物，卻是親切有趣得多。

地下文化部長的勢力

龐巴杜夫人對於瓷器的熱愛，使得她大力支持法國瓷器工業。

從最早的萬森納（Vincennes）1756 年因擴充搬家後成立塞伏爾瓷器（Sèvres porcelain）工廠，皇家的財政贊助始終是瓷器工業發展的重要助力，使得法國瓷器從而迅速擺脫德國瓷器的影響，而創造出獨有風格。龐巴杜夫人也鼓勵藝術家如布雪和新古典主義雕塑家奧古斯丁·帕如（Augustin Pajou, 1730-1809）參與瓷器設計，開發出更多新鮮式樣。塞伏爾瓷器最經典的顏色便是濃郁飽和的「龐巴杜玫瑰粉」（rose Pompadour）。就是因為有皇家撐腰，當年塞伏爾瓷廠光是依靠貴族自發（被迫）下單表示忠誠度，就可以創造至少一半業績，雖是如此，盈餘依舊很有限。

夫人喜愛的戈柏林掛毯（Gobelins tapestry）雖然 15 世紀便已成立，17 世紀成為路易十四宮

廷供應商，18 世紀又因龐巴杜夫人的青睞獲得更多資源，成為洛可可藝術經典代表。另外，她也贊助許多作家和《百科全書》的編輯，如伏爾泰和狄得羅（Denis Diderot, 1713-1784）等人，即使這些人都是屬於反君權的啟蒙主義思想者，她依舊給予支持並表示同情。可惜國王對於文學的興趣不如藝術來得大，以致影響了龐巴杜夫人資助文學的力道，由此可見國王才是關鍵人物。

永別了凡爾賽宮

1764 年春天，等不及見到為自己重新塑造形象的《在繡架前的龐巴杜夫人》完成，龐巴杜夫人因肺病加重離世。即使根據內規，非王室成員不得在凡爾賽宮內死亡，路易十五仍舊為她破例，待她嚥下最後一口氣才派人將遺體送離。當天飄著濛濛細雨，國王遠遠望向夫人最後的身影時，喟嘆地說了句：「侯爵夫人的旅程沒有碰上好天氣哪。」（La marquise n'aura pas de beau temps pour son voyage.）

不知道這位看盡天下絕色，嘗盡人間滋味的浪子國王，面對自己心繫 19 年的女人如煙雨般消逝時，不知心情多複雜？只是浪子終歸是浪子，4 年之後，法國王室史上空前絕後出身特種行業，在巴黎享有恩客無數的「首席情婦」杜巴莉夫人（Madame du Barry, 1743-1793），即將成為凡爾賽宮的新焦點。相較之下，曾經譏笑龐巴杜夫人資產階級出身不夠光彩的貴族們，是否會開始懷念起她的文雅與品味？儘管杜巴莉夫人也是洛可可擁護者，然而粗魯無文已不可同日而語。人生嘛～總是需要比較才知道可貴。

真要說龐巴杜夫人是紅顏禍水，她應該只算是擊垮駱駝的那根稻草，若非駱駝大勢已去，一個歐陸強權又如何栽在一位平民女子手裡？不過看待歷史終究會因觀點不同而解讀各異，或許我們還是可以欣賞她在凡爾賽宮的求生本領，以及大力推動的洛可可美感，至少賞心悅目，華美又愉悅。

哀怨的化學之父
——拉瓦謝

新古典主義繪畫教父大衛（Jacques-Louis David, 1748-1825）於 1787 年在官方沙龍展出《蘇格拉底之死》時，在畫壇的地位已經今非昔比。想當初，因為連續三年（1771-1773）爭取羅馬大獎（Prix de Rome）失利，無法獲得官方贊助前往羅馬留學，才 24 歲的大衛曾經氣惱到絕食抗議，原來一代大師竟然曾經如此玻璃心。直到 1774 年，大衛終於一償宿願拿下羅馬大獎，1775 年得以啟程前往義大利。羅馬三年時光，對大衛的技藝養成過程既充實又重要。

待在羅馬期間，受到拉斐爾（Raphael, 1483-1520）、卡拉瓦喬（Michelangelo Merisi da Caravaggio, 1571-1610）和普桑（Nicolas Poussin, 1594-1665）的真跡洗禮，還有親臨龐貝古城遺跡所受到的震撼，以及研讀美術史學之父——德國哲學家溫克爾曼（Johann Joachim Winckelmann, 1717-1768）所著《古代美術史》（*Geschichte der Kunste des Altertums*, 1764）和《希臘美術模仿論》（*Gedanken über die Nachahmung der griechischen Werke in der Malereiund Bilidhauerkuns*, 1755）之後，都讓大衛愈加擁護古典形式的永恆美感，追求嚴謹輪廓、如雕刻般的人物造型和完美光滑的肌理，也開創出自己的新古典世界。

1780 年從羅馬返回巴黎後，次年大衛隨即以兩張作品入選沙龍，同時受到國王路易十六青睞。除了製作學院派最為尊崇的歷史畫，大衛如此有才，自然也會接受肖像畫委託，畢竟對畫家來說，這麼重要的財源怎麼可以放過？

展出《蘇格拉底之死》後沒多久，他便畫下這幅雙人肖像畫《拉瓦謝夫妻》。

不同於繪製歷史畫時，會將人物理想化，以符合古希臘羅馬藝術理想美感，大衛為法國當代人士所描繪的肖像畫偏向捕捉其個別特徵，並

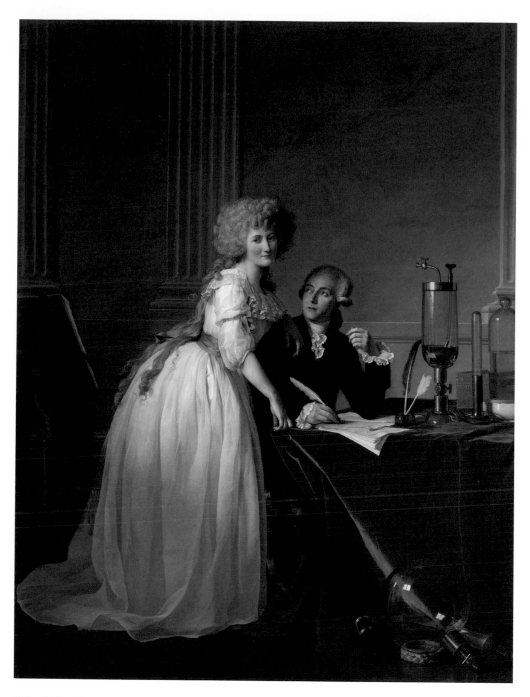

賈克 - 路易・大衛 Jacques-Louis David
拉瓦謝夫妻
Antoine Laurent Lavoisier and Marie Anne Lavoisier
1788 年，畫布、油彩，259.7×194.6 cm
大都會藝術博物館
©The Metropolitan Museum of Art

且認真經營細節。例如拉瓦謝太太那輕盈薄透的蕾絲荷葉領、拉瓦謝袖口蕾絲滾邊，或是他右手和桌上的鵝毛筆，觸感都相當真實細緻。畫面裡兩夫妻的衣著或是淺色假髮都是當代最流行的款式，雖不浮誇炫耀，卻是精緻講究。整幅畫作高達 260 公分，以這麼大的畫面製作肖像畫，可見得畫中人物社會地位與財力。不過有異於他人肖像畫裡擺放的物件，《拉瓦謝夫妻》畫中卻出現一些實驗器材，像是桌上的水銀氣量計（mercury gasometer）、地上用來收集氣體用的玻璃球……這些一看就知道不是終日享樂的貴族配備。

原來拉瓦謝（Antoine-Laurent de Lavoisier, 1743-1794，或譯拉瓦節、拉瓦錫）是名科學家，而且可以算是法國史上最偉大的化學家，甚至被尊稱為「現代化學之父」。

現代化學之父

拉瓦謝的成就包含測量到氧氣在空氣中所佔的體積比例、開創將化學的「定性」研究提升為「定量」研究，以及發現水是一種化合物、氧氣與燃燒之間的關係等，甚至連現代化學元素表也是他於 1789 年率先提出，雖然當時僅包含 33 種元素。因為拉瓦謝的研究，讓 18 世紀化學理論有了前瞻性的進展，對於法國的科學發展來說，自然是不可多得的人才。

儘管研究成果這麼厲害，拉瓦謝並非一開始就踏上化學之路，人家原來是位律師。然而天賦這件事難以被壓抑，即使出身富裕資產階級的拉瓦謝求學階段時主要攻讀法律，後來也具備律師資格，但幸虧他所就讀的法學院對學生要求不算嚴格，讓他課餘尚且得以參加物理和化學相關講座，悠遊於科學世界裡。到了 1768 年，年僅 25 歲的拉瓦謝已被首屈一指的自然哲學研究機構——法國科學院（Académie des sciences）錄取成為院士。

大約 29 歲那年，拉瓦謝娶了同事的女兒瑪麗（Marie Anne Pierrette Paulze, 1758-1836）為妻。夫妻兩人年紀相差 15 歲，換句話說，結婚這年，瑪麗才 14 歲。小夫妻婚後的感情應該是很甜蜜的吧，從《拉瓦謝夫妻》畫面看來，拉瓦謝望向瑪麗的眼神帶著信任與情感，瑪麗則是左手輕鬆又親暱地搭在他肩膀上。

▲從人物的服裝細節可以看出大衛技藝多麼細膩精湛。拉瓦謝小夫妻應該是夫唱婦隨的最佳典範。那個年代女性連受教育的機會都不多，能夠如此已是非常難得。
©The Metropolitan Museum of Art

一切都是因為包稅人

　　大衛在這幅雙人肖像畫中，精心描繪數種實驗器材，無論是在桌上或地上，一則表現拉瓦謝的化學家身分，二則也象徵他的開創性成就。瑪麗身後扶手椅上的畫冊則透露她的興趣和才能，你看大衛多懂事，小細節就能哄得金主開開心心。進行肖像畫繪製工作期間，據說瑪麗當模特兒擺姿勢之餘，也順便向大衛請教繪畫技巧，從她後來的作品看來，應該是受惠良多。畢竟現成的大畫家就在眼前，不問白不問啊！

　　儘管瑪麗未曾受過科學訓練，然而她對拉瓦謝的科學研究卻有不少貢獻，尤其未曾生育，不需要教養兒女，瑪麗更能夠專心協助丈夫。比如她精通英文，可以協助英文很弱的拉瓦謝翻譯英文相關論述；再者她的繪畫天分也為拉瓦謝的研究過程留下許多圖解說明，就連拉瓦謝於 1789 年出版的重要著作《基礎化學論文》（*Traité élémentaire de chimie*），都是由瑪麗一手繪製插圖。《拉瓦謝夫妻》雙人肖像畫就是由瑪麗委託當時在畫壇很熱門的大衛所製作，用來對丈夫即將出版的大作《基礎化學論文》致敬。

▲瑪麗為《基礎化學論文》所繪製的插圖。
©Smithsonian Libraries and Archives

呈現人物細節之餘，大衛對於那些實驗器材的玻璃和金屬質地所具備的穿透性和反光效果，都掌握得淋漓盡致，如果仔細看地上的玻璃球，還能看到上頭畫有周圍玻璃窗的倒影；再者木地板的拋光效果也是逼真又驚人。看來拉瓦謝夫妻這筆委託費花得很值得，大衛確實才氣縱橫又很用心。

照理說《拉瓦謝夫妻》是幅非常傑出的雙人肖像畫，送進沙龍應該能獲得高度肯定，結果正好相反。由於當時社會情勢混亂，1789 年沙龍展舉行的時間正逢大革命爆發後短短幾星期，加上拉瓦謝除了化學家身分之外，所從事的另一項職業「包稅人」在當時政治氛圍之下太過敏感，避免引發更多群眾怒火，《拉瓦謝夫妻》只能撤出沙龍展。約莫 5 年後，這位一代化學教父也因為包稅人一職而魂歸斷頭台。

區區一位包稅人兼職化學家，又不是在凡爾賽宮裡喝香檳吃蛋糕的荒淫貴族，怎麼會因此而送命？（一直到 19 世紀中期之前，甜型香檳仍是主流，用來搭蛋糕很美好）拉瓦謝在科學研究上的重大成功，包含如今仍被廣泛學習的「拉瓦

謝定律」（Lavoisier's law），亦即質量守恆定律，都是透過實驗數據發展而致。要得到劃時代的研究成果，自然得經過多次精心設計的實驗，而這些實驗都需要雄厚財力支援，用來招募研究人員和購買諸多昂貴設備才能夠完成。

之所以有此能耐，除了家境原本富裕，拉瓦謝因為擔任包稅人收入相當優渥，使得他足以隨心所欲地購買設備做實驗。在進入法國科學院之前，這位富家公子便因為母親去世獲得一大筆遺產，深具理財概念的他運用其中部分金額，投資包稅公司（General Farm）。這類包稅制度從中世紀之後，便在法國一直實行到大革命為止。包稅人等於是王室與老百姓之間的中間人，受王室委託向百姓收稅。

包稅制度是這麼玩的：每年稅季開始時，包稅人會先將一筆稅額繳給國庫，獲得某些銷售稅和貨物稅的收稅權，例如鹽、菸草等。從民間收到的稅再扣抵掉上繳給國庫的金額，便等於包稅人的個人收益。聽起來似乎沒什麼，但這一來一往中間的利潤非常驚人，拉瓦謝因此收入豐厚，才能投入大筆資金做研究。於是在民怨沸騰、普

▲仔細看地上的玻璃球，還能看到球面上頭有周圍玻璃窗的倒影。

©The Metropolitan Museum of Art

▲金屬的堅硬質感和反光效果、玻璃的穿透性，鵝毛筆的輕盈羽毛和袖口蕾絲的呈現，都一一呈現於大衛筆下。

遍窮苦的 18 世紀末法國社會，看在百姓眼裡，包稅人成為很礙眼的存在，除了搜刮民脂的負面形象，他們同時也代表腐敗奢靡的封建王權。

大革命之初，雖然國王路易十六和王后被囚禁，一介資產階級平民拉瓦謝尚未直接受害。他們一群知識分子原本樂觀地將革命視為改善國家政治和經濟局勢的機會，同時建議必須保留科學院為國家服務，並繼續向革命政府提供金融意見。只是隨著路易十六和王后被斬首，許多貴族和保皇黨人士跟著一一被處決，加上有心人士刻意煽動，寒苦多時的民眾尚不以解恨，怒火逐漸蔓延到如拉瓦謝這些特權人士身上。這麼一來，無論科學成就再如何傲人，都不足以挽救拉瓦謝的生命。

尤其 1793 年 9 月，由羅伯斯比爾（Maximilien François Marie Isidore de Robespierre, 1758-1794）所領導的雅各賓派專政後實施「恐怖統治」（la Terreur），更是在法國各地陸續處決數萬人，國王夫妻的性命正是因此被了結。恐怖統治讓整個巴黎風聲鶴唳，只要曾與保皇一事沾上邊，無不人人自危，曾幫王室處理稅務的拉瓦謝自然無法倖免於難。

1794 年 5 月 28 日，拉瓦謝因被控稅務詐欺和出售不良品質的菸草，還有一些雜七雜八欲加之罪，與其他 26 名包稅人共同上了斷頭台，包括拉瓦謝太太瑪麗的父親，也是拉瓦謝的岳父兼同事。

同時失去親愛的丈夫和摯愛的父親，時年 36 歲便守寡的瑪麗不知有多麼傷痛？拉瓦謝死後約一年半，便被法國政府免除罪名，當政府派

人把拉瓦謝的遺物交給瑪麗時，上頭有張紙條寫著：「致被錯誤定罪的拉瓦謝遺孀」。

短短一行文字，如此輕描淡寫，留下的卻是刻骨殘忍。

看到這裡是不是很想翻桌？

恐怖統治期間有太多人無辜喪命，也難怪同為革命黨人，作風卻較為溫和的吉倫派受難者之一羅蘭夫人（Madame Roland，1754-1793）在 1793 年 11 月 8 日被雅各賓派送上斷頭台之前，說了「自由自由，天下古今幾多之罪惡，假汝之名以行！」（Ô Liberté, que de crimes on commet en ton nom!）

拉瓦謝也是掃到革命颱風尾的倒楣鬼。儘管曾是特權分子，不能說他完全無辜。

科學界的損失

在他去世之後，當代著名數學家約瑟夫・拉格朗日（Joseph Lagrange, 1736-1813）相

當惋惜地說道：「他們一瞬間就砍下了這顆頭顱，但再過一百年也找不到像他那樣傑出的腦袋了。」（Il ne leur a fallu qu'un moment pour faire tomber cette tête, et cent années, peut-être, ne suffiront pas pour en reproduire une semblable.）

諷刺的是，拉瓦謝被逮捕和處決時，曾經為他們夫妻倆繪製肖像畫的大衛，當時在國民公會手握重權具有高度影響力，與雅各賓派頭頭羅伯斯比爾的關係也非常親近，然而他卻眼睜睜看著拉瓦謝步向生命的終點。

牆頭草大衛

說起來，大衛自己從服侍路易十六到轉向支持革命，然後又參與恐怖統治，再成為拿破崙的御用畫家，也是政治牆頭草一位。這些轉變從他的繪畫主題皆可看出一二。在大革命之前，大衛的歷史畫即使是描繪歷史事件，也常是藉鑑古代歷史呼應當代事件。

例如《蘇格拉底之死》，就是藉由蘇格拉

賈克-路易‧大衛
Jacques-Louis David
蘇格拉底之死
The Death of Socrates
1787 年，畫布、油彩，
129.5×196.2cm
大都會藝術博物館
©The Metropolitan Museum of Art

底為了堅持自由與信念，寧可從容死亡的歷史畫面，對照倒皇派醞釀的革命氛圍。此時的他，依據學院派準則，仍將歷史畫和肖像畫作為繪畫最高類別，視當代生活如無物。然而在大革命發生之後，當代事件卻一再出現在畫作裡，《馬拉之死》（P.049）和《拿破崙加冕》（*Consecration of the Emperor Napoleon I and Coronation of the Empress Josephine in the Cathedral of Notre-Dame de Paris on 2 December* 1804, 1806）等都是。這麼看下來，無論選擇何種題材，大衛似乎都是為當權者服務，時局再怎麼混亂，他的創作內容就隨之轉換便是。或許從頭到尾他最堅持的，就只是藝術創作上的新古典主義吧？

至於手上染了無數鮮血的羅伯斯比爾好日子並沒有持續太久，就在拉瓦謝斷頭之後兩個多月，1794 年 7 月 27 日爆發「熱月政變」（Coup d'Etat du 9 Thermidor），羅伯斯比爾被反對派逮捕，隔天隨即槍決，沒上斷頭台算是寬待他

了。總算，為期不到一年卻冤死眾多人等的恐怖統治終於結束。對於這傢伙的歷史評價至今仍爭論不休。

《拉瓦謝夫妻》自 1789 年沙龍展上撤出，一直要到百年後才公開展出。畫中展現了大衛執行肖像畫的精湛技藝，同時蘊含革命血淚與無辜傷亡，拉瓦謝的英年早逝也是法國科學的重大損失。滿腔同情之餘，只能尊稱他為「哀怨的化學之父」。

如果拉瓦謝在革命發生之初就落跑到他國避難，或是想辦法多撐兩個月，整個近代的科學進展是否會跟著有所不同？

可惜歷史上的「如果」都只能是馬後炮。

雷諾瓦 Pierre-Auguste Renoir
歐仁‧穆勒肖像
Eugène Murer
1877 年，油彩、畫布，47×39.4cm
大都會藝術博物館
©The Metropolitan Museum of Art

小氣金主
——歐仁 · 穆勒

　　1877 年，雷諾瓦（Pierre-Auguste Renoir, 1841-1919）為他當時重要的贊助人歐仁·穆勒（Eugène Murer, 1841-1906）畫下了這幅《歐仁·穆勒肖像》。

　　雷諾瓦接受穆勒的肖像畫委託時，曾經被狠狠給殺價。不過因為穆勒對雷諾瓦的高度讚揚與認同，加上性情溫和開朗的雷諾瓦人太好，兩人始終維持好交情。成名前的雷諾瓦也運用多樣性的技巧真實傳達穆勒的外在和感性特質。多虧雷諾瓦的神乎其技，小氣鬼穆勒看起來就像溫文爾雅的巴黎公子哥。

　　畫面裡的穆勒有著濃密的棕褐色頭髮，和精心修剪過的淺棕色鬍鬚，看起來他為了讓雷諾瓦製作肖像畫，事先特地做了造型，畢竟肖像畫不僅記錄個人形貌，還要流傳後世供子孫瞻仰，不好好打理門面怎麼可以？雷諾瓦在棕色調的毛髮

裡頭，又添上了橄欖綠色、灰色、橘色、黃色和淺紫色，使得看似鬆散隨意，實則得心應手、游刃有餘的筆觸堆疊上更多層次，襯托出穆勒五官的立體感和精緻度。再看穆勒乾淨斯文的帥臉上其實夾雜絲絲筆觸，有藍色、灰色、黃色和粉色，尤其是眼睛下方、太陽穴、鼻子周圍和綠褐色眼珠上的淺藍線條，更是傳遞出眼神的穿透力，賦予他不凡的特質。

　　既然要描繪肖像畫，服裝當然也不能馬虎。穆勒穿著講究時髦的黑色外套和背心，打上深藍色絲綢領結，胸口還有條看起來隨便塞入，其實是有練過的型男必備粉色口袋巾。不過若從外套袖口看來，尺寸似乎有點太大，顯得他瘦弱無辜之外又多加了敏感脆弱的憂鬱氣質。看來真是我見猶憐，讓人想給他呼呼（誤）。

　　這是一幅非正式卻相當傑出的肖像畫，即使

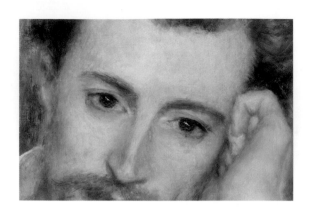

▲雷諾瓦在穆勒的眼睛下方、太陽穴、鼻子周圍和綠褐色眼珠上使用淺藍線條，傳遞出小氣金主眼神的穿透力，賦予他不凡的特質。
©The Metropolitan Museum of Art

此時 35 歲的雷諾瓦尚未成名，卻已經成功地以多樣性的技巧真實傳達人物的外在和感性特質。與穆勒之間的親近關係，更使得雷諾瓦捕捉到這些隱性內涵。

小氣金主──穆勒

雷諾瓦和穆勒之間到底是什麼關係？使他能夠精準傳達穆勒這些隱而不顯的個人素質？

雷諾瓦曾為不少金主繪製過肖像畫，穆勒先生卻是其中背景較為特別的一位。穆勒雖是 1870 年代末期重要的印象派藏家，也是雷諾瓦的贊助人，但是實際上他並非如傳統藏家那般祖上有德、家財萬貫，而是一位從外地來到巴黎學藝的甜點師，而且還有著與父母疏離，只好被阿嬤撫養長大的那種心酸童年。幸虧穆勒的甜點生

涯過得還算如意，從甜點學徒出師後，1866 年在巴黎第 11 區伏爾泰大道 95 號（95 boulevard Voltaire）開設甜點店和餐廳，開始經營起自己的生意。除此之外，穆勒也身兼小說家、詩人和畫家的多重身分。

由於和印象派畫家阿爾芒德・基約曼（Armand Guillaumin, 1841 -1927）為童年好友，兩人在 1872 年於巴黎重逢，透過基約曼，穆勒對於剛剛出現，仍須努力獲取認同的印象派產生了興趣。不過此時穆勒手頭還不夠闊綽，要等過幾年，甜點店和餐廳生意漸漸興隆、盈餘更多時，他才得以投入印象派的懷抱。但是在大量收購畫作之前，穆勒已逐漸與印象派小圈圈建立起交情，雷諾瓦和他的印象派友人有時也會來到穆勒的餐廳用餐。到了 1870 年代後期，穆勒對於印象派的興趣更加濃厚，經濟能力也足以收藏

梵谷 Vincent van Gogh
嘉舍醫生肖像
Portrait of Dr. Gachet
1890 年 6 月，油彩、畫布，67×56cm
私人收藏

◀創下拍賣天價紀錄的《嘉舍醫生肖像》。
嘉舍醫生或許可以說是被醫療耽誤的藝術家。他對藝術興趣濃厚，不僅收藏作品，並與印象派畫家如莫內、雷諾瓦、塞尚、畢沙羅等人交好，自己還具備出色的雕刻技藝。因此梵谷離開南法聖雷米（Saint-Rémy）療養院後，在弟弟西奧建議之下尋求嘉舍醫生的幫助。
可惜畫下兩幅肖像約一個月後，梵谷依舊離開了人世。我想負責治療梵谷的嘉舍醫生，當下心情肯定很複雜也不好過吧……

畫作，便從 1877 年到 1879 年間，展開他的收藏巔峰期。

他每週三夜晚在店裡舉辦晚宴聚會，邀來藝文圈前衛人士共聚，席中吃飯飲酒談論交流，喧騰又熱鬧，大概還有許多當天沒賣完的美味甜點可以隨你吃到飽？與會的人包括雷諾瓦、畢沙羅（Camille Pissarro, 1830- 1903）、塞尚（Paul Cézanne, 1839-1906）、希斯黎（Alfred Sisley, 1839-1899）、作家左拉（Émile Zola, 1840-1902）等人，以及藝術收藏家保羅‧嘉舍（Paul Gachet）醫生。

嘉舍醫生似乎聽來有點耳熟？對，他是那位藝術史上最有名的醫生。

嘉舍醫生與穆勒是舊識，他也是在梵谷（Vincent van Gogh, 1853-1890）人生最後兩個月，收留、照顧梵谷的人。梵谷所繪製的《嘉舍醫生肖像》在 1990 年創下 8,250 萬美金的拍賣天價紀錄。事實上梵谷於 1890 年 6 月曾經畫下兩幅《嘉舍醫生肖像》。

梵谷一開始認識嘉舍醫生時，曾經認為這位醫生本身就是個病人，而且神經質的狀況比他

嚴重多了。在給弟弟西奧的信裡，梵谷說道，找嘉舍醫生來照顧他不是一個好主意，因此嘉舍醫生被他畫成一副愁容滿面的模樣，顯得悲傷又溫柔，卻同時流露睿智與溫暖。

而梵谷既是病人，同時又是極具開創性的畫家，嘉舍醫生自然是好好照顧與陪伴，絲毫未曾怠慢。大概是嘉舍醫生的「誠意」感動了他，幾天之後，梵谷又在另一封信裡說了，嘉舍醫生是一位真正的好朋友，甚至就像另一個兄弟，無論精神或者肉體上都與他相似。

前後態度竟然轉變這麼大，中間到底發生什麼事？太好奇了！

話說回來，穆勒收藏印象派畫作的手法其實蘊含不少心機。他雖然一股腦投入印象派收藏，卻常常挑在這些窮畫家房租到期前到訪工作室，再趁勢入手，短短幾年間，穆勒便以這種看似拔刀相助，卻好像有點趁人之危的方式，累積收購上百幅印象派作品。據說他在 1880 年已經很得意地對莫內說道，自己在家裡被上百幅印象派作品圍繞的感覺非常之好。是說，如果生活起居放

眼所見都是這麼賞心悅目的繽紛色彩，心情當然好得不得了啊～

穆勒的收藏之豐，就連當代人對於一位甜點師的公寓牆上掛滿印象派畫作，都感到浮誇又讚嘆。很愛寫作的穆勒曾經撰寫早期印象派展覽回顧文，甚至連 1879 年第 4 次印象派展覽，都需要向他商借五幅作品展出。可見他的收藏有多麼「新鮮」即時，並且具有代表性。而這一回來看展的人次幾乎是第一次展覽的 4 倍，從 1874 年首度開展被奚落嘲笑，熬了 5 年後，印象派終於守得雲開見月明，逐漸打開知名度和建立認同感，快要出運了！

不過，狂熱歸狂熱，穆勒畢竟沒有豐厚家產可供揮霍，他的大量收藏多半得利於時機。

那時正值印象派眾人苦苦煎熬、掙扎求生時，畫作價錢自然可親許多。不像印象派畫家兼藏家，也是雷諾瓦的好朋友，巴黎富家公子卡耶博特（Gustave Caillebotte, 1848-1894）時常以慷慨的價錢買下朋友的畫作「救濟」他們；穆勒卻是拿相對低廉的價格購入這些作品，可能有時

讓他們用畫作充當餐費在自家餐廳用餐，因而收藏豐富。由此可見，開餐廳真是門好生意！關於這一點，你當然可以說他小氣又愛算計，然而對於若賣掉一張畫就能少挨幾頓餓的窮畫家來說，肯定也是即時（小）雨。何況如果穆勒不入手，很多印象派畫作一開始也是乏人問津，因此孰是孰非，難以定論。

1877 年，穆勒同時委託雷諾瓦和畢沙羅分別為自己和家人，包含他的姊妹與兒子製作肖像畫，《歐仁・穆勒肖像》即是因此而來。一下子接到 3 幅肖像畫委託，當然會是筆收入。雷諾瓦原來開價一幅 150 法郎，但是穆勒只願意出價 100 法郎，礙於形勢比人強，有得畫總比餓肚子好，雷諾瓦只好含淚咬牙（？）接受了。

依照穆勒的想法，「購買畫作是對藝術家對大的讚賞」，即使他出手並不大方，不過他對印象派的支持卻是顯而易見。到 1887 年止，也就是他開始收藏印象派約 12 年後，他已經擁有 122 件作品，其中包含 15 件雷諾瓦之作。1887 年的雷諾瓦總算朝向功成名就的目標邁進，身價水漲船高，不過穆勒一開始就把他視為是「本世紀最偉大的藝術家」。

甜點師金主雖然小氣又愛計較，好歹還有雙慧眼。要知道，就在雷諾瓦為穆勒繪製肖像畫的那一年，因為迫於生活壓力，無奈之下，曾經落魄到試圖謀求省級博物館策展人的職位，打算棄畫謀生。幸虧未能如他所願，世界畫壇才不至於折損一名傑出的藝術家。

雷諾瓦與梵谷的間接交會

仔細觀察《歐仁・穆勒肖像》裡，穆勒的姿勢和眼神是否與梵谷《嘉舍醫生肖像》頗有幾分神似？若是細細推敲起來，這兩件畫作之間還真頗有淵源。

1870 年代末期，大約是沉浸於收藏印象派畫作之時，穆勒曾經生過一場大病，於是接受嘉舍醫生建議，搬到瓦茲河畔奧維（Auvers-sur-Oise）養病，後來甚至在那蓋了一座房子，和嘉舍醫生成為鄰居。1890 年 5 月，梵谷在弟弟希奧的陪同下來到奧維小鎮，他也是來養病，也是來給嘉舍醫生照顧。在嘉舍醫生的引薦下，穆勒

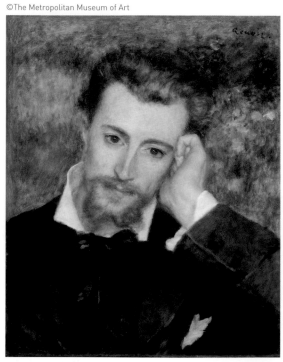

▲梵谷在 1890 年 5 月剛抵達奧維小鎮時，很可能透過嘉舍醫生的好友穆勒，見到了雷諾瓦 1877 年所作《歐仁・穆勒肖像》。因此在同年 6 月創作《嘉舍醫生肖像》時，《歐仁・穆勒肖像》便成為參考，姿勢、眼神類似，但方向不同。

認識了梵谷。穆勒的慧眼再度發功，即使梵谷當時仍未受到大眾認同，他卻認為梵谷是繼雷諾瓦之後，最偉大的色彩大師。

你或許會好奇雷諾瓦這時候在幹嘛？人家還活著，而且早已搬到南法，悠哉享受豔陽和成名的光環，自在畫畫去了。

按照穆勒和嘉舍醫生的好交情，梵谷可能剛抵達奧維小鎮，便藉由嘉舍醫生見到了這幅雷諾瓦在 13 年前為穆勒繪製的肖像畫。於是當他於 6 月畫起了嘉舍醫生時，便參考雷諾瓦之作，調轉人物姿勢方向，比如撐起頭部的手換成另一邊，再加上象徵主角的元素和自己獨創的筆觸與表現方式，從而成就這幅世界名作。

據說穆勒的日記中記載了梵谷生前最後幾小時的狀況，不過由於事發當時，梵谷是獨自一人，究竟事實如何？穆勒一個局外人恐怕也無法窺得全部真相。梵谷真正死因至今仍眾說紛紜，仍舊只有天曉得與事主本人最清楚。

19 世紀末的法國畫壇，可以說是個熱鬧紛呈的年代，許多人與許多事在不經意之間都彼此有所牽連。

《嘉舍醫生肖像》所創造的拍賣高價和後世鉅細靡遺的分析解評，對照梵谷生前的辛酸淒涼，看來著實諷刺更讓人感慨。而《歐仁・穆勒肖像》或許看似占了雷諾瓦的便宜，卻也可能暫時挽救了雷諾瓦的經濟危機，讓他得以繳交房租或支付餐食，不至於流落街頭餓肚子，或者乾脆拋棄畫筆轉向其他領域。

穆勒最後也和梵谷一樣，逝世於奧維小鎮。他生命中最後十年多半從事繪畫創作，只是畫技並不算十分出色，儘管如此，奧賽美術館還是收藏了一幅他的畫作。穆勒後來賣掉了許多收藏，藉此獲取不少利潤，但這幅雷諾瓦為他繪製的肖像畫一直留存身邊，直到去世為止，終其一生，他與雷諾瓦的情誼也始終維持良好。

《歐仁・穆勒肖像》雖然並非雷諾瓦的知名作品，然而不只記錄穆勒年輕時的倜儻風采，也見證了雷諾瓦與梵谷彼此的奇妙聯繫。

東西縱橫記藝——名畫真的很有事！/Junie
Wang著. -- 初版. -- 臺北市：大塊文化出版
股份有限公司, 2022.11
240面 ; 19.5 x 25.5公分. -- (tone ; 42)
ISBN 978-626-7206-27-0(平裝)

1.西洋畫 2.美術史 3.藝術欣賞

947.5 111016482